造纸　　　　　　　　　　　　裁茶

侯印国 著　　　　　　　〔清〕佚名 绘

好手艺

中国古人传统工艺彩绘图志

玻璃吹塑

髹漆　　　　　　制瓷

台海出版社

图书在版编目（CIP）数据

好手艺：中国古人传统工艺彩绘图志 / 侯印国著；
（清）佚名绘 . —北京：台海出版社，2022.6
ISBN 978-7-5168-3295-0

Ⅰ . ①好… Ⅱ . ①侯… ②佚… Ⅲ . ①传统工艺 – 介
绍 – 中国 Ⅳ . ① J528

中国版本图书馆 CIP 数据核字 (2022) 第 067605 号

好手艺：中国古人传统工艺彩绘图志

著　者：侯印国		绘　者：［清］佚　名	
出版人：蔡　旭		装帧设计：卿　松［八月之光］	
责任编辑：曹任云			

出版发行：台海出版社
地　　址：北京市东城区景山东街 20 号　　邮政编码：100009
电　　话：010-64041652（发行、邮购）
传　　真：010-84045799（总编室）
网　　址：www.taimeng.org.cn/thcbs/default.htm
E - m a i l：thcbs@126.com

经　　销：全国各地新华书店
印　　刷：北京金特印刷有限责任公司
本书如有破损、缺页、装订错误，请与本社联系调换

开　　本：880 毫米 × 1230 毫米　　　　1/32
字　　数：189 千字　　　　　　　　　印　张：9.25
版　　次：2022 年 6 月第 1 版　　　　印　次：2022 年 6 月第 1 次印刷
书　　号：ISBN 978-7-5168-3295-0

定　　价：69.80 元

1700 年 1 月 7 日，奥尔良公爵在巴黎凡尔赛宫策划了一场名为"中国之王"的盛大迎新舞会，路易十四坐着一乘中国的大轿出场。这是 17—18 世纪欧洲"中国热"（Chinoiserie）的一个缩影。中国文化进入西方并在 17—18 世纪的欧洲形成"中国热"，既非中国有意的"文化输出"，也非欧洲自觉的"文化引进"，而是在国际交流的大背景下产生的图景。这种热潮包括西方学术界对中国思想文化的关注，也包括欧洲贵族阶层对"中国风"的热捧。

中国的思想文化成为当时西方学者的理论来源，尽管他们所了解的"中国思想"往往来自传教士的书信文字和旅行者的游记，充满着想象色彩。16 世纪以后，尝试将天主教教义和儒家思想结合，通过"中国化"的方式进行传教的传教士和不认同这一做法的其他传教士发生了旷日持久的"中国礼仪之争"，他们的"笔战"中大量对中国文化的描述，影响波及欧洲思想学术界。而自从《马可·波罗游记》14 世纪在欧洲流传以来，不少关于中国的图书在欧洲出现，例如西班牙传教士门多萨（Juan González de Mendoza）1585 年根据前辈使华报告、文件、信札、著述等整理而成的《中华大帝国史》、葡萄牙人费尔南·门德斯·平托（Fernão Mendes Pinto）1580 年完

稿、1616年出版的《远游记》（同时出版的还有葡萄牙旅行家的来华游记，整理为《葡萄牙人在华见闻录——16世纪手稿》）、金尼阁（Nicolas Trigault）1615年根据利玛窦（Matteo Ricci）日记等资料整理出版的《利玛窦中国札记》、意大利传教士卫匡国（Martino Martini）1654年出版的《鞑靼战纪》和1655年出版的《中国新图志》等等，这些书中或多或少都有关于中国传统工艺的记载。这些记载都是文字，而更为直观生动的图像，代表性的则有根据法国耶稣会传教士蒋友仁（P.Michael Benoist）在中国的记录编制而成的图册《中华造纸艺术画谱》（本书收入了这一图谱）。

　　欧洲商人也是"中国风"流行欧洲的重要推动力，他们将中国的瓷器、丝绸、茶叶、漆器、家具、壁纸和其他各种中国制品运到欧洲，引发了收藏"中国风情"物品的风潮，其中尤以法国为盛。流行于路易十五时期的"洛可可"风格洋溢着中国元素，对欧洲艺术影响深刻。在这样的背景下，欧洲人对中国人、中国社会、中国传统工艺的了解需求日渐旺盛，催生出了大量以此为主题的外销画。外销画兴盛于18—19世纪，由广州十三行画师根据来华的西方商人和中国行商的定制要求进行绘制，形式包括纸本水粉画、线描画、通草水彩画、布本油画、象牙画、玻璃画等，题材类型极其广泛，堪称是当时中国社会生活的

"全景图"，其中展示手工业制作和市井生活的作品数量最多。其中关于中国风俗的部分，在《过日子：中国古人日常生活彩绘图志》一书中有集中的呈现，本书主要收集和介绍生产工艺相关的图像。

不少西方人对中国传统生产工艺有着浓厚兴趣，外销画是传播中国文化的重要媒介。例如曾担任荷兰东印度公司董事、驻广州大班，兼任荷兰使团副团长的范罢览（van Braam），1795 年曾专门订购关于中国生产工艺的画册，包括水稻生产、棉花种植加工、桑蚕养殖、瓷器制造、陶器制造、茶叶制造、玻璃制造、印刷技术等等，这一年他离华回国时，携带的外销画作多达一千八百余幅。不少西方画家也深受外销画的影响，例如 19 世纪英国画家托马斯·丹尼斯和威廉·丹尼斯叔侄就曾根据中国外销画中的茶叶生产制作流程图创作中国农业种植题材的绘画。

这些外销画往往以图册的方式呈现，会详细记录一种工艺的全过程，对帮助我们了解古代生产工艺无疑有着不可替代的作用。但这些作品大都收藏于国外博物馆、图书馆和私人藏家手中，以瓷器烧造及贸易主题的外销画为例，瑞典隆德大学藏有一套五十幅、英国维多利亚与艾尔伯特博物馆藏有一套十六幅、瑞士利奥 – 多丽丝·荷佐芙收藏中心藏有一套十幅、美国皮博迪·艾塞克斯博物馆藏有一套十三幅，对于大部分国内读者来说，这些资料都比

较陌生。本书精心选择了关于耕田、采煤、玻璃、瓷器、棉花、漆器、采茶等传统工艺相关外销画图谱，结合传世文献进行解读，力求能够在更深广的背景中理解古人的生产工艺。限于才力，难免疏漏众多，期待读者批评指正。

在撰写过程中，得到南京大学法语系吴天楚老师，常州市金坛区政协副主席、区民盟主委朱亚群老师，湖南师范大学历史文化学院朱棒老师等师友的帮助。同时受到了南京市栖霞区重点文艺创作项目和南京市百名优秀文化人才项目的资助，特此致谢。

<div align="right">

侯印国于浙江大学

2022 年 1 月 5 日

</div>

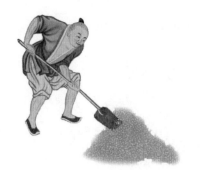

目 录

耕

农耕二十三图

这一组外销画，是根据当时流行的耕织图仿绘而成的。耕织图是古代政府劝民勤农的重要方式。用图像系统表现农桑过程，在五代已经开始，宋代仁宗赵祯曾将农业生产图像绘在延春阁上，后来成为南宋第一位皇帝的赵构年幼时还在延春阁看过这批图画。现存最早的是两宋之际楼璹的《耕织图》，其中"耕图"二十一图、"织图"二十四图，他还在每幅图上题诗一首，合称《耕织图诗》。楼璹的孙子楼洪、楼深等人，曾将其祖父的《耕织图》刻石，希望传之后世，但原图和石刻都已不存，后来南宋汪纲曾木刻出版。1984年黑龙江大庆曾发现一件《蚕织图》，是南宋初年宫廷画家对《耕织图》中织图的摹本，现藏黑龙江博物馆。此外南宋的梁楷、元代的程棨等都曾模仿绘制《耕织图》，其中程棨的绘本被乾隆皇帝在乾隆三十四年（1769年）刻石圆明园多稼轩贵识山堂，原图加上乾隆的题跋，共刻四十八石，每石长54厘米，高34厘米。圆明园被焚毁后，一部分被北洋军阀徐世昌镶嵌在自家花园中。现存二十三块，其中两块已经完全磨泐不清，现藏国家博物馆。明代邝璠的《便民图纂》中前两卷其实就是《耕织图》，其中卷一为《农务图十五》，卷二为《女红图十六》，是由傅文光、李桢等人根据南宋楼璹的《耕织图》绘刻的，并将楼璹的题诗改为吴歌。

清代帝王也大都重农尚农，同时也往往书画兼通，重视图像的宣传作用。康熙二十八年（1689年），康熙南巡时有南方士子呈进楼璹的《耕织图诗》，深得康熙喜爱，康熙三十五年（1696年），康熙命画家焦秉贞据此重新绘制《耕织图》。焦秉贞在楼图的基础上，根据时代发展，在"耕图"中增加初秧和祭神二图，成为二十三图，在"织图"中减去三图，新增两图，也成为二十三图，共四十六图。康熙亲自撰写序文并为每幅图题七言诗一首，因此称为《御制耕织图》。

康熙年间，后来登基成为雍正帝的雍亲王胤禛还命人以《御制耕织图》为蓝本，绘制耕织图四十六图（该图现藏故宫博物院），耕图和织图各二十三图。胤禛对这组图非常重视，不仅在每幅图上亲题五言诗一首，更是亲自出任"模特"，图中的男女农民形象就是他自己和他的福晋们。而乾隆帝除了在圆明园刻《耕织图》石，还曾在乾隆十六年（1751年）将织染局移到颐和园万寿山之西，立《耕织图》石，至今仍存。

这些耕织图在社会上广泛印刷发行，现存的就有康熙内府刻本，康熙年间张鹏翮刻本，康熙年间汪希古摹刻墨板，乾隆广仁义学黄履昊刻本，同治刊本，光绪点石斋石印本，光绪上海文瑞楼本、香祖斋刻本，光绪津河广仁堂所刻书本（其中是楼璹的图诗）等，乾隆年间还别出心裁制作过瓷板书（今藏故宫博物院）。除了风行中国，在日本、朝鲜等汉文化圈国家也广

泛流传，例如元代程棨的绘本、明代宋宗鲁的刻本，流入日本后成为延宝四年（1676年）狩野永纳本的祖本，在日本美术史上影响极大。

宋以来还有其他画家也绘有耕织图，如美国弗利尔美术馆藏元代程棨（传）《摹楼璹耕图》，我国台北故宫博物院藏明代仇英《耕织图册》、台北故宫博物院藏康熙年间冷枚《耕织图册》、台北故宫博物院藏清代乾隆年间陈枚《耕织图册》、宜昌博物馆藏清代吕焕《耕织图》等。在清代的瓷器、家具上，也常饰以耕织图。

本章的图均引自外销画册《农家耕田图》，原外销画册是以康熙、雍正《耕织图》中的"耕图"为蓝本绘制的，两者主题、构图均相同，但因国外收藏机构不了解中国耕种情况，装订时其中有几幅图的位置出现了排列错误，且外销画中没有文字说明，这次我们对照康熙《耕织图》中的标题逐一命名，并做相关介绍。

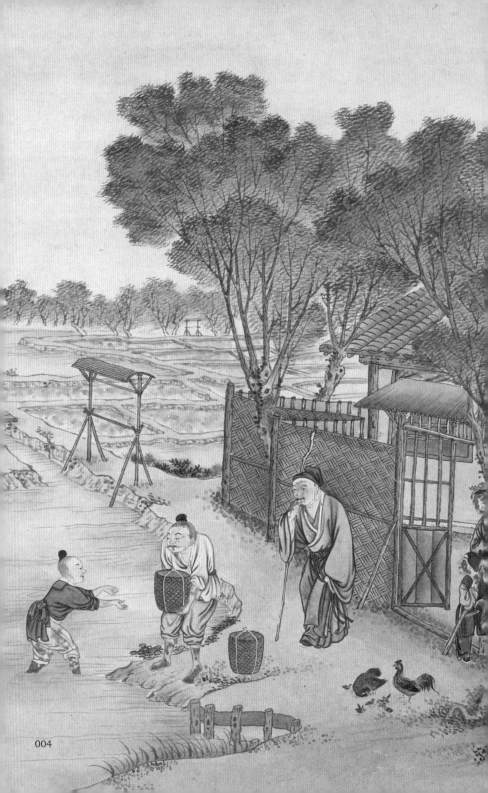

暄和节候肇农功，自此勤劳处处同。

早辨东田種秫种，褰裳涉水浸筥笼。

——康熙《浸种》

　　图中着黄衣的男子正欲用篾制的容器装好稻种，放到流动的水池或沟渠里，让种子吸足水分，这其实就是浸种的过程。浸种一般时长为三个昼夜，促进种子发芽齐整。其原理是种子吸水后，种子酶的活性开始上升，在酶活性作用下胚乳淀粉逐步溶解成糖，释放出胚根、胚芽和胚轴所需要的养分。在缺氧条件下还可以杀死虫卵和病毒。浸种前需要进行晒种，浸种后要放置到温暖湿润的环境中催芽。

　　中国古人最早是用雪水浸种的，这项技术早在两千多年前西汉时期的《氾胜之书》中就有记载。

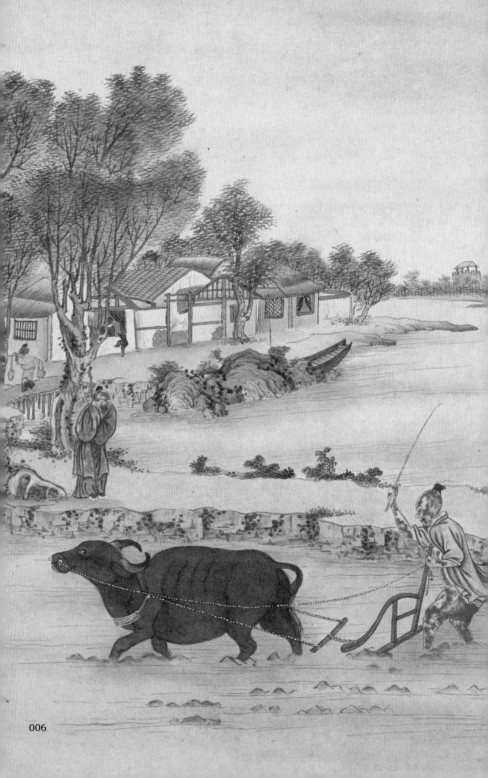

土膏初动正春晴，野老支筇早课耕。

辛苦田家惟稼事，陇边时听叱牛声。

——康熙《耕》

图中表现的是农民驱牛耕地的情景。犁，又叫犁田，是指把农田表层土（耕作层）耕翻的过程。适合于水稻根系生长的土壤空间和环境，一般为一尺左右；通过多年的耕翻，耕作层土壤变肥沃，同时，经过犁的压力和泥糊，使得犁下层土壤密集和密实，形成犁底层，可以限制水稻根系下扎和防止水分渗漏。

中国用牛犁地的历史悠久，从"犁"字的字形就可以看出它和牛的密切联系。大约在春秋时期，人们开始牛耕，并开始使用铁犁，这种方式在战国时期逐步推广。唐代出现曲辕犁，使犁地从二牛抬杠式改为套索架辕式，更为灵活。宋代则根据不同土地使用不同类型的犁头，如水田用镵，旱田用铧，草莽地用犁镜，芦苇地用犁刀，滩涂地用耧锄。明清两代的犁和前代相比没有大的变化。清代徐珂《清稗类钞》说："犁，耕具也，一作犂，以发土绝草根者。其刃曰耜，以铁为之，嵌曲木柄，谓之耒，用牛挽或人力推之。"

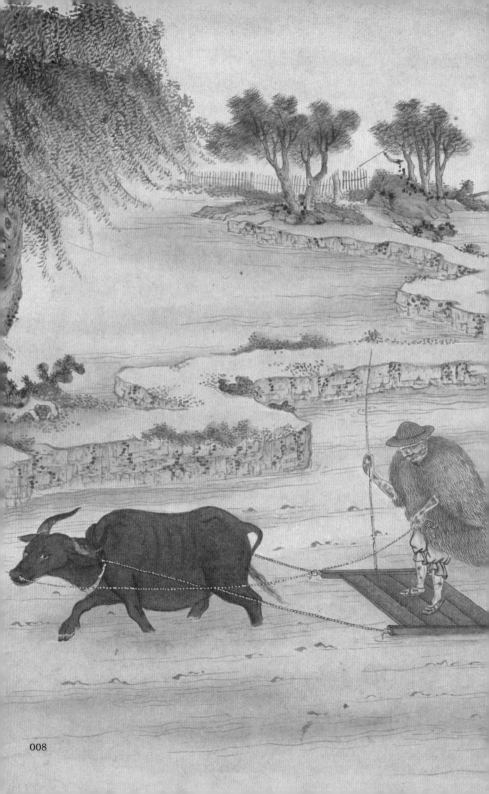

每当旰食念民依，南亩三时愿不违。

已见深耕还易耨，绿蓑青笠雨霏霏。

<div style="text-align: right">——康熙《耙耨》</div>

这一步的作用是平整土壤，整田除草，将已经犁过的地平整，将草根剔除。实际上，图中使用的工具叫耱，也叫耢、劳、摩、盖等，用荆条等编成。清代《钦定授时通考》记载说："劳，无齿耙也。耙桯之间用条木编之，以摩田也。耕者随耕随劳，又看干湿何如，务使田平而土润，与耙颇异。耙有渠疏之义，劳有盖摩之功也。今名劳曰摩，又名盖。凡以耕耙欲受种之地，非劳不可。"秧田需要摩平才能受种，这样田中放水深浅才能均匀，秧苗生长才能整齐。明清以前用来摩地的工具是一块木板，元代《农书》称之为"平板"。

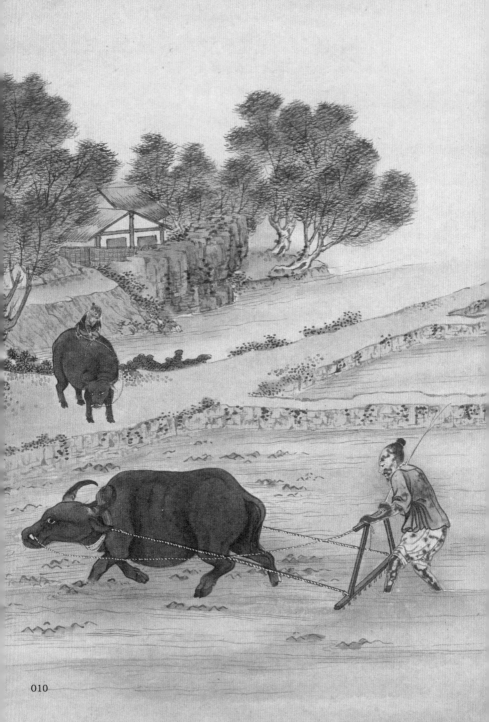

010

东阡西陌水潺潺，扶耖泥涂未得闲。

为念饔飧由力作，敢辞竭蹶向田间。

——康熙《耖》

耖是在水田用的耙，用来耙碎土地，搅匀泥浆，同时可以把耕作层表面的秸秆等杂物压到土层下。清代乾隆年间《钦定授时通考》记载："耖，疏通田泥器也，高可三尺许，广可四尺，上有横柄，下有列齿，以两手按之，前用畜力挽行，一耖用一人一牛。"图片中的是立耖，还有一种为平耖，就是一种在耙的中间放置一个圆形可以转动的带木齿的农具。

图五·碌碡

老农力穑虑偏周，早夜扶犁未肯休。

更驾乌犍施碌碡，好教春水满平畴。

——康熙《碌碡》

今天我们称之为"碌碡"（也作碌碡、辘轴）的农业设备，是一种用于碾压的石质圆柱体石磙，常用来轧谷物，将籽实从秸秆上剥离，也用来碾平场地等。但实际上古代有两种碌碡，根据元代王祯《农书》中的区分，"北方多以石，南人用木，盖水陆异用，亦各从其宜也"。北方的碌碡用于陆地，石质，主要用途有两种，"碾打田畴上块垒，易为破烂"及"碾捍场圃间麦禾，即脱秆穗"，就是和今天我们熟悉的这个工具的用途一样，一是碾平土地，一是用来为谷物脱粒。在《清明上河图》中就有类似的石碾子。而南方的碌碡则是木质，主要用来压碎水田中的泥块，平整土地。这种用途的木质碌碡出现极早，北朝贾思勰《齐民要术》中记载种植水稻，要"先放水十日，后曳辘轴十遍"，这里提到的就是用于水田的木碌碡。和这种木碌碡接近的农具叫砺礋，唐代陆龟蒙《耒耜经》说"耙而后有砺礋焉，有碌碡焉，自耙至砺礋皆有齿，碌碡觚棱而已。咸以木为之，坚而重者良"。根据元代的《农书》，碌碡和砺礋，都呈圆柱状，安装在一个方形木条框架内，可以转动，前者纯粹是个圆柱，或者圆柱上有觚棱，后者则是圆柱上有列齿。元代的《农书》和清代《钦定授时通考》都记载"砺礋，又作蛹礋，与碌碡之制同，但外有列齿，独用于水田，破块滓，溷泥涂也"，

砺礋专用在水田，用于压碎泥块、压实土壤和搅熟泥水。这种工具今天称之为蒲滚。

虽然康熙帝将这幅图叫"碌碡"，但传统的碌碡和砺礋实际上都并非图中样式。图中所绘的农具在现实中并不存在，这是焦秉贞绘画时的失误。现存更早的耕织图，如美国弗利尔美术馆藏元代程棨（传）《摹楼璹耕图》、日本延宝四年（1676 年）狩野永纳本、乾隆据元程棨图刻石本，其中描绘的碌碡和传统文献中记载的碌碡形态是一致的，但这些都与焦秉贞所绘的康熙本不同。事实上，即使是现实中真正存在的碌碡，作为水田农具，在明代中叶开始也已经很少被使用了。

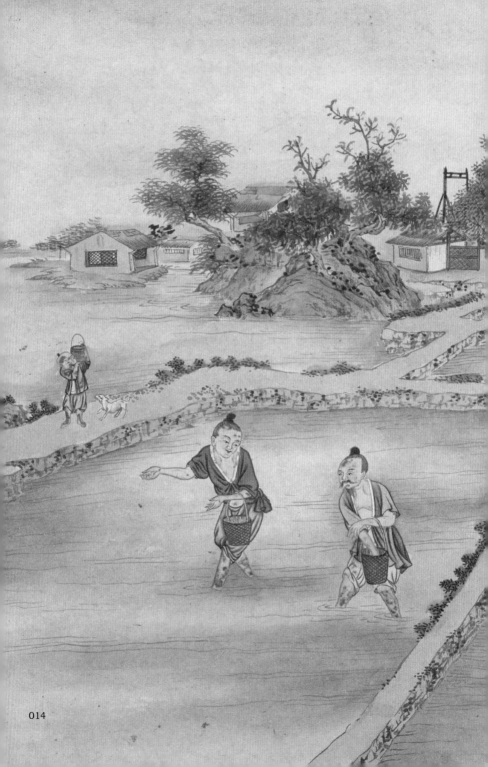

农家布种避春寒，甲坼初萌最可观。

自昔虞书传播谷，民间莫作等闲看。

——康熙《布秧》

布秧就是播种，又叫"落谷"。布秧即播种育秧，指在平整好的秧田里，均匀地撒上已经破胸或发芽的种子。

宋代以来南方水稻种植时采用移栽技术非常普遍。元代王祯《农书》记载"作为畦埂，耕耙既熟，放水匀停，掷种于内，候苗生五六寸，拔而秧之，今江南皆用此法"。将种子播种在秧田，等稻苗长到五六寸时会非常密集，便要通过拔秧和插秧，将其转移到更大的稻田。移栽水稻就需要秧苗更加强壮，所以在秧田整地、浸种催芽、播种期都需要对它们精细管理。

图六·布秧

一年农事在春深，无限田家望岁心。

最爱清和天气好，绿畴千顷露秧针。

——康熙《初秧》

　　初秧就是秧苗萌芽，慢慢露出水面。图中农人老幼相携，行走在阡陌间观察田中"初露尖尖角"的秧针，小孩手上还停着一只鹦鹉鸟。清代诗人姚范经过农田时曾写有诗句："山田水满秧针出，一路斜阳听鹦鹉。"正可用来描绘图中情景。

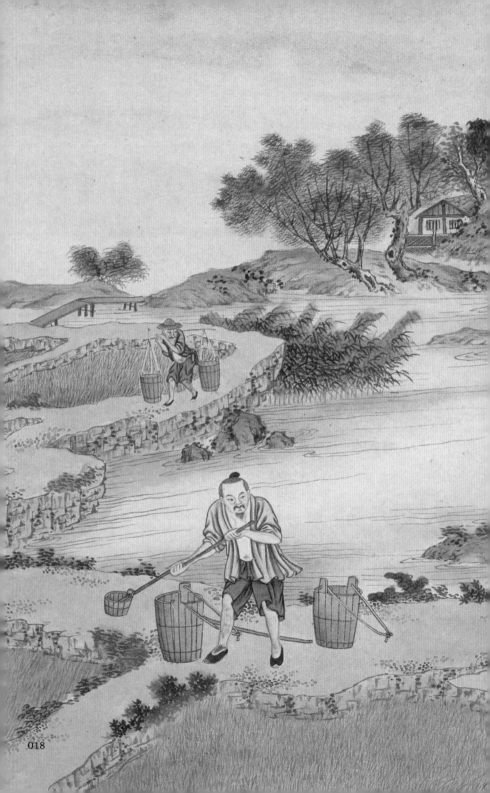

从来土沃藉农勤，丰歉皆由用力分。

薙草洒灰滋地利，心期千亩稼如云。

——康熙《淤荫》

　　淤荫就是施肥，一般指用淤泥水和草木灰、粪便等肥料灌溉秧苗，以增加肥力，助秧成长。图片中描绘的正是农民泼浇人粪尿追肥，用以促进秧苗快速生长的过程。汉代时古人就重视施肥的作用，宋元时期开始加强合理施肥，认为施肥就像是用药。南宋陈旉《农书》中说："相视其土之性类，以所宜之粪而粪之，斯得其理矣，俚谚谓之粪药，以言用粪犹用药也。"明清时期施肥非常精细，清代杨屾在《知本提纲》中提出施肥的三原则："时宜、土宜、物宜"。

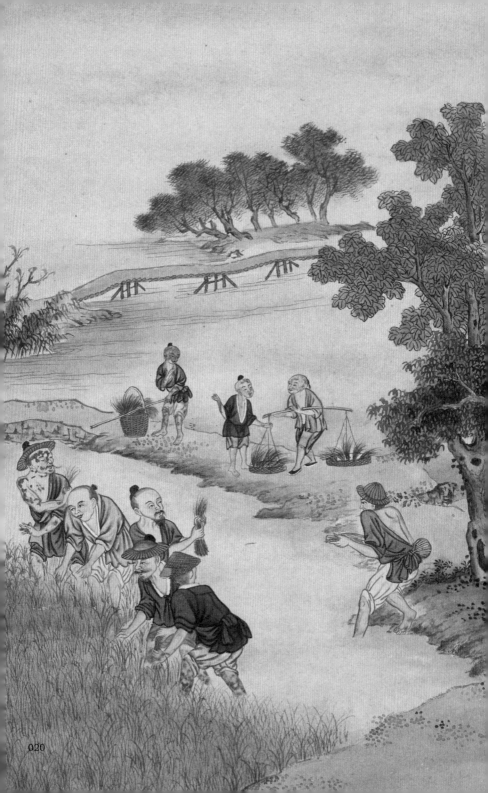

青葱刺水满平川，移植西畴更勃然。

节序惊心芒种迫，分秧须及夏初天。

<div align="right">——康熙《拔秧》</div>

育种时如果水稻比较密集，并不利于生长，当这种情况发生时，就需要经过人工移植，从秧田移植到稻田里，使其有更大的生长空间。一般落种35—40天后，秧苗长成，可以移栽。将长成的秧苗拔出来，用稻草捆扎，再装担挑到平整好的水田插秧。拔秧时出手要快，还要注意拔除夹藏在秧中的稗草。拔起的秧苗则需要立即种下，且拔秧需避开正午的烈日。

宋代以来，南方不少地区拔秧时还会使用秧马，也叫"薅马"，其实就是指拔秧时坐的凳子，类似于在家用的四角凳子的下面加一块滑板，使用时姿势则像在骑马。

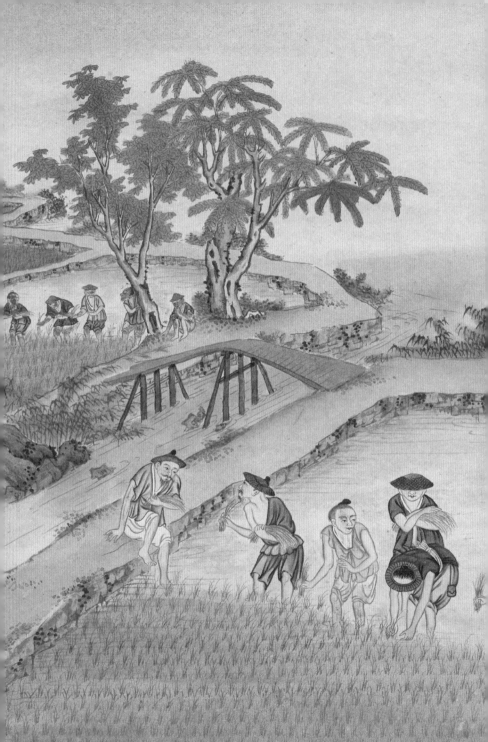

千畦水泽正弥弥，竞插新秧恐后时。

亚旅同心欣力作，月明归去莫嫌迟。

<div align="right">——康熙《插秧》</div>

插秧就是将秧苗栽插于稻田中，时间在芒种前后。《周礼》云："泽草所生，种之芒种。"东汉郑玄释义说："泽草之所生，其地可种芒种。芒种，稻麦也。"元代吴澄《月令七十二候集解》解释"芒种"说"五月节，谓有芒之种，谷可稼种矣"。插秧是最为紧张繁忙也是最重要的工序，因其季节性很强，要在芒种短短十几天的有效时间内完成。

插秧总是一边插一边后退，但正是在后退中才能把秧苗全部插好。因而古代有一首很有名的禅诗："手把青秧插满田，低头便见水中天。六根清净方为道，退步原来是向前。"

丰苗翼翼出清波，莠稗丛生可若何。

非种自应芟薙尽，莫教稂莠败嘉禾。

——康熙《一耘》

耘就是除草，一耘就是第一轮除草。稻田中一般会混入种种杂草，需要及时除去，以免影响禾苗生长。古人在水稻中除草使用的工具有耘荡、耘爪等。耘荡是一种用于在水田中除草松泥的齿类农具。北宋农学家曾安止在其所著的我国古代第一部水稻品种专著《禾谱》中记载："今创有一器，曰耘荡……以代手足，工过数倍，宜普效之。"元代王祯《农书》详细记载了这种农具的样式："江浙之间新制之，形如木屐而实，长尺余，阔约三寸，底列短钉二十余枚，篾其上以贯竹柄，柄长五尺余。耘田之际，农人执之推荡禾垅间草泥，使之溷溺，则田可精熟，既胜耙锄，又代手足。"图中两位老者手持的工具，便是耘荡之类的农具。耘爪一般用竹管或铁管制作，形状如爪，耘田时戴在手上保护指甲和手指。王祯《农书》说："耘爪，耘水田器也，即古所谓鸟耘者。其器用竹管，随手指大小截之，长可逾寸，削去一边，状如爪甲；或好坚利者，以铁为之，穿于指上，乃用耘田，以代指甲，犹鸟之用爪也。"

图中还绘有两人协力浇水，他们使用的工具叫作戽斗，是一种小型的人力提水灌田农具，形状像斗，两边有绳，由两人协同操作，一起拉绳牵斗取水，既可用于排水，也可用

于灌田。戽斗通常用柳条、藤条编织而成，王祯《农书》中对戽斗的作用、使用方法和制作材料都做了详细记载："凡水岸稍下，不容置车，当旱之际，乃用戽斗。控以双绠，两人掣之，抒水上岸，以溉田稼。其斗或柳筲，或木罂，从所便也。"戽斗适宜在水岸不高的田边和无法用水车提水的稻田使用。

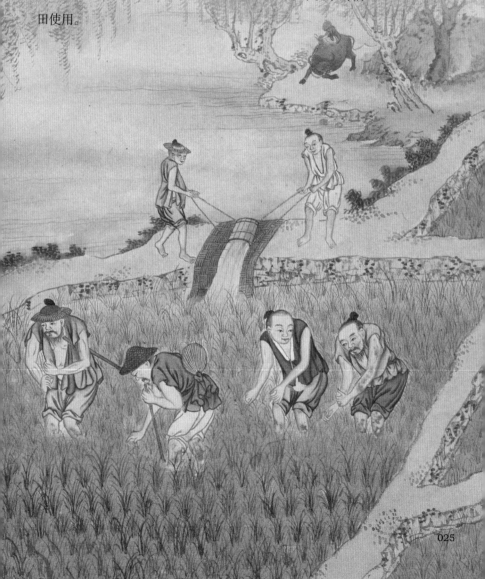

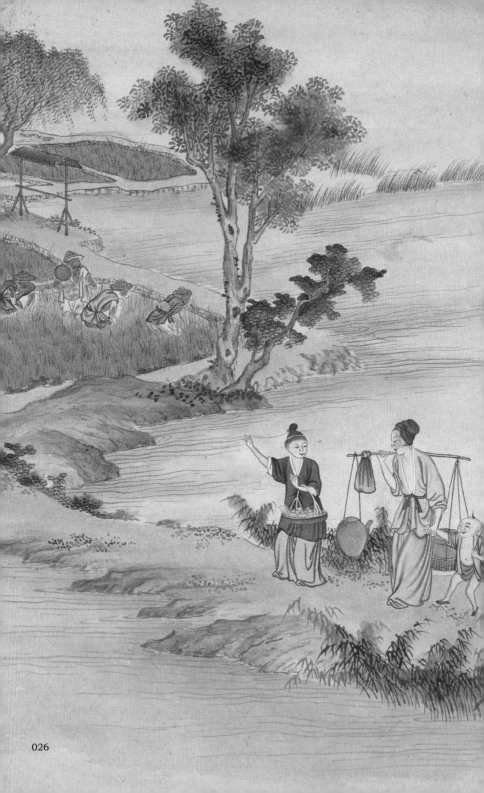

曾为耘苗结队行，更忧宿草去还生。

陇间馈饷频来往，劳勤田家妇子情。

<div align="right">——康熙《二耘》</div>

　　二耘即第二轮除草。《诗经·小雅·大田》云："既方既皁，既坚既好，不稂不莠。"稂是狼尾草，莠是狗尾草，都是需要除去的杂草。"不稂不莠"的本意就是指田中没有野草，但后来逐渐转变为不成才的意思。

　　图中描绘了家中成年男性正在辛勤耕耘时，妻儿前来送茶送饭的场面。这种全家各司其职，齐心协力劳作的画面在中国农耕社会中延续了数千年。《诗经·小雅》中有一首《甫田》的诗，描绘了周王携妻儿来田间地头慰问百姓的情景："曾孙来止，以其妇子。馌彼南亩，田畯至喜。"曾孙是周王的自称，这句诗的大意就是周王与他的贵妇和儿子们同行，满怀喜悦来田间巡视，带来精美的食物慰劳百姓。

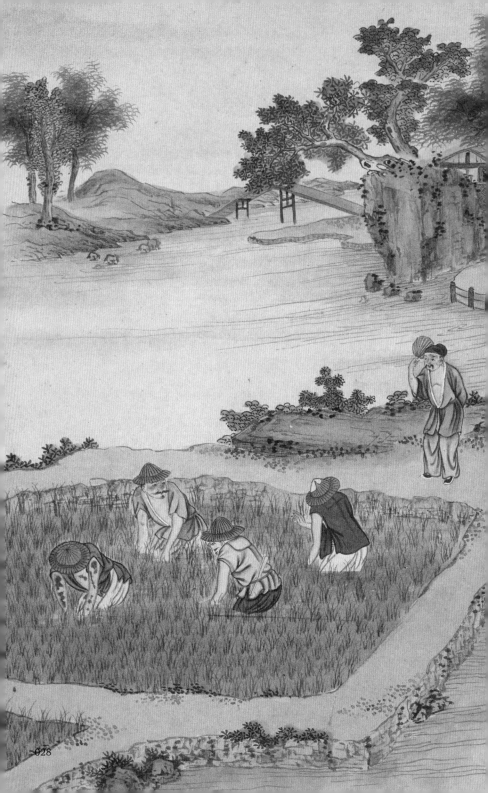

稥稏盈畦日正长，复勤穮蓘下方塘。

堪怜曝背炎蒸下，惟冀青畴发紫芒。

<div align="right">——康熙《三耘》</div>

　　三耘即第三轮除草，又叫爬行。由于秧苗已经长大，肉眼已看不清在行内生长的小草，必须两腿跪在稻行里，再用手沿着土表耘上一遍，既可清除杂草，又可促进土壤通气扎根。

塍田六月水泉微，引溜通渠迅若飞。

转尽桔槔筋力瘁，斜阳西下未言归。

——康熙《灌溉》

在插秧、返青、孕穗、抽穗等水稻成长的不同阶段都依赖灌溉。宋元以来，南方常用的灌溉工具有翻车、筒车、水转翻车、牛转翻车、筒轮、高转筒车、水转高车、戽斗、拨车、桔槔等。图中展示了两种不同类型的灌溉工具。图左多人踩踏的工具就是翻车，也叫龙骨车，始于汉代，由三国时期机械发明家马钧完善。翻车可用手摇、脚踏、牛转、水转或风转驱动，图中即为脚踏。元代王祯《农书》对其形制和原理做过介绍："其车之制，除压栏木及列槛桩外，车身用板作槽，长可二丈，阔则不等，或四寸至七寸，高约一尺。槽中架行道板一条，随槽阔狭，比槽板两头俱短一尺，用置大小轮轴，同行道板上下通，周以龙骨板叶，其在上大轴，两端各带拐木四茎，置于岸上木架之间。人凭架上，踏动拐木，则龙骨板随转，循环行道板刮水上岸。"

画面中间用杠杆浇田的工具叫桔槔，俗称"吊杆"，把一根木杆横挂在水边架子（木柱或树干）上，一头悬挂巨石等重物，一头用绳子悬挂水桶，使两端上下运动以汲水，由于杠杆原理，便不必费大力气。"桔槔"这一名称最早见于《墨子》，写作"颉皋"。《庄子》中曾记载孔子的弟子子

贡推广这一工具，子贡南游楚国，过汉阴，见一老人抱着一个很重的水瓮来往于水井和菜地之间浇水，他便向前介绍桔槔："有械于此，一日浸百畦，用力甚寡而见功多，夫子不欲乎？"种菜的来人问怎么操作，他又说："凿木为机，后重前轻，挈水若抽，数如沃汤，其名为槔。"

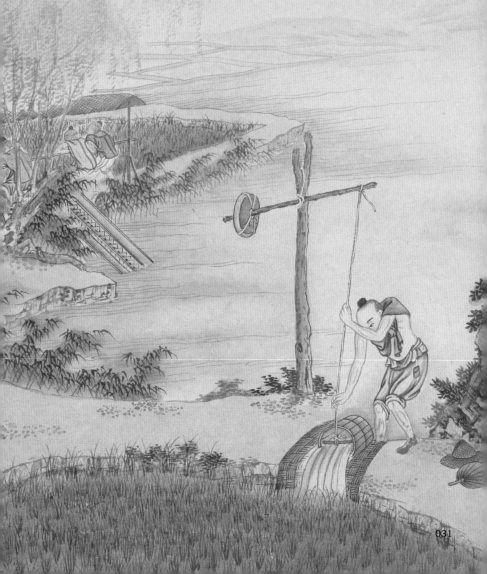

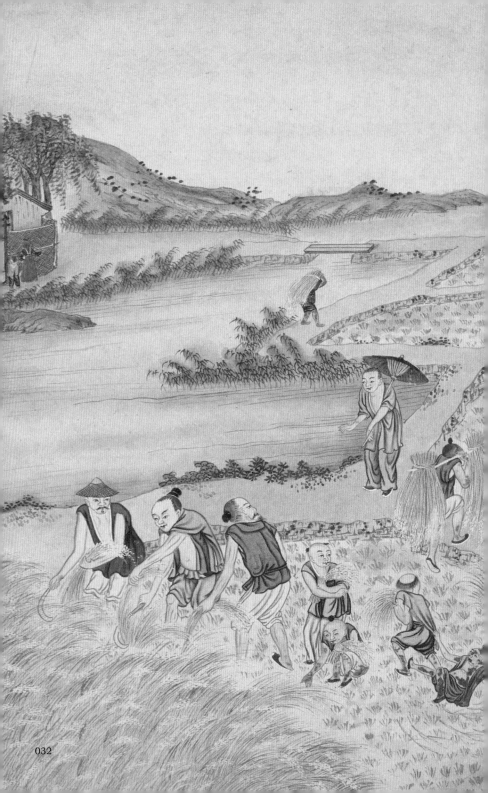

满目黄云晓露晞，腰镰获稻喜晴晖。

儿童处处收遗穗，村舍家家荷担归。

<div align="right">——康熙《收刈》</div>

　　图中表现的是收刈景象。明代谢肇淛《五杂俎》说："水田自犁地而浸种，而插秧，而薅草，而车戽，从夏讫秋，无一息得暇逸，而其收获亦倍。"稻熟穗垂、满目黄云之时就到了收割的季节。

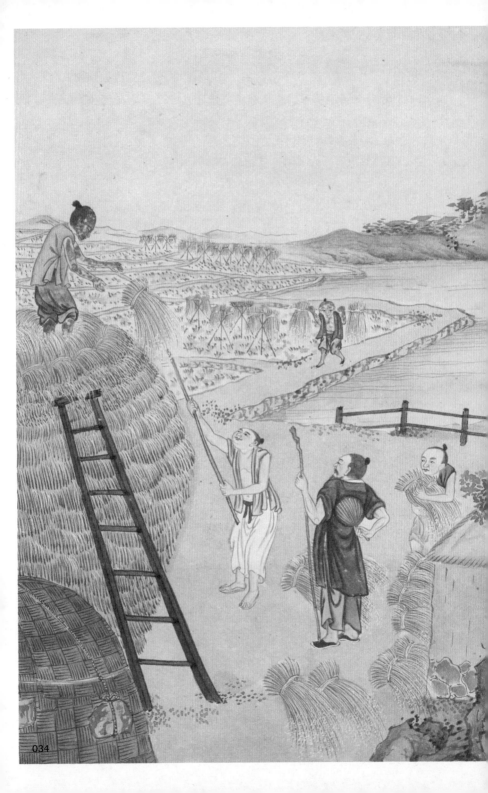

年谷丰穰万宝成，筑场纳稼积如京。
回思望杏瞻蒲日，多少辛勤感倍生。
——康熙《登场》

稻场是储放、翻晒、碾轧稻谷的
场地，登场是指收割好的水稻堆积成
垛，放置在稻场进行翻晒。

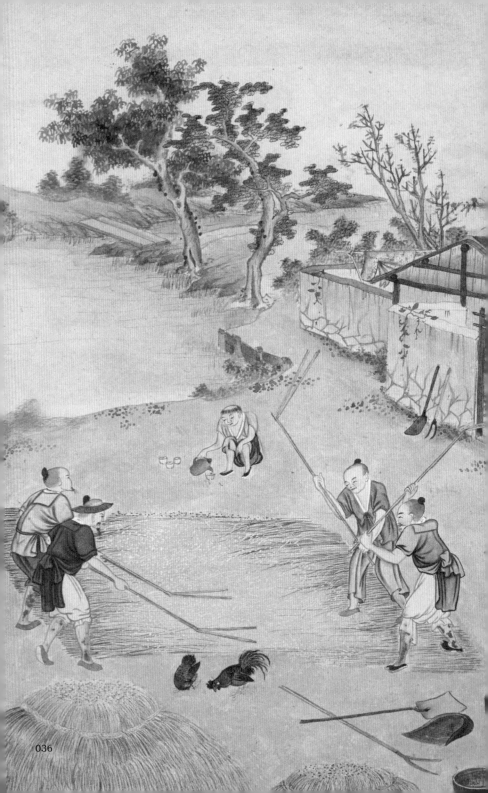

036

南亩秋来庆阜成，瞿瞿未释老农情。

霜天晓起呼邻里，遍听村村打稻声。

<div align="right">——康熙《持穗》</div>

　　持穗就是打稻子，打取稻粒。图中四位农人手持的工具叫作梿枷，在周代便已经使用，古称"枷"或"拂"。甘肃嘉峪关出土的魏晋画像砖中就有古人手持梿枷打稻的图像。"梿枷"这一名称在唐代就已经确定，唐代颜师古《汉书注》解释"拂音佛，以击治禾，今谓之连枷"。清代徐珂《清稗类钞》介绍其形制："连枷为打稻之器，其制用木条或厚毛竹，束成平板，阔约四寸，长约三尺，以长木为柄，柄端造为摆轴，举而转之，扑禾于地，使谷脱落而收取之。"

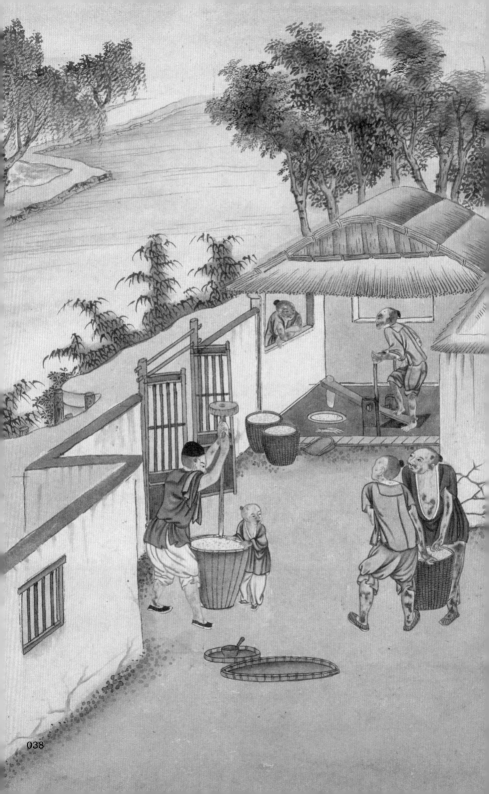

秋林茅屋晚风吹，杵臼相从近短篱。

比舍春声如和答，家家篝火夜深时。

——康熙《春碓》

春碓是两种脱壳方式，前者用手，后者用脚。春是把东西放在石臼里用杵捣掉皮壳或捣碎，图上方男子的动作就是春。他手中所持的工具叫杵，可木制也可石制，形似一头粗一头细的圆锥。碓是一种利用了杠杆原理的捣米器具，利用长横杆合适的位置作为支撑点，一端是用来杵捣谷物的碓头，另一端则用脚踏。在汉代古墓中就出土过踏碓的陶制模型。图左下方男子就是在使用碓。杵和碓在我国几千年的农业发展史中一直被使用，但是相对于现在机械农具而言，春米还是一件十分费时费力的工作。

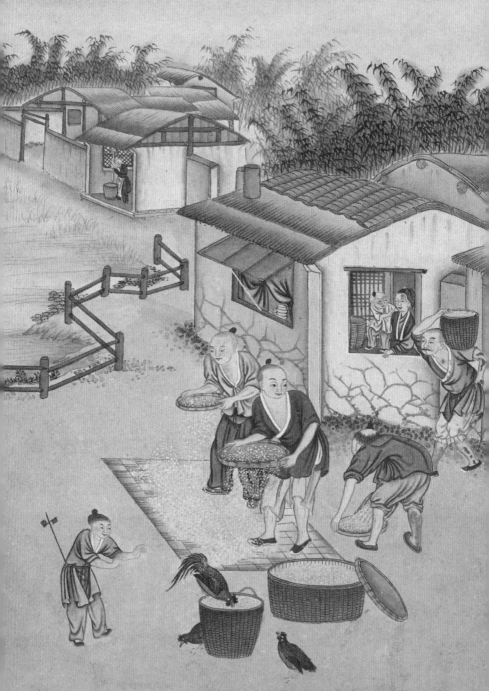

040

谩言嘉谷可登盘，糠秕还忧欲去难。

粒粒皆从辛苦得，农家真作白珠看。

——康熙《筛》

筛是用竹子做成的一种有孔器具，通过簸筛，可以把细东西漏下去，粗的留下，还可以将较轻的东西筛到表面方便择出。在经过舂碓之后，需要筛去混在稻米中的稻壳、稻穗残留等，余下的就是糙米。

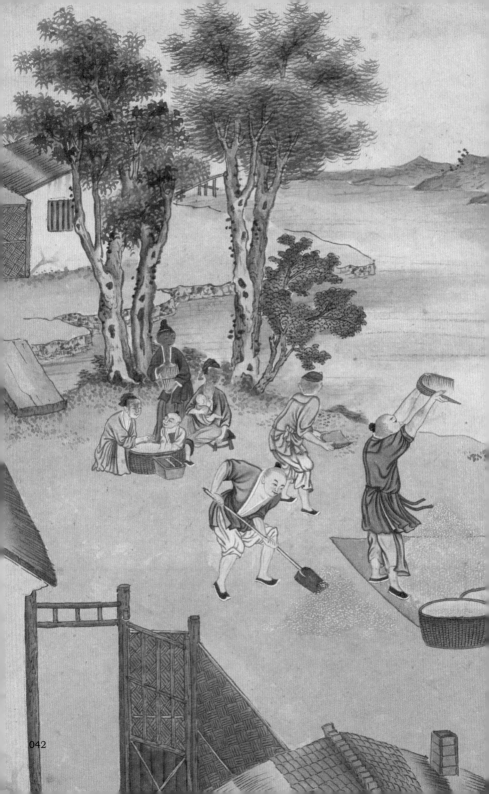

作苦三时用力深，簸扬偏爱近风林。

须知白粲流匙滑，费尽农夫百种心。

<div align="right">——康熙《簸扬》</div>

簸扬是指用簸箕扬去谷物中糠秕之类的瘪稻和其他杂物。

中国古代有不少关于簸扬的典故，例如《诗·小雅·大东》："维南有箕，不可以簸扬；维北有斗，不可以挹酒浆。"天上二十八星宿里的箕宿，虽然名字有箕字，却不能用来簸扬；天上的北斗七星因为看起来像酒斗而得名，却不能真用来打酒。后人用"斗挹箕扬"形容名不符实或没有实际用处。

《世说新语》里也记载了一个跟簸扬有关的趣事。东晋时期，简文帝司马昱邀请王坦之和范启前去议事，范启年龄大而官位小，王坦之年龄小而官位大。他们两人轮番谦让，让对方走前头，最终王坦之终于走到了范启后面，他便开玩笑说"簸之扬之，糠秕在前"，范启听了，应答如注道"洮之汰之，沙砾在后"。

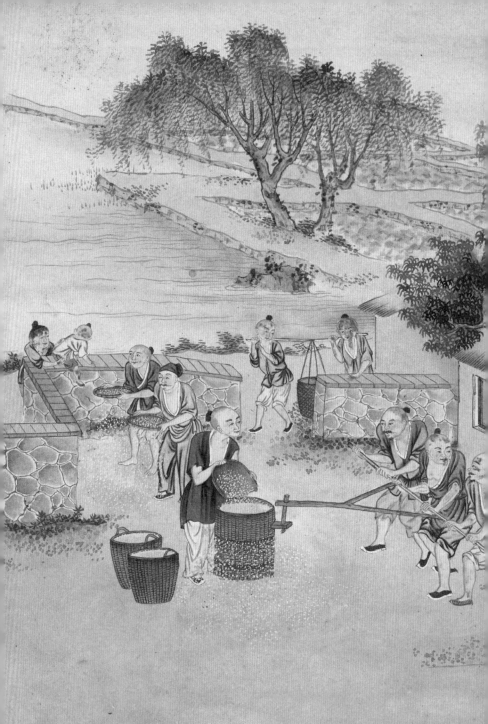

经营阡陌苦胼胝，艰食由来念阻饥。

且喜稼成登石砲，从兹鼓腹乐雍熙。

<div align="right">——康熙《砻》</div>

砻是一种用竹、土制成的稻谷脱壳工具，其原理近似于磨，但磨是用来粉碎的，而砻是用来去壳成米，将糙米再次脱皮，形成可食用的大米的。在江苏宿迁泗洪县出土的汉代画像石中就有《砻米图》。

图中三人推砻，一人倒米，另有两人用筐筛米。在这丰收之际，人们的脸上都神情怡然。劳动场间也溢满了和乐的气息。

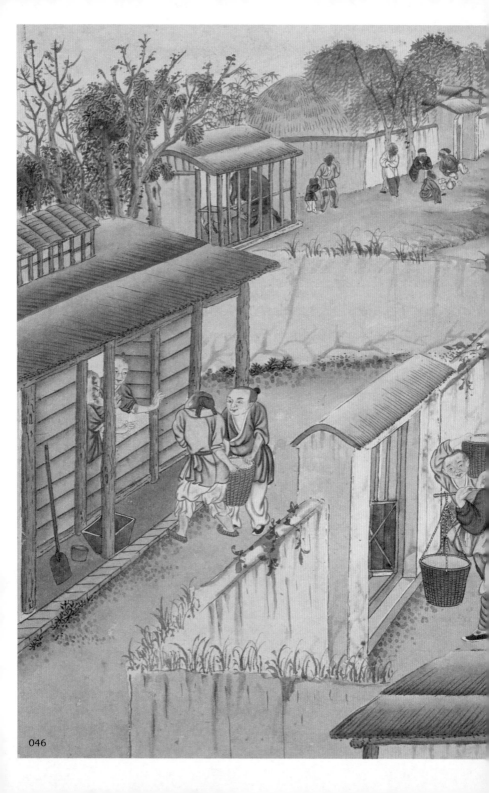

仓箱顿满各欣然，补葺牛牢雨雪天。
盼到盖藏休暇日，从前拮据已经年。
——康熙《入仓》

　　入仓，就是将处理完成的米收入粮仓盖藏，此时一年的稻作生产终于可以告一段落。图中粮仓前的方形器具就是斗。

图二十二·入仓

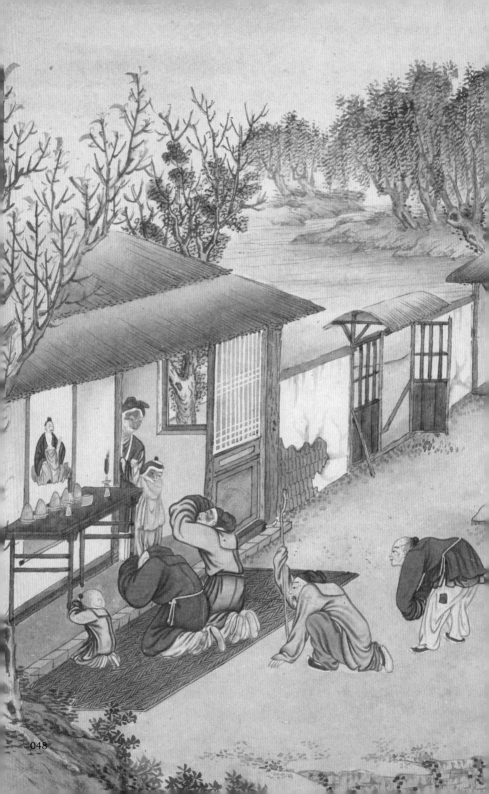

东畴举趾祝年丰，喜见盈宁百室同。

粒我烝民遗泽远，吹豳击鼓报难穷。

——康熙《祭神》

古人重视祭祀，最早的水稻专著《禾谱》中便专门设有《祈报篇》，详细讨论了和农业相关尤其与水稻种植有关的祭祀。农业祭祀中最重要的是社稷祭祀，社为土神，稷为谷神。商周以来历代帝王对此都极为重视，后来社稷祭祀逐渐合二为一，统一祭祀。明清代社稷坛在天安门西侧，今中山公园处。社稷坛由五色土筑成。每年春、秋两季仲月上戊日举行祭祀，由皇帝亲祭。地方府、州、县的社稷也同时祭祀，由当地主官负责祭祀；民间也举行社祭。祭社之文艺表演，称社火、社会。明清时期，将组织祭祀社神的活动叫作"做社"，有春社、秋社两种。不仅祈祷来年风调雨顺，也是民间重要的娱乐活动。

纸

造纸二十七图

中国造纸历史悠久，现存最早的纸均出土于西汉时期的遗址，如甘肃天水、陕西西安灞桥、陕西扶风、甘肃居延等地发现的西汉麻纸。东汉时期蔡伦曾对造纸术加以改良，以树皮、破布等作为原料，所造纸张称为"蔡侯纸"。古代的纸，大体上可以分为皮纸和竹纸两类，明代宋应星《天工开物》云："凡纸质，用楮树皮与桑穰、芙蓉膜等诸物者，为皮纸，用竹、麻者，为竹纸。"制作竹纸可能始于东晋，南宋赵希鹄《洞天清禄集》里说："北纸用横帘造，纸纹必横，又其质松而厚，谓之侧理纸。桓温问王右军求侧理纸是也。南纸用竖帘，纹必竖。若二王真迹，多是会稽竖纹竹纸，盖东晋南渡后难得北纸，又右军父子多在会稽故也。其纸止高一寸许而长尺有半，盖晋人所用，大率如此，验之《兰亭》押缝，可见。"不过这段文字属于南宋人追叙，是否可信尚待考古验证。唐朝李肇的《唐国史补》中云"纸则有越之剡藤苔笺，蜀之麻面、屑末、滑石、金花、长麻、鱼子、十色笺，扬之六合笺，韶之竹笺"，可见唐朝时竹纸已经较为常见，宋朝时则出现了浙江"竹纸名天下"的局面，北宋浙人谢景初曾改良竹纸，称为"谢公笺"，有深红、粉白等十种颜色，堪与唐代"薛涛笺"相媲美。宋代浙江竹纸最为书家喜爱，因其有"滑，一也；发墨色，二也；宜笔锋，三也；

卷舒虽久，墨终不渝，四也；性不蠹，五也"（宋代沈作宾《嘉泰会稽志》）等特点。浙江富阳竹纸、四川夹江竹纸自唐宋以来延续至今，已被列入首批国家级非物质文化遗产名录。到明清时期，竹纸在造纸行业中已经居于"统治地位"了。

《中华造纸艺术画谱》由清代乾隆年间法国耶稣会传教士蒋友仁在中国的记录编制而成，以二十七幅水彩画介绍了当时以手工制作竹纸的工艺流程。

蒋友仁，法国人，生于法国第戎，二十二岁时进入南希修道院，加入法国耶稣会。二十八岁时乘船来到澳门，两年后因善长历法被招入北京。在北京他学会了中文，并在皇宫中服务近三十年，先后在钦天监协助修历，在圆明园进行建筑设计。他设计的大水法是中国古代园林建筑中最早以机械为动力的人工喷泉。他还参与主持了《皇舆全览图》的编辑和《钦定皇舆西域图志》的印刷。蒋友仁在北京逝世，安葬于彰化村正福寺，墓碑现藏北京石刻艺术博物馆，碑文为："耶稣会士蒋公之墓。耶稣会士蒋先生讳友仁，号诩德。泰西拂郎济亚国人。缘慕精修，弃家遗世，在会三十七年。于乾隆十年乙丑东来中华，传天主圣教。至乾隆三十九年甲午九月十九日卒于都城，年五十九岁。"其主要著述有《坤舆全图》《新制浑天仪》《中国古天文学表解》《异鸟说》《北京四季空气折射差别之研究》《书经》（拉丁文译本）等。

这里根据《中华造纸艺术画谱》对古代竹纸制作进行介绍。

原图册由法国人根据蒋友仁寄去的材料装订，可能因为整理人员不了解中国造纸技术，其中大量图片前后颠倒，这里予以调整。原图右侧有汉字说明，图下方则有法语说明，有些图片的说明并不准确，故不予采纳。此外，法国还藏有清代另一种介绍竹纸工艺的图册，叫作《造纸书画谱》，包括二十四帧绘画和二十四帧释文，部分内容可以与本画谱互相印证。此外清代外销画中也有一些以造纸为主题，如维多利亚与阿尔伯特博物馆藏的外销画中便有一组造纸图，分别为斩竹树、起竹、斩竹、春竹、浸竹、落灰、纸水、晒纸、剪纸元宝、裁纸度、染纸、钉纸部等。

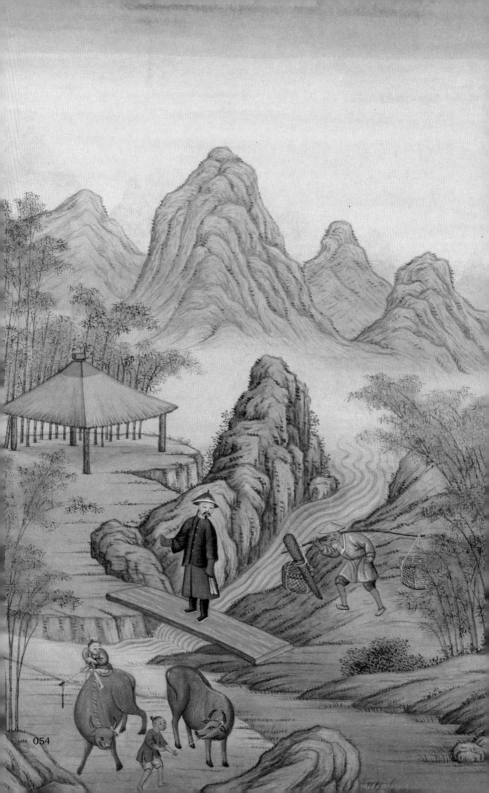

在中国，竹子与书写有着斩不断的联系。早在造纸术发明之前，人们就用竹简作为书写材料。事实上竹子对中国人生活的影响不止于此，苏东坡《记岭南竹》云："食者竹笋，庇者竹瓦，载者竹筏，爨者竹薪，衣者竹皮，书者竹纸，履者竹鞋，真所谓一日不可无此君也。"竹子服务于中国人的衣食住行各个方面。

制作竹纸对竹子有所要求，一般选择当年生的嫩毛竹，因其尚未生长新枝叶，适宜制作纸浆的部分较为丰富。图中表现的就是查看选择竹子的情形。清代《造纸书画谱》中《伐竹作料》条说："竹有祖孙，老者为祖，新者为孙。砍伐之时，将本年新竹之开箨者伐以作料。"

图一·查看竹子

为了保证造纸竹子的品质，人们会对影响竹子生长的害虫进行捕捉。影响竹子的害虫多种多样，如今的生物学家将其区分为竹笋害虫，如竹蝉；竹叶害虫，如竹蝗；此外还有竹枝头、竹竿害虫和竹花、竹实害虫；等等。

图二·拿坏竹虫子

砍竹一般在小满至立夏前后，竹子砍下后需要尽快进行后续断青、浸泡、削皮等环节。砍竹和后续处理的流程就叫作"杀青"。宋应星《天工开物》云："凡造竹纸，事出南方，而闽省独专其盛。当笋生之后，看视山窝深浅，其竹以将生枝叶者为上料。节届芒种，则登山砍伐。"

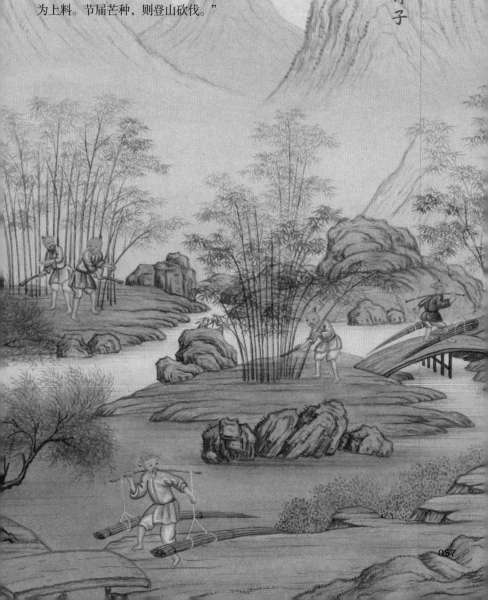

图三·砍竹子

这一步也称为"落塘"。《天工开物》中记载："截断五七尺长，就于本山开塘一口，注水其中漂浸。恐塘水有涸时，则用竹枧通引，不断瀑流注入。浸至百日之外，加功槌洗，洗去粗壳与青皮（是名杀青）。"

为了更好浸泡，往往还有一道将斩断的嫩竹筒捶打破碎或者切成竹片的环节，富阳竹纸制造中称之为"拷白"，就是将削去青皮的白竹筒在石墩上反复捶打。

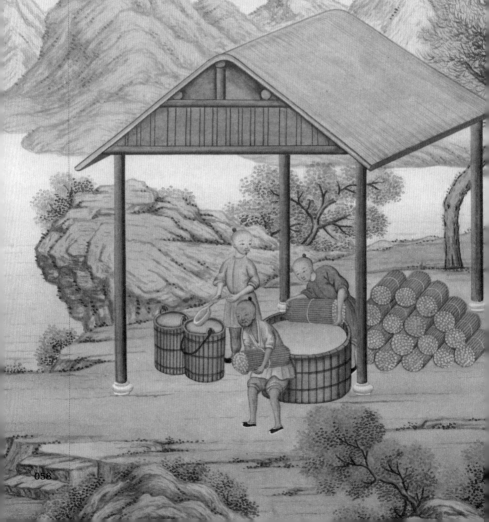

这一步也叫"断青"，将竹子截断为一两米的竹段并扎成捆，方便后续的浸泡，这两个步骤在《天工开物》中称为"斩竹漂塘"。

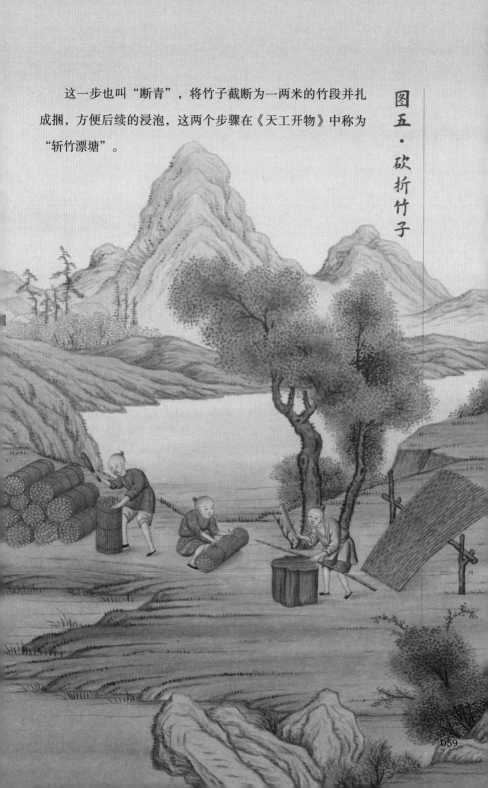

图五·砍折竹子

图六·刷洗竹子

　　将浸泡过的竹子洗干净后放入装满石灰液的木桶或池塘中进行发酵腐沤。《天工开物》中说"其中竹穰形同苎麻样，用上好石灰化汁涂浆"。清代《造纸书画谱》中《浸于池水》条记录的工艺则是浸泡和发酵同时进行："将竹浸于池内，用石灰一层，铺竹一层，又铺石灰一层，再铺竹一层，如法递铺，用水浸满。其池或用石砌，或用砖礶，悉听其便。"

削去竹皮子也叫"削青"，用特制的削竹刀削去嫩竹的青皮，这一步有一定难度，往往需要由丰富经验的能工巧匠担任，图中两位女性匠人正在工作，说明当时女性工匠的手艺水平之高。部分地区先进行"断青"再"削青"，从图册中竹子的形状来看，其采用的工艺是先"削青"再"断青"。清代《造纸书画谱》中记录的工艺则是先将整竹浸泡后再去皮，其《去皮存质》条中说："既浸成熟之后，将竹之外里青皮用铁锥锥净，存内细素白质以为丝料。"

图七·削竹皮子

图中展现的正是剁碎竹子的场景，经过长期浸泡发酵的竹子纤维变得软烂，将其剁碎成片或丝，以方便后续处理。

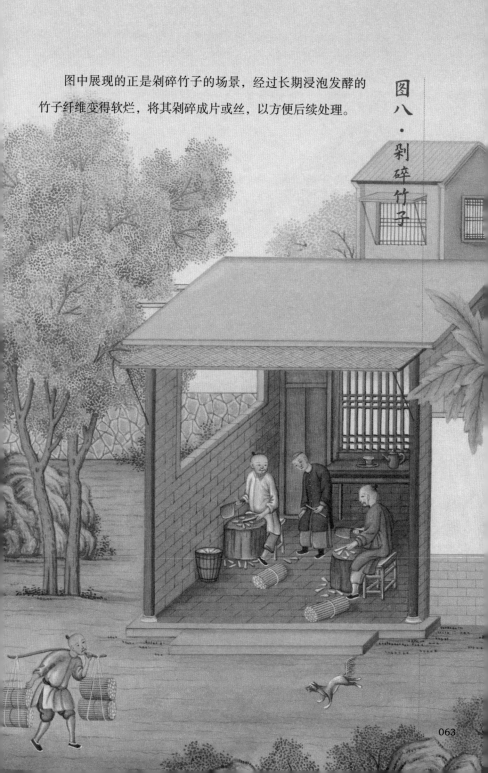

图八·剁碎竹子

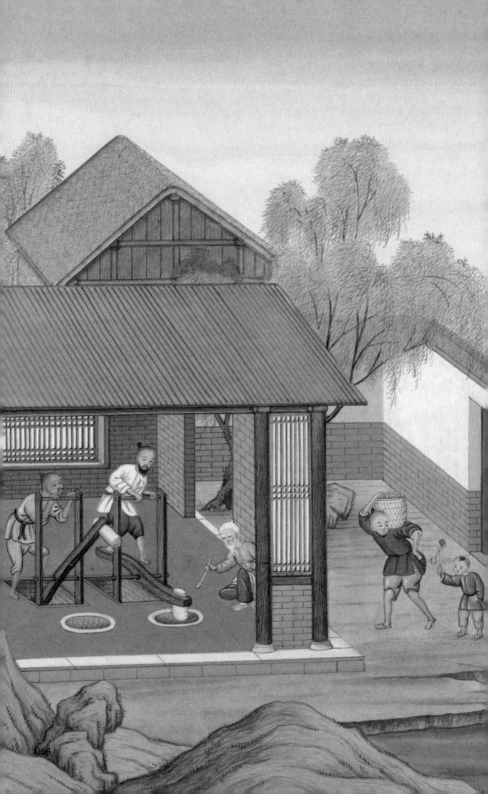

碓是一种古老的农具，在汉代画像石中已出现相关图像，它利用杠杆原理，一端用脚踏，一端用来杵捣。这一步是为了将上一步切碎的竹子进一步捣成末。宋应星《天工开物》中记载将蒸煮过的竹料"取出入臼受舂（山国皆有水碓），舂至形同泥面，倾入槽中"。

清代《造纸书画谱》中在碓碎前还有一个"纳于窖中"的环节："漂后，将丝捞起纳于窖内，入丝一层，泼豆汁一层，又贮丝一层，又泼豆汁一层，如法层层贮入，日以清水灌窖数次。至窖之大小亦如池之大小，但深倍之。"之后"用碓舂细""向窖内将料起出，入于碓内舂之极细如泥"。

图九·碓碎竹子

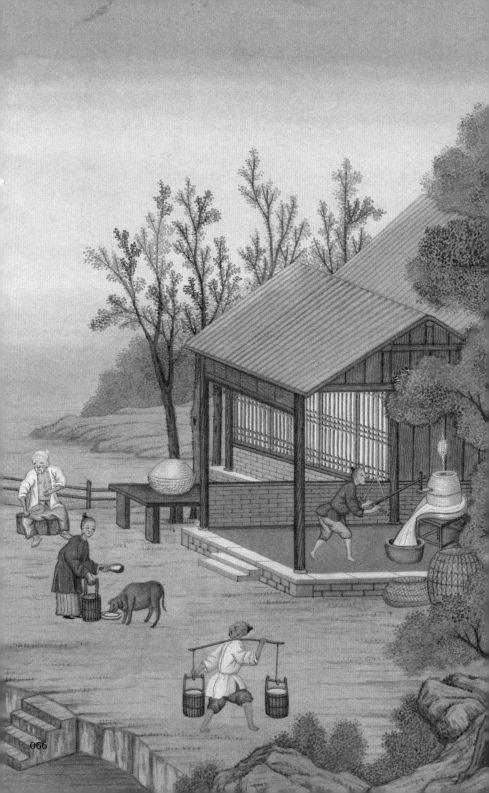

碓碎的竹末还不够细，需用砾将其磨成细泥状，这一步要保证原料细腻柔软，造出的纸张才会更有韧性。图中摇扇负暄的白发老者和用竹泥喂猪的女性，为这劳作的画面增添了一番生活气息。这一步得到的就是纸浆，将其倾倒入纸槽中，就可以制作成纸了。

清代《造纸书画谱》中《木槽盛之》条说："春细后，用木板为槽，大小视纸为制，深亦倍之，将细料贮于槽内，用清水搅和如粥。"

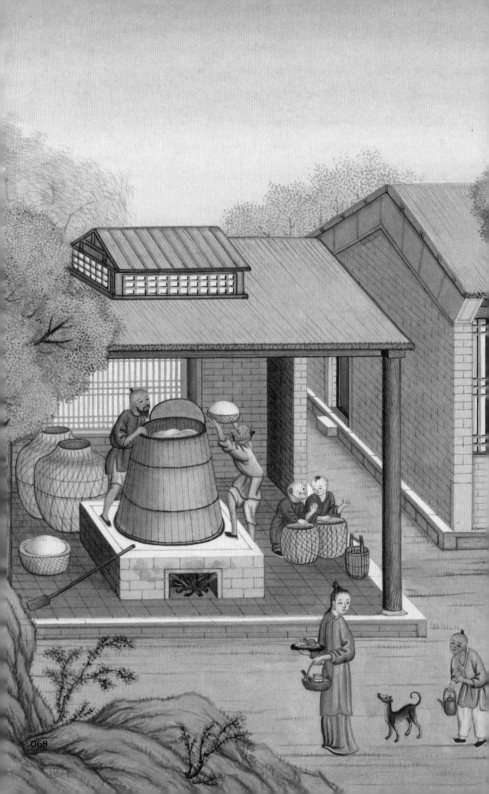

发酵后的竹料需要进行蒸煮。图中的炉灶是专门用来蒸煮竹子的泥炉，在法国收藏的一册绘制于19世纪的《中国炉灶图册》中就有类似的炉灶。

宋应星《天工开物》中详细记录了这个步骤："凡煮竹，下锅用径四尺者，锅上泥与石灰捏弦，高阔如广中煮盐牢盆样，中可载水十余石。上盖楻桶，其围丈五尺，其径四尺余。盖定受煮八日已足，歇火一日，揭楻取出竹麻，入清水漂塘之内洗净。其塘底面、四维皆用木板合缝砌完，以妨（防）泥污（造粗纸者不须为此）。洗净，用柴灰浆过，再入釜中，其中按平，平铺稻草灰寸许。桶内水滚沸，即取出别桶之中，仍以灰汁淋下。倘水冷，烧滚再淋。如是十余日，自然臭烂。"在富阳竹纸制作工艺中，这一过程分为"入镬"（将竹捆竖放入专门的锅中，加水浸没，顶部封闭）、"烧镬"（锅底烧火，日夜蒸煮）、"出镬"（取出煮熟的竹料浸入清水塘中）、"翻摊"（在清水塘约十五天的浸泡期间时常换水和冲洗）、"缚料"（将竹子重新扎捆）、"挑料"（挑到尿桶旁）、"淋尿"（用人尿淋浸）、"堆蓬"（将淋过的竹料堆成蓬，并用干草密封，进行自然发酵）、"落塘"（将堆过蓬的竹料放入塘中浸泡）、"榨水"（将成熟的竹料用榨床榨干水分）。《造纸书画谱》中《始入煌锅》条记载："将丝装入煌锅内，用火煮一昼夜。"

值得一提的是，这里描述的"楻桶"和"煌锅"其实指的是同一个东西。这个造纸设备的下半部分类似一个大铁锅，锅的上面倒扣着一个木桶。有的人强调桶的部分，就称为"楻桶"。有的人强调锅的部分，就称为"煌锅"。

图中沤竹子的过程，在《造纸书画谱》记载漂洗之后的工艺步骤是"洗净后，用稻草烧灰堆积一处，将开水灌浸泡滋灰水听用"，这称为"泡浸灰水"，之后"灰水既就，将竹丝装入煌锅，用灰水浸灌其上"，称为"灰水泡料"，之后再进行一次漂洗，称为"不堆再漂"，"灰水泡后，仍归清水池内，漂去灰水"。无论使用哪种材料造纸，蒸煮和浸洗都是非常关键的环节。元代费著《笺纸谱》中就说："凡造纸之物，必杵之使烂，涤之使洁。"

图十二·沤竹子

在这幅搅竹子的图中，右侧小童手捧的是石灰水，这是要将前一步切成细丝的竹料浸沤在石灰水中并进行搅拌。清代《造纸书画谱》中《灰水浆之》条记载了类似的工艺："将丝浸于池内，池中用石灰一层，铺丝一层，又铺石灰一层，又铺丝一层，如此层层铺上，听其浸沤。"

图十三·搅竹子

沉竹子，就是将在石灰水中发酵过的竹丝取出，堆叠成大堆，用干草垫底和铺顶，令其密封，让竹料自然发酵。清代《造纸书画谱》中《役工堆料》条说："浸池后用空地将丝卷成团，层层堆叠成堆，听其漫滋。"

图十四·沉竹子

072

蒸煮后的竹料需要马上进行漂洗和浸泡，以防止石灰质干燥后黏结。《天工开物》中记载的工艺，是需要在蒸煮过程中进行漂洗，然后用柴灰浆过后再次蒸煮。《造纸书画谱》中的记载更为详细，蒸煮后要"池水摆洗"，具体操作方式是："煌锅煮后，用清水洗去石灰"，然后还要"二次摆洗""三次摆洗"。

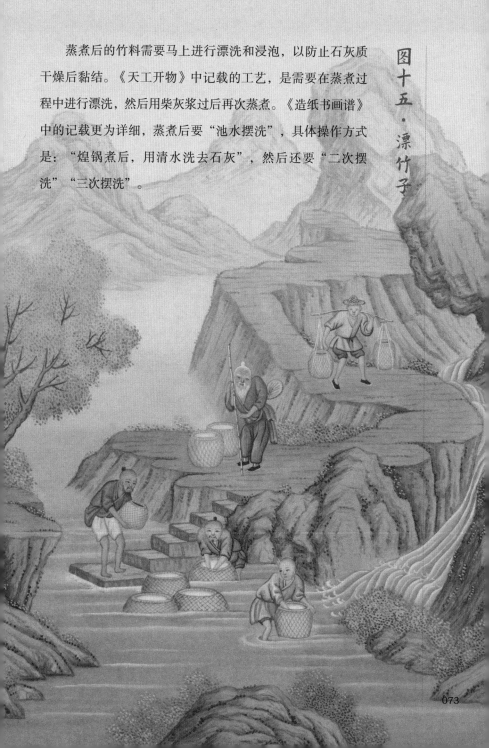

图十五·漂竹子

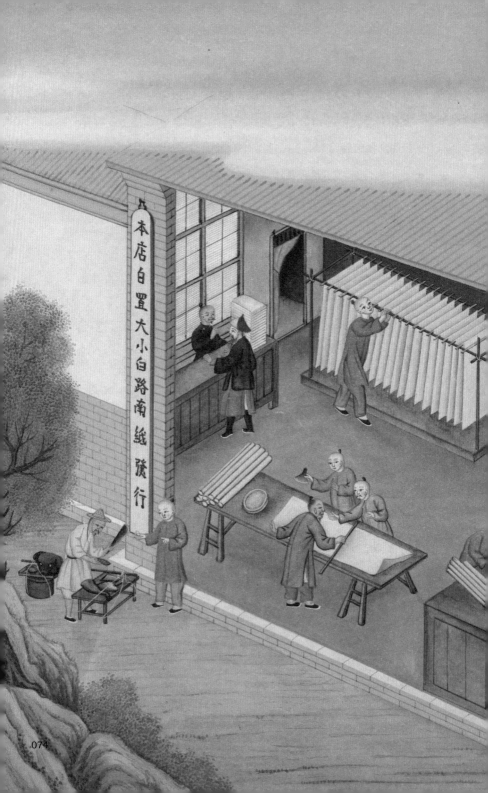

本店自置大小白路南紙發行

.074

此图名为《抄成纸》，实际上展示的并非"抄纸"，而是晒纸和整理纸张。图中的木架上晾着一排纸张，前方则有工人在整理裁制晒好的纸张。纸张晒好后，造纸的环节就大功告成。《造纸书画谱》中的最后一则图文《告厥成功》中说："焙干后则告厥成功矣！或以博记古今之书，或以摹拟国家之事，无小无大，无显无幽，纸之为用大已哉！"

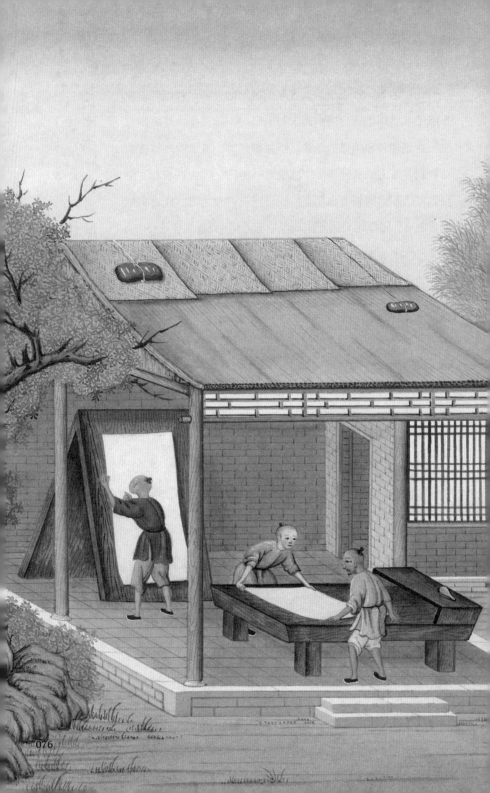

图中展示的是将帘床上的湿纸取下晾干的情景，也称为"晒纸"，图十八《荡料入帘》中室内的木架也是晒纸架。古代造纸中晾干属于比较简洁的处理方法，处理的往往是粗纸，更复杂的是采用烘干的方法，用于制作更加精美的纸张。《天工开物》称之为"焙纸"，其做法是："凡焙纸，先以土砖砌成夹巷，下以砖盖巷地面，数块以往，即空一砖。火薪从头穴烧发，火气从砖隙透巷外，砖尽热，湿纸逐张贴上焙干，揭起成帙。"《造纸书画谱》中《焙而后干》条说："焙以墙为之，用砖砌墙一道，长一丈二尺，高六尺，宽四尺五寸，外涂以石灰。墙内空如灶，一头留火门以便进火，墙热后，将纸贴上焙干。"

《天工开物》中也提到对火纸（火纸就是粗纸，粗纸曾被做成纸钱冥币用来焚烧，因而被称为火纸）无须焙干，可以直接进行晾晒："若火纸、糙纸，斩竹煮麻，灰浆水淋，皆同前法，唯脱帘之后，不用烘焙，压水去湿，日晒成干而已。"

图中展示的纸张较少，直接进行了晾晒，如果一次造大量纸，在焙干前还有一道压榨的工艺。抄纸时将每次抄出的湿纸叠在一起，形成纸块。纸块中的湿纸达到数百张时，就要移到榨床压榨去水。《造纸书画谱》中《上榨则实》条对榨床的制作有详细的说明。榨去水分的纸块黏在一起，需要逐一揭开（称为"牵纸"）后进行焙干。

図十七·晾干纸

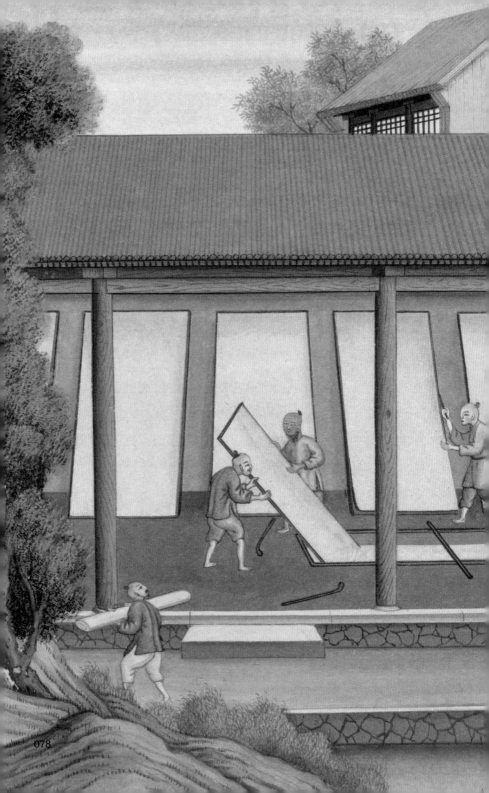

本图原本没有文字说明，这可能是因为蒋友仁不太理解图中的内容，实际上这是全套竹纸制作流程中至关重要和难度最大的环节，称为"荡料入帘"或"入帘抄提"，也可简称为"抄纸"。图中地上的木槽就是纸槽，工人手持的木框形的工具叫作"抄纸帘"或"抄纸竹帘"，宋应星《天工开物》中记载"凡抄纸帘，用刮磨绝细竹丝编成。展卷张开时，下有纵横架框"。这种工具是传统造纸的重要工具，以细竹丝编织而成，后来也以细竹丝为经、丝线为纬编织，为了防止漏水，往往还会涂漆。抄纸帘配套有一个木制的长方形框架，大小与抄纸帘相同，作用是抄纸时承载纸浆液和抄纸帘，这个叫作帘床或帘架。

清代《造纸书画谱》中《需以帘床》条中也对抄纸帘和帘床做了详细说明："帘以竹为之，用老竹削成篾丝，极圆极细，约一分大，以生丝编成，其大小一视纸之大小。两旁用木为筐筐之，约四分大，床四旁用筐，筐以木为之，筐之中用竹片为直格，格约五分。以帘乘床，参入槽内，即便成纸。"

造纸的关键步骤正如《天工开物》所载，"两手持帘入水，荡起竹麻入于帘内。厚薄由人手法，轻荡则薄，重荡则厚。竹料浮帘之顷，水从四际淋下槽内，然后覆帘，落纸于板上。"抄纸的工人需要手持抄纸帘把纸槽内的浆液荡在帘上，接下来则需要完全依靠手腕的晃动来使得浆液厚薄均匀，最后抄纸帘上会留下一层纸浆膜，这就是湿纸。之后翻转抄纸帘，让湿纸反扣在帘床上。

图十八·荡料入帘

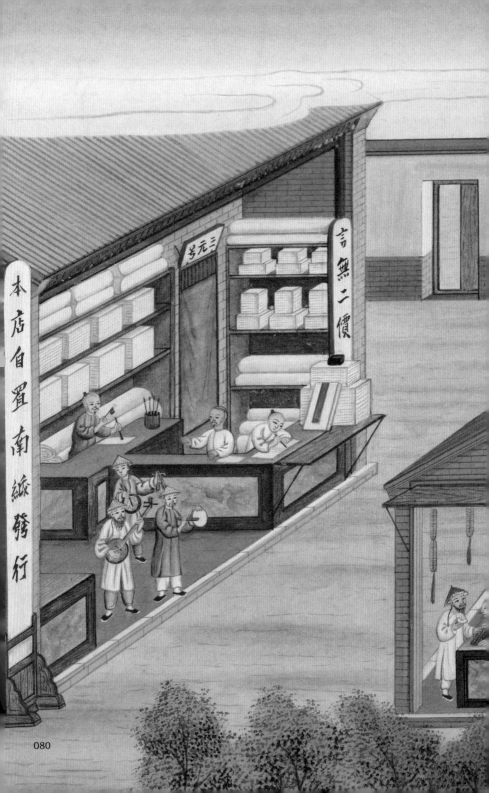

制作好的纸张被送入纸店。店铺招牌中提到的"南纸"，指的就是来自南方的纸张，比较出名的有安徽的宣纸，浙江的元书纸、毛边纸，四川的川连纸，福建的连史纸、玉扣纸等。清代、民国时期，北京的南纸店中往往还经营来自南方的笔、墨、砚，甚至还能提供各类装裱服务。南纸店往往比较高端，民国铢庵《北梦录》中说："凡售高等笺纸之店曰南纸店，萃于琉璃厂，而余处亦偶有之。"夏仁虎《旧京琐记》中也记载："南纸铺并集于琉璃厂。昔以松竹斋为巨擘，纸张外兼及文玩骨董。厥后清秘阁起而代之，自余诸家，皆为后起。制造之工，染色雕花精洁而雅致，至于官文书之款式，试卷之光洁，皆非外省所及。"

图中生动展示了一家名为"三元号"的纸店的经营状态。"三元"的寓意在于"连中三元"，也就是乡试的解元、会试的会元、殿试的状元，用于纸店颇为贴切。店铺中以乐器吹拉弹唱来吸引顾客，具有特别的"广告"意识。"言无二价"意指商品价格没有虚头，不讨价还价，类似的招牌还有"童叟无欺"，但实际上挂着这牌子的商家也未必不能砍价。梁实秋在《半开门》一文中曾分享他的购纸经验："'打折扣'是商人的习惯。哪怕他们宝号的墙上悬起'言无二价'的金字黑漆的匾额，你只消三言两语，翻翻白眼，管保在价钱上有个商量的余地。"

图中工人编制的纸篓并非是今天我们所说的"废纸篓"，而是用于对大量纸张进行包装的"包装箱"。

图二十·编纸篓子

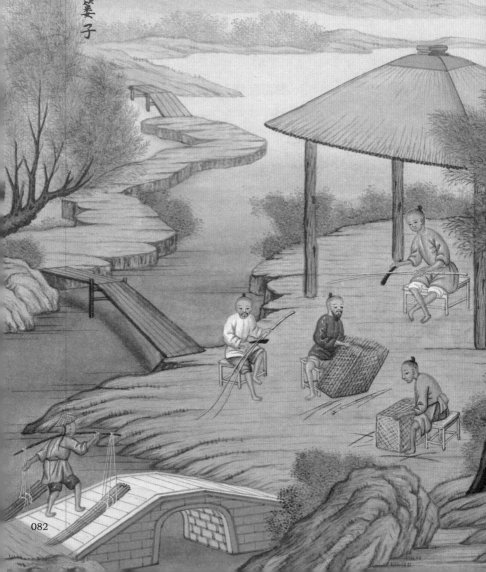

图中的纸篓上贴着不同店铺商号的名称。纸张被装入一个个的纸篓，将被运送到不同的分销店铺。

图二十一·入纸篓子

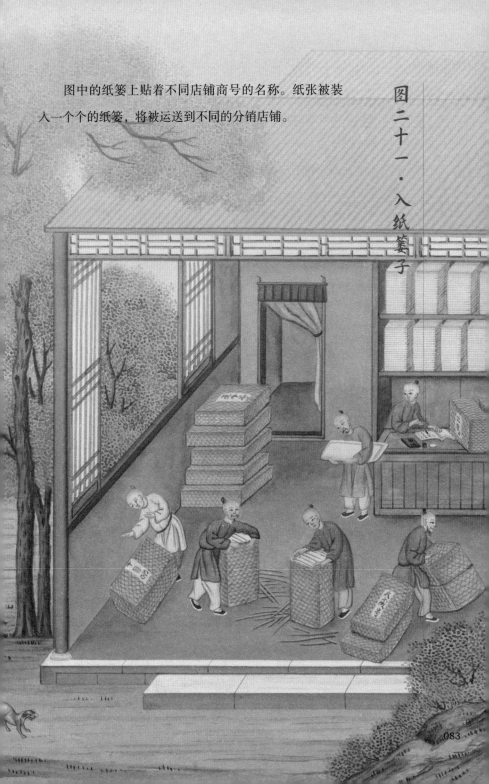

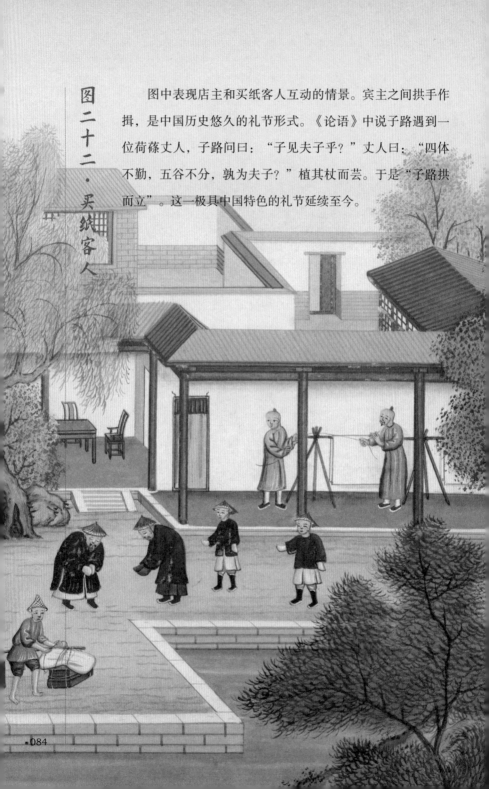

图二十二·买纸客人

图中表现店主和买纸客人互动的情景。宾主之间拱手作揖，是中国历史悠久的礼节形式。《论语》中说子路遇到一位荷蓧丈人，子路问曰："子见夫子乎？"丈人曰："四体不勤，五谷不分，孰为夫子？"植其杖而芸。于是"子路拱而立"。这一极具中国特色的礼节延续至今。

图中，买纸客人购买了大量纸后告辞离开，工人将一篓篓的纸搬入船中。

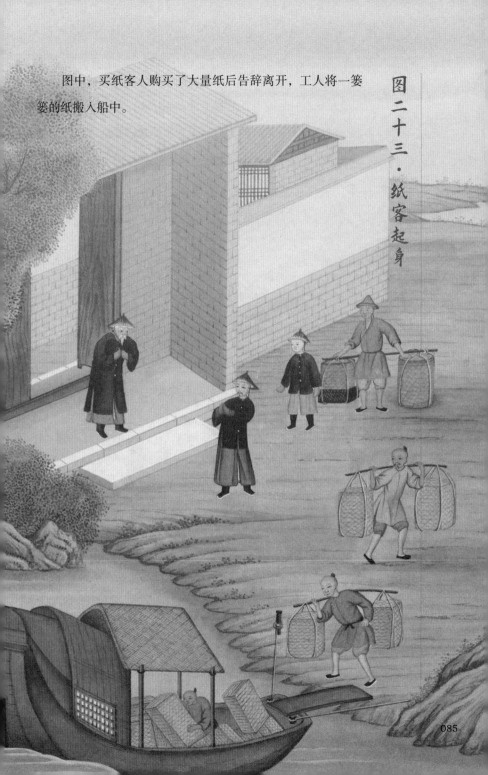

图二十三·纸客起身

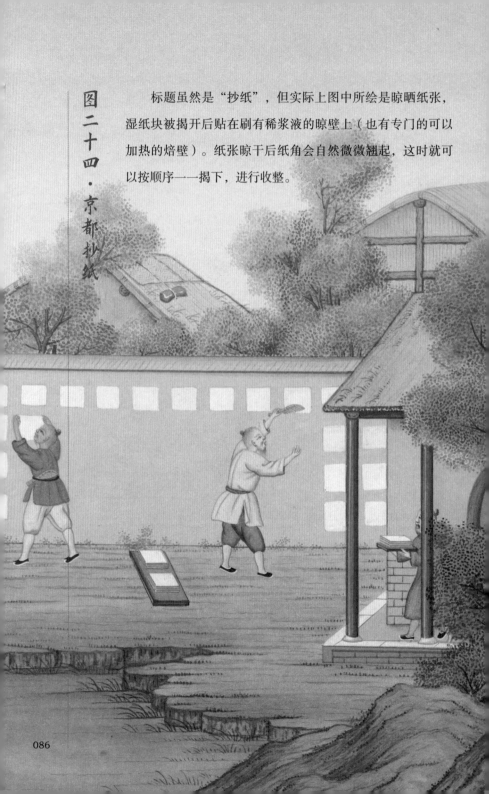

标题虽然是"抄纸",但实际上图中所绘是晾晒纸张,湿纸块被揭开后贴在刷有稀浆液的晾壁上(也有专门的可以加热的焙壁)。纸张晾干后纸角会自然微微翘起,这时就可以按顺序一一揭下,进行收整。

图二十四·京都抄纸

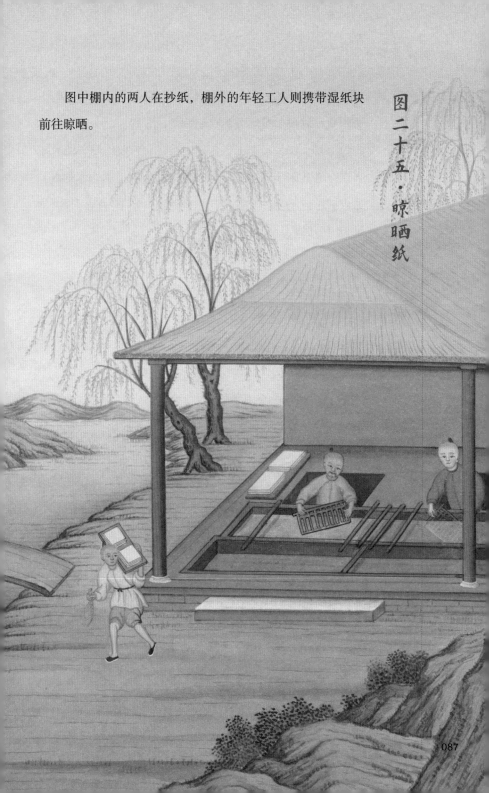

图中棚内的两人在抄纸，棚外的年轻工人则携带湿纸块前往晾晒。

图二十五·晾晒纸

图二十六·抄毛头纸

和前面介绍的南方竹纸制作不同，本书最后四张图作为附录，表现的是北方制作毛头纸的过程。毛头纸以桑麻作为原料，往往不如南纸精细。清代北方常用毛头纸来糊窗户。图中右侧一人肩挑纸浆，这些纸浆将会被倒入纸槽，棚内的两位工人，一人用抄纸帘抄纸，另一人则在将纸帘反扣出的湿纸擦成纸块。

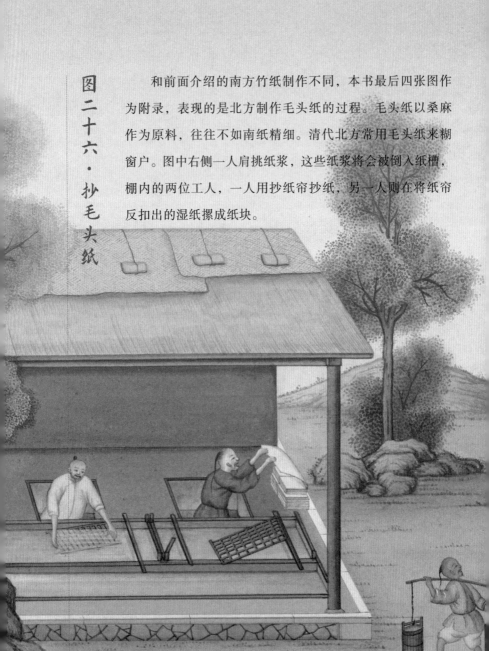

归整刀纸是指将晾干或烘干的纸剔除破纸后收集整理。纸需要晒平整，堆放需要整齐，一般以一百张纸为一刀，五百张为一令。

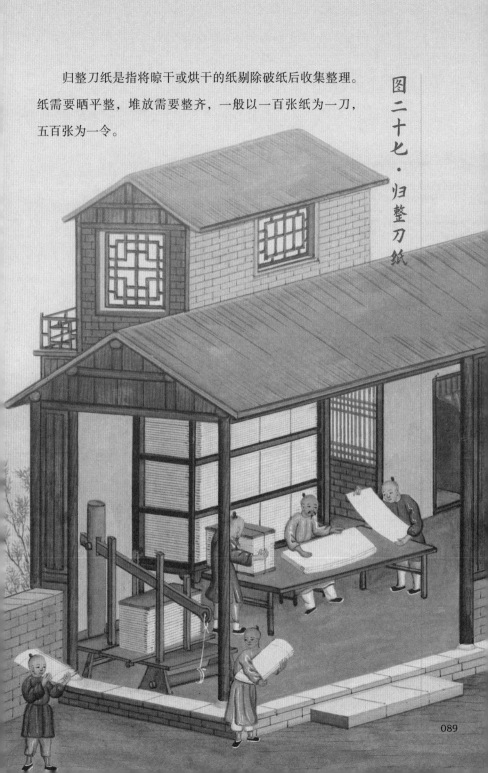

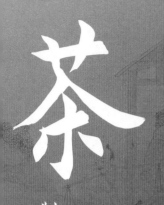

茶

制茶及贸易三十图

陆羽《茶经》中开宗明义就说："茶者，南方之嘉木也。"中国是茶叶的发源地，全球语言中关于"茶"的词汇，读音几乎都来自汉语北方发音（cha）或闽南语发音（te）。

《茶经》中曾简单梳理了唐以前的中国饮茶史，"茶之为饮，发乎神农氏，闻于鲁周公，齐有晏婴，汉有扬雄、司马相如，吴有韦曜，晋有刘琨、张载、远祖纳、谢安、左思之徒，皆饮焉。滂时浸俗，盛于国朝（唐朝），两都并荆俞间，以为比屋之饮。"现在一般认为巴蜀地区最早开始兴起茶业，秦朝以后开始向东部和南部传播。早期茶叶可能是作为一种药品被服用，汉代以后又作为一种食物，和芝麻、桃仁等烧煮成粥食用。唐代以后由于佛教禅宗的影响，饮茶之风大盛。唐代封演的《封氏闻见记》说："开元中，太山灵岩寺有降魔师大兴禅教，学禅，务于不寐，又不夕食，皆恃其饮茶。人自怀挟，到处煮饮。从此转相仿效，遂成风俗。"茶叶在唐代开始传入外国，《封氏闻见记》说"始自中地，流于塞外。往年回鹘入朝，大驱名马，市茶而归"，除了西北的回鹘，日本的茶叶也来自来华求学的僧侣。大历五年（770年）浙江还出现了贡茶院，是中国最早的茶叶加工工场。

明代黄龙德《茶说》云："茶事之兴，始于唐而盛于宋。读陆羽《茶经》及黄儒《品茶要录》，其中时代递迁，制各有异。唐则熟碾细罗，宋为龙团金饼。"宋代茶文化富有创

新性，饮茶方式由唐之煎茶法演变为点茶法。所谓的煎茶法，根据陆羽《茶经》的记载，就是水第一次烧开后加少许盐，再次沸腾时加入茶末，第三次沸腾时茶就煎好了。而点茶法是在煎茶法的基础上进一步发展而来的，点茶之前需要碾茶，茶叶需要磨成粉末并过筛。点茶法不加盐，先用沸水将茶盏烫热，将筛过的茶末放入茶盏，再加入沸水调成膏状，之后再点入沸水，此时可以用工具轻轻搅动茶膏，等到茶汤表面浮起乳沫时茶便冲好了。在宋徽宗《大观茶论》和蔡襄《茶录》等著作中有相关的记载。当时流行的斗茶，其实就是调茶手法的比拼。宋代江休复《嘉祐杂志》中就记有蔡襄与苏舜元斗茶的故事，苏舜元所使用的茶品质虽然劣于蔡襄，但因为用竹沥水煎茶，因而胜过了蔡襄。宋代还出现了艺术化的龙团凤饼，就是在茶饼上印有龙凤图案，甚至装饰金银。宋代福建茶叶开始崛起，当时最优质的饼茶就出自福建。

明代以后饼茶变为芽茶，散茶饮用开始成为主流，但明初点茶法依旧在小范围内得到保留。朱元璋之子宁献王朱权《茶谱》中介绍点茶之法："凡欲点茶，先须供烤盏。盏冷则茶沉，茶少则云脚散，汤多则粥面聚。以一匕投盏内，先注汤少许调匀，旋添入，环回击拂，汤上盏可七分则止。着盏无水痕为妙。"这段文字主要引用自宋代蔡襄的《茶录》，当时点茶更多是一种"怀古"。明代炒青技术不断发展，并逐渐超过了蒸青方法。明代黄龙德《茶说》云："昔以蒸碾为工，今以炒制为工。"散茶冲泡开始成为主流。黄一正的《事物绀珠》一书中辑录的明代茶名就有九十七种之多，而且绝大多数属

于散茶。因为饮茶方法的变化，茶壶开始成为重要的茶具，著名的宜兴紫砂壶就是这一时期登上历史舞台的。

明末清初，福建武夷山茶农发明了全发酵的红茶和半发酵的乌龙茶。清代以后，乾隆皇帝发明了著名的三清茶，就是以梅花、松子、佛手柑烹茶，但这一时期最值得关注的现象，则是饮茶的风气在民间的进一步普及。在唐宋以来的茶肆、茶铺的基础上，大量茶馆开始出现，进入普通百姓的日常生活。清人陈恒庆的《谏书稀庵笔记》中提到："燕京通衢之中，必有茶馆数处。盖旗人晨起，盥漱后则饮茶，富贵者则在家中，闲散者多赴茶馆。以故每晨相见，必问曰：'喝茶否？'茶馆中有壶茶，有碗茶，有点心，有随意小吃，兼可沽酒。"晚清官员恽毓鼎的日记《澄斋日记》中提到他常去的茶馆，就有祥顺茶馆、龙海轩大茶馆、兴隆轩茶馆、玉春大茶馆等等名目。

清代茶叶是大宗出口商品，从17世纪末逐年增加销往欧洲的数量，主要分为红茶、绿茶两类，大都产自武夷和徽州。当时广州外销画中出现不少关于茶叶采制和贩售主题的作品。英国维多利亚与艾尔伯特博物馆藏有一套十二幅的水彩制茶图，美国国家海事博物馆藏有一套十三幅，内容与其基本相同。英国私人收藏家还有一套二十四幅制茶图，近年也在美国迪尔菲尔德历史博物馆出版的《迪尔菲尔德历史博物馆藏中国艺术》（*Chinese Export Art at Historic Deerfield*）一书中披露。广州博物馆和广州十三行博物馆中还收藏着不少通草水彩茶叶贸易画。这里介绍的两套茶叶生产贸易图，约绘制于18世纪，现收藏于法国国家图书馆。

图一至图三·整治土地、准备茶园

前三图表现的是整治土地、准备茶园的情景，图一呈现了当地的全景，绿水青山，宛如仙境。中国茶叶产地主要在南方，《茶经》云"茶者，南方之嘉木也"，明代许次纾《茶疏》云："天下名山，必产灵草。江南地暖，故独宜茶。"图二中两人驱猎野兽，一人放火焚烧草木，这是为了获得草木灰。早在战国时期我国就已经将草木灰用作肥料，元代王祯《农书》中提到的"火粪"，实际上就是草木烧灰。茶园土地需要土壤肥沃，明代罗廪《茶解》中便提到"种茶地宜高燥而沃，土沃则产茶自佳"。图三表现的则是砍伐其他树种改种茶树。

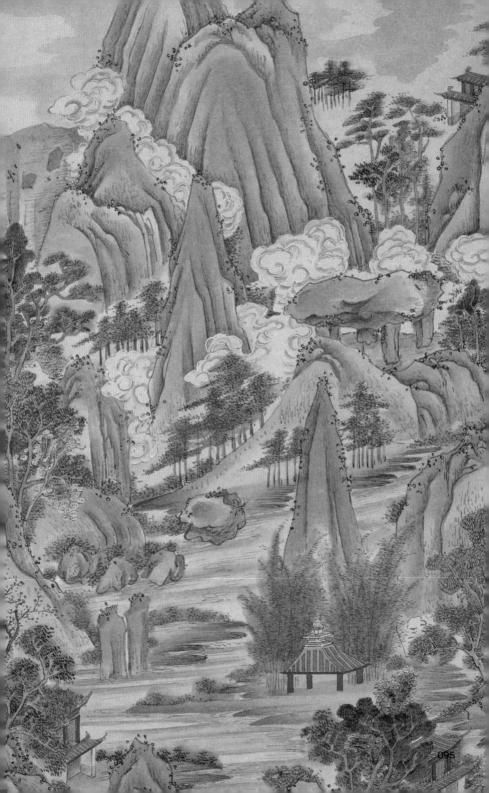

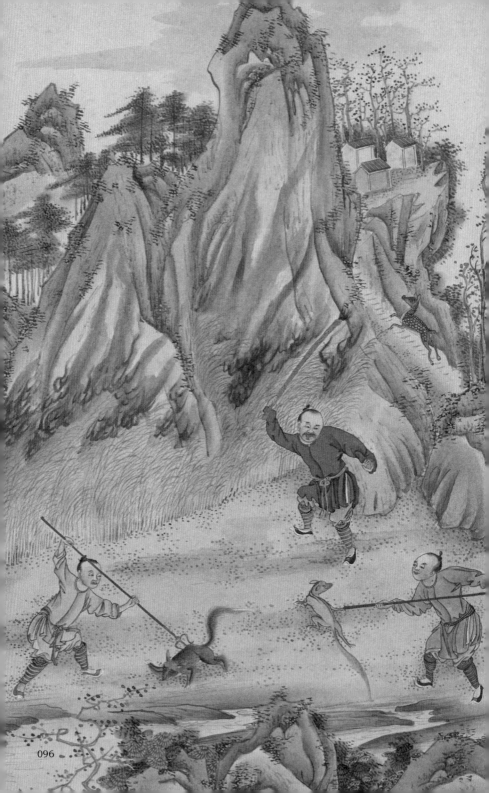

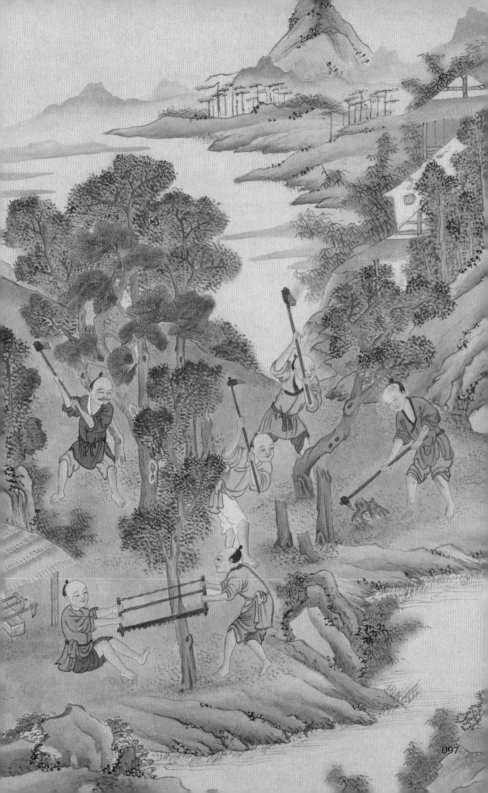

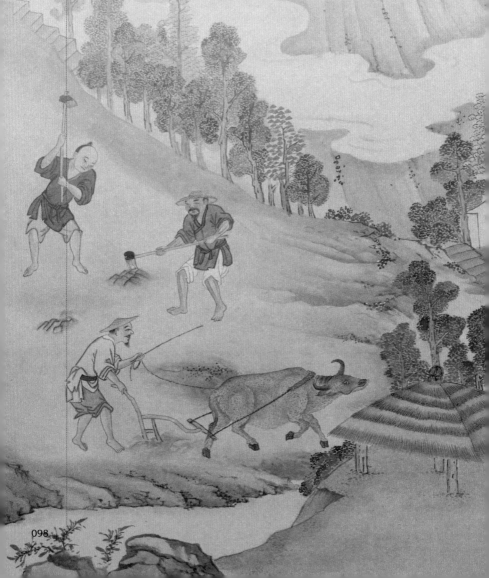

垦地，即种植茶树前耕地平整，并清除土地中的杂草和土块。清代程淯《龙井访茶记》介绍龙井茶地时说："入春，锄山地，取向阳坦，不渍水。陆坡，则累石障之，锄深及尺，去其粗砾。"可见平整土地不仅在茶园开垦之处是必备的步骤，而且每年都需要对土地进行维护。

图四·垦地

图中所表现的播种场景，明代罗廪《茶解》中介绍了其操作细节，"秋社后，摘茶子水浮，取沉者。略晒去湿润，沙拌，藏竹篓中，勿令冻损。俟春旺时种之。茶喜丛生，先治地平正，行间疏密，纵横各二尺许。每一坑下子一掬，覆以焦土，不宜太厚，次年分植，三年便可摘取。"清代程淯《龙井访茶记》记载的播种方法大致相似："土略平实，检肥硕之茶子，点播其中科之。相去约四五尺，略施灰肥，春夏锄草。于地之隙，可艺果蔬。苗以苗矣，无须移植。第四年春，方可摘叶。"

图五·播种

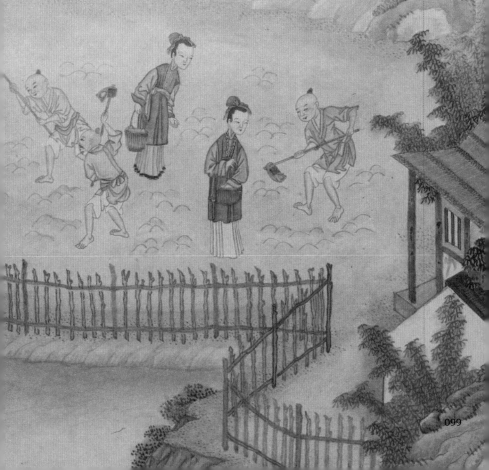

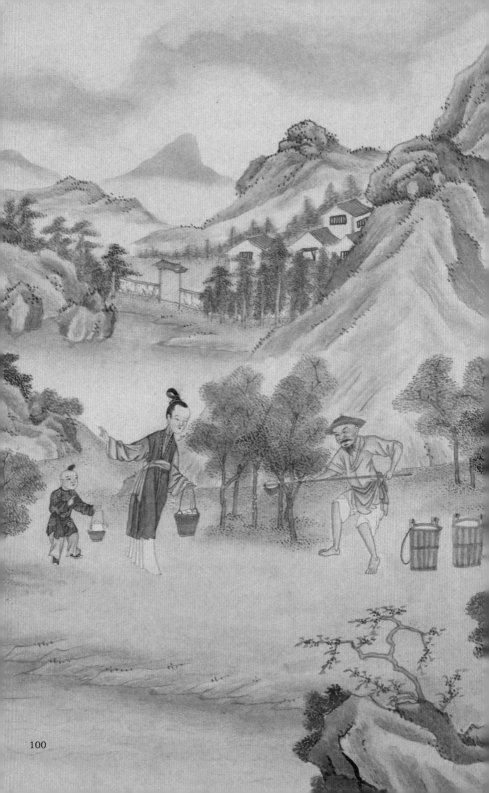

茶园土地如果不够肥沃，就需要施肥，干旱的年景就需要及时浇水。明代罗廪《茶解》中提到"茶地觉力薄，当培以焦土"，是指用草木灰增加土壤肥力；又说"晴昼锄过，可用米泔浇之"，则是用米汤增加肥力。程淯《龙井访茶记》中记载："三四年成树，地佳者无待施肥。硗瘠者，略施豆饼汽堆肥，以壅其根。防草之荒，岁一二锄，旱则溉之。"

图六·施肥灌溉

古人采茶非常重视时节、天气等细节。唐代陆羽《茶经》云："凡采茶，在二月、三月、四月之间。"明代高濂《遵生八笺》提到"谷雨前后收者为佳"，黄龙德《茶说》也认为："采茶应于清明之后谷雨之前，俟其曙色将开，雾露未散之顷，每株视其中枝颖秀者取之。"而许次纾《茶疏》云"清明谷雨，摘茶之候也。清明太早，立夏太迟，谷雨前后，其时适中"。张源《茶录》中又有更加具体的要求："采茶之候，贵及其时，太早则味不全，迟则神散。以谷雨前五日为上，后五日次之，再五日又次之。"清代则出现"明前明后"的说法，程淯《龙井访茶记》对此有详细辨析："大概清明至谷雨，为头茶。谷雨后，为二茶。立夏小满后，则为大叶颗，以制红茶矣。世所称明前者，实则清明后采。雨前，则谷雨后采。校其名实，宜云明后、雨后也。"采茶当天则需要天气晴朗，罗廪《茶解》云："雨中采摘，则茶不香。须晴昼采，当时焙。迟则色味香俱减矣。故谷雨前后，最怕阴雨，阴雨宁不采。久雨初霁，亦须隔一两日方可，不然，必不香美。"而晴天也只能在日出之前。清代陆廷灿《续茶经》中更是强调："采茶之法，须是侵晨，不可见日。晨则夜露未晞，茶芽肥润，见日则为阳气所薄，使芽之膏腴内耗，至受水而不鲜明。"采茶的工具叫"筥"，罗廪《茶解》云，"以竹篾为之，用以采茶，须紧密不令通风"。

图中还表现了采茶的女性。清代女性采茶较为多见，屈大均《广东新语》云珠江一带"其采摘亦多妇女"，程淯《龙

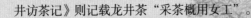

井访茶记》则记载龙井茶"采茶概用女工"。

　　古人不仅采春茶，秋冬也会采茶。明代黄龙德《茶说》提到："秋后所采之茶，名曰秋露白，初冬所采，名曰小阳春。其名既佳，其味亦美，制精不亚于春茗。"

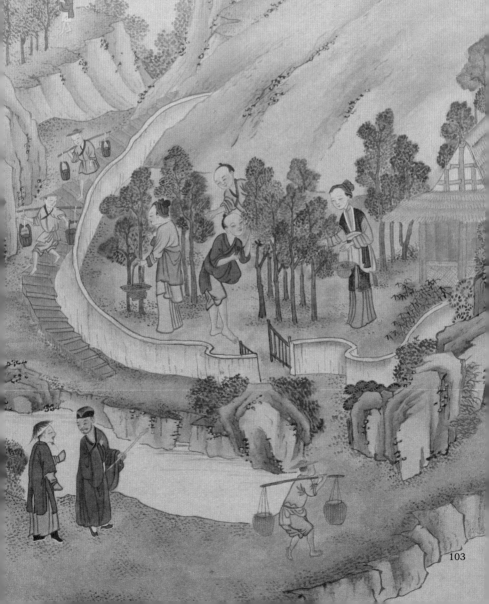

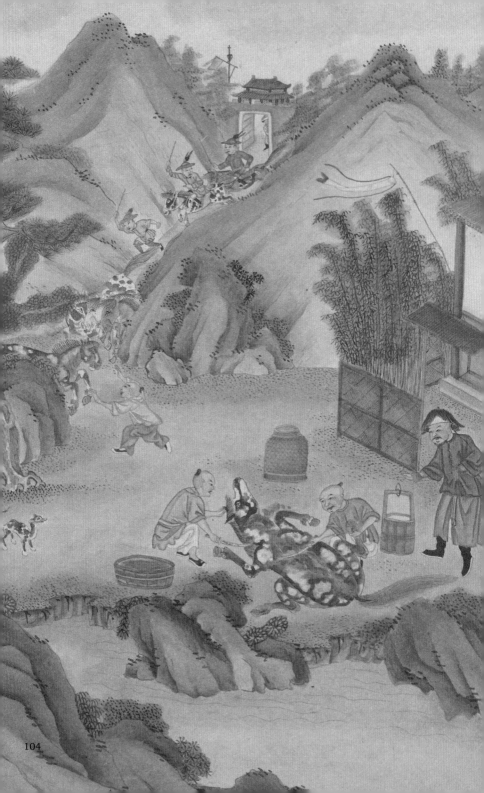

在美国迪尔菲尔德历史博物馆出版的《迪尔菲尔德历史博物馆藏中国艺术》一书中披露的一套私人收藏的二十四幅治茶图中也出现了类似本图的图像，但列在第十八幅，根据前后内容看，"杀马"是指运茶工人宰杀野马为食。这里应是图谱装订时顺序出现了瑕疵。

图八·杀马

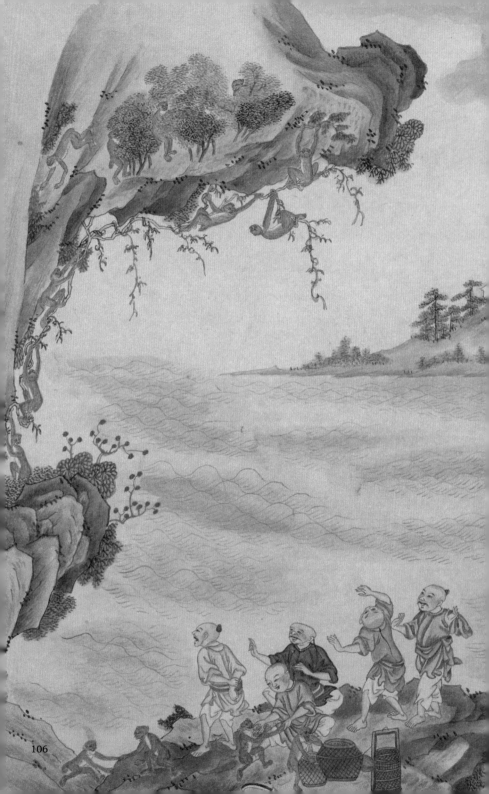

106

南方素有猿猴采茶的传说，英国植物学家福琼（Robert Fortune）19世纪40年代在华走访茶园的考察笔记中提到，"我甚至听人说——我忘了是听中国人还是别的什么人说的——采茶的时候要请猴子来帮忙，具体是这样做的：这些猴子似乎不喜欢干这活，所以并不肯主动采茶，如果看到这些猴子到了种有茶树的岩石上，中国人就朝它们扔石块，这使得猴子们很生气，它们于是开始折断茶树的树枝，把树枝朝着袭击它们的人扔下来。"

图九·猴子采茶

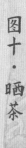

图十·晒茶

晒茶，指对新鲜茶叶进行晾晒。明代罗廪《茶解》认为"采茶入筐，不宜见风日，恐耗其真液。亦不得置漆器及瓷器内。"反对对茶叶进行晾晒。清代程淯《龙井访茶记》也认为"叶既摘，当日即焙"。

明代炒青取代蒸青成为处理茶叶的主要方式，黄龙德《茶说》云"昔以蒸碾为工，今以炒制为工"。

炒茶工艺也在不断演化，如黄龙德记载的炒茶工艺为："先将釜烧热，每芽四两作一次下釜，炒去草气，以手急拨不停。睹其将熟，就釜内轻手揉卷，取起铺于箕上，用扇扇冷。俟炒至十余釜，总覆炒之。旋炒旋冷，如此五次。其茶碧绿，形如蚕钩，斯成佳品。若出釜时而不以扇，其色未有不变者。"

明代许次纾《茶疏》中记载的炒茶工艺则是："生茶初摘，香气未透，必借火力以发其香。然性不耐劳，炒不宜久。多取入铛，则手力不匀，久于铛中，过熟而香散矣。甚且枯焦，尚堪烹点。"书中还记载了在锅炒杀青后，还需要小扇扇凉和竹笼烘干。

稍晚的罗廪《茶解》中认为："炒茶，铛宜热；焙，铛宜温。凡炒止可一握，候铛微炙手，置茶铛中札札有声，急手炒匀。出之箕上，薄摊用扇扇冷，略加揉捻。再略炒，入文火铛焙干，色如翡翠。若出铛不扇，不免变色。"其方法较许次纾《茶疏》增加了揉捻的程序。

再晚一些的闻龙《茶笺》中提到："炒时须一人从旁扇之，以祛热气，否则色香味俱减，予所亲试。扇者色翠，不扇色黄。炒起出铛时，置大瓷盘中，仍须急扇，令热气稍退，以手重揉之，再散入铛，文火炒干入焙。盖揉则其津上浮，点时香味易出。"各个步骤更加精细，在锅炒时强调扇扇，

在揉捻时强调重揉。

清代程淯《龙井访茶记》记载龙井炒茶技巧则更加精细巧妙："叶既摘，当日即焙，俗曰炒，越宿色即变。炒用寻常铁锅，对径约一尺八寸，灶称之。火用松毛，山茅草次之，它柴皆非宜。火力毋过猛，猛则茶色变赭。毋过弱，弱又色黯。炒者坐灶旁以手入锅，徐徐拌之。每拌以手按叶，上至锅口，转掌承之，扬掌抖之，令松。叶从五指间纷然下锅，复按而承以上。如是展转，无瞬息停。每锅仅炒鲜叶四五两，费时三十分钟。每四两，炒干茶一两。竭终夜之力，一人看火，一人拌炒，仅能制茶七八两耳。"

而罗廪在《茶解》中还特别介绍了炒茶的灶："置铛二，一炒一焙，火分文武。"

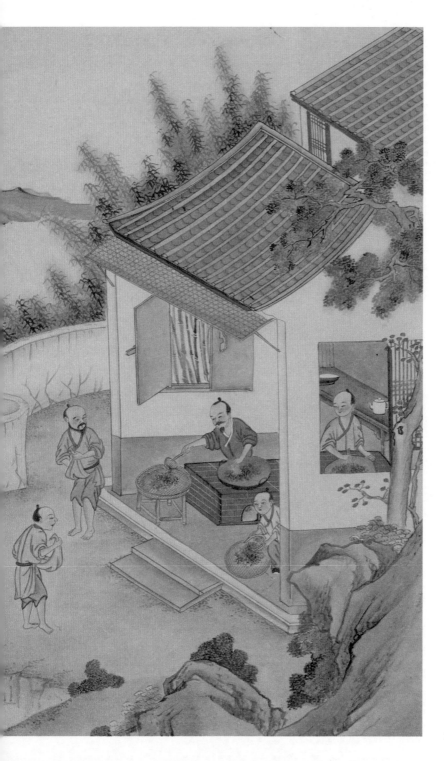

图十二·称茶

称茶，即对炒制过后的茶叶进行称重。

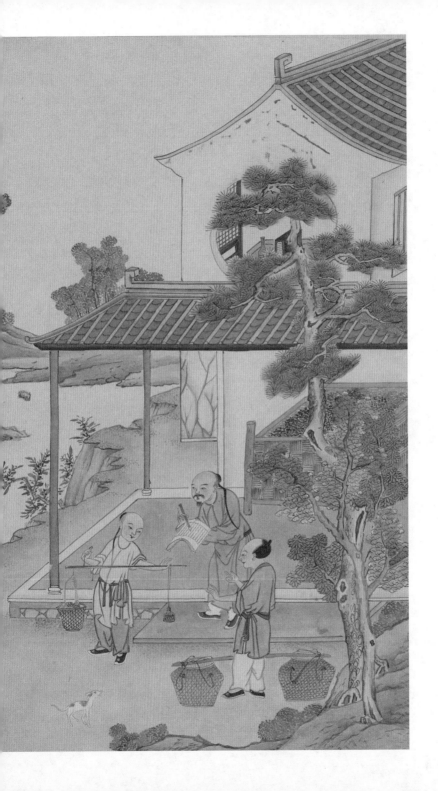

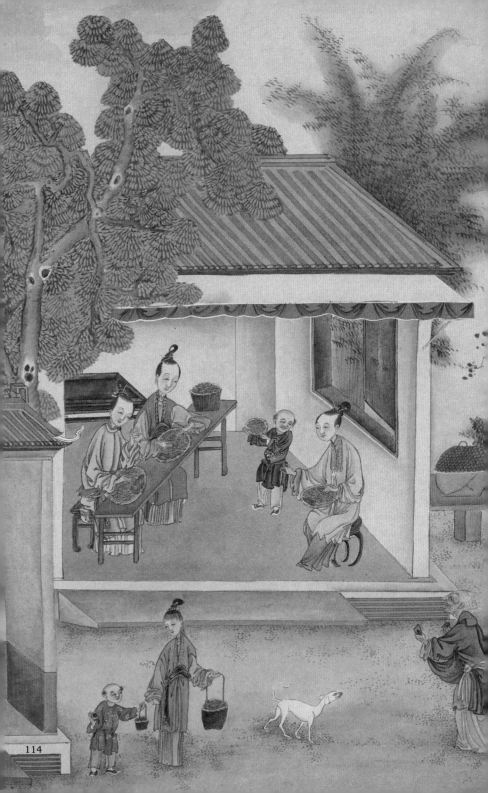

拣茶，就是将茶梗、黄叶、老叶剔除，这一过程要尽量动作轻柔。图中这一工作是由年轻女性担任的。也有人强调在炒茶前需要先进行一次拣茶，如明代闻龙《茶笺》开篇就强调："茶初摘时，须拣去枝梗老叶，惟取嫩叶。由须去尖与柄，恐其易焦，此松萝法也。"所谓的"松萝法"，就是休宁松萝山大方禅师创造的制茶方法，在明代风行一时。黄龙德《茶说》也强调"采至盈筐即归，将芽薄铺于地，命多工挑其筋脉，去其蒂杪。盖存杪则易焦，留蒂则色赤故也"。

图中装茶的工具叫"箕"，罗廪《茶解》云："大小各数个，小者盈尺，用以出茶，大者二尺，用以摊茶，揉挼其上并细篾为之。"

春茶，指将拣好的茶叶进行复火焙香。炒茶和春茶都是用手。明代罗廪《茶解》中记载："炒茶用手，不惟匀适，亦足验铛之冷热。"用手不仅可以炒制均匀，还可以对锅的温度有更直观的感觉。

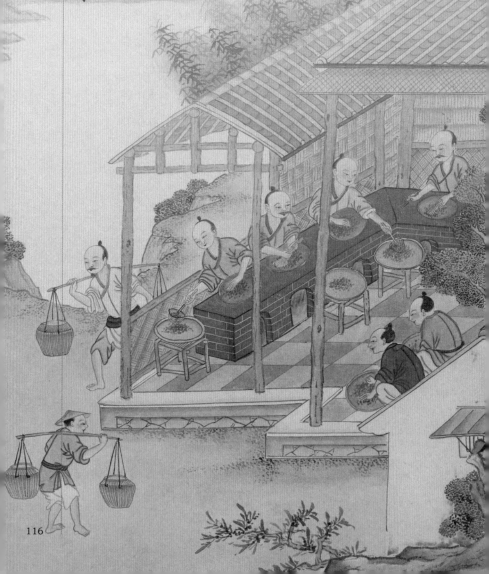

图十四·春茶

图中所绘是在制作用于储藏茶叶的大瓮泥坯。罗廪《茶解》解释说，"瓮用以藏茶，须内外有油水者。预涤净晒干以待"。《茶解》又云："大都藏茶宜高楼，宜大瓮。包口用青箬，瓮宜覆不宜仰，覆则诸气不入。晴燥天，以小瓶分贮用。又贮茶之器，必始终贮茶，不得移为他用。小瓶不宜多用青箬，箬气盛，亦能夺茶香。"清代程淯《龙井访茶记》也认为"茶既焙，必贮瓮或匣中"。

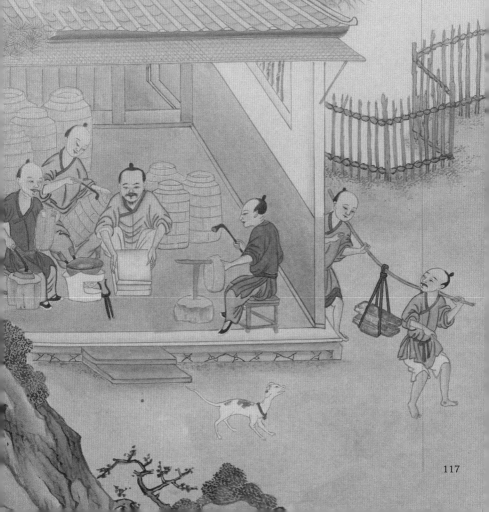

茶瓮需要包裹竹箬，图中众人正是在进行这道工序。明代许次纾《茶疏》云："收藏宜用瓷瓮，大容一二十斤，四围厚箬，中则贮茶，须极燥极新，专供此事，久乃愈佳，不必岁易。茶须筑实，仍用厚箬填紧瓮口，再加以箬。以真皮纸包之，以苎麻紧扎，压以大新砖，勿令微风得人，可以接新。"

图十六·编箬

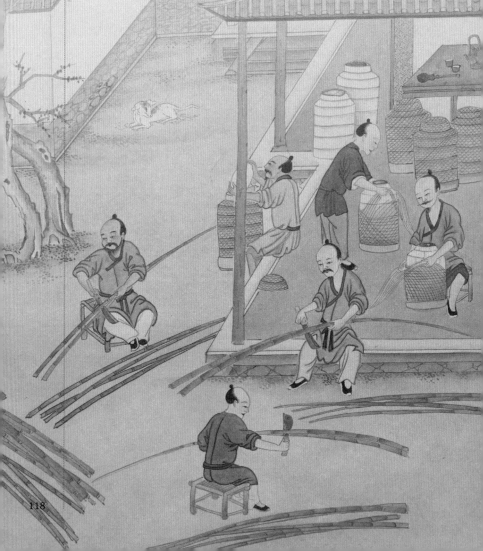

装茶，指将茶叶装入制作好的大瓮之中。为了确保茶瓮中的茶叶厚实，还需用脚进行踩踏。在传统制茶工艺中会经常使用脚，如在揉茶的过程中往往使用脚踩，一般都会提前洗净足部，有的还会穿上特别的鞋子。

图十七·装茶

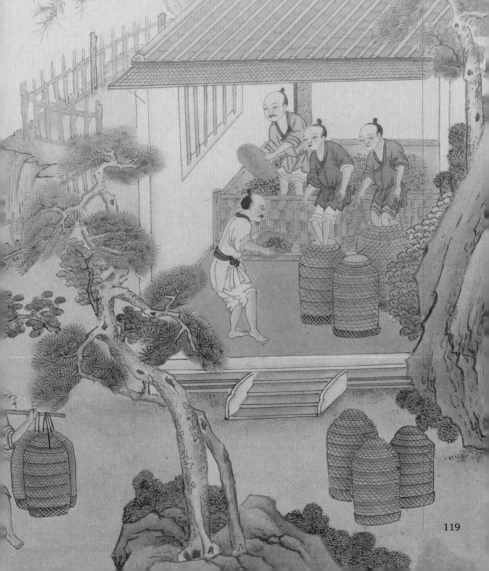

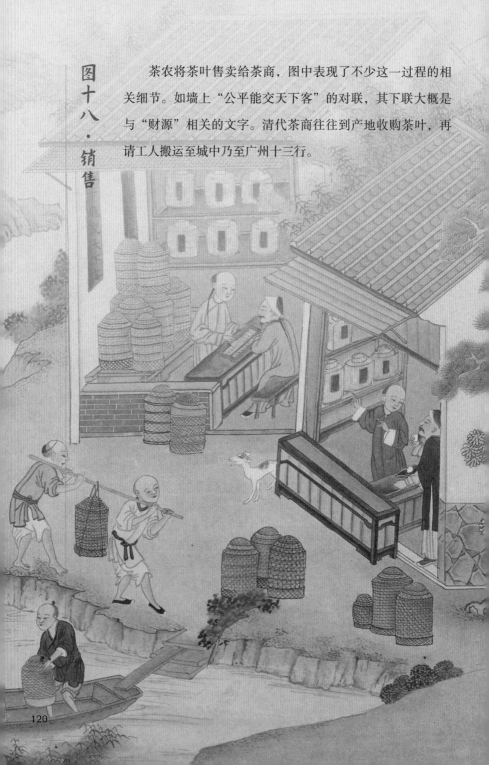

图十八·销售

茶农将茶叶售卖给茶商，图中表现了不少这一过程的相关细节。如墙上"公平能交天下客"的对联，其下联大概是与"财源"相关的文字。清代茶商往往到产地收购茶叶，再请工人搬运至城中乃至广州十三行。

工人将茶叶搬运至水边船上。

121

茶叶通过水运被送到广东粤海关，图中刻意表现了运输过程中的艰难，这种构图在外销画中表达不同货物的水运场景时经常出现，可能有着共同的底本。

图二十·运输

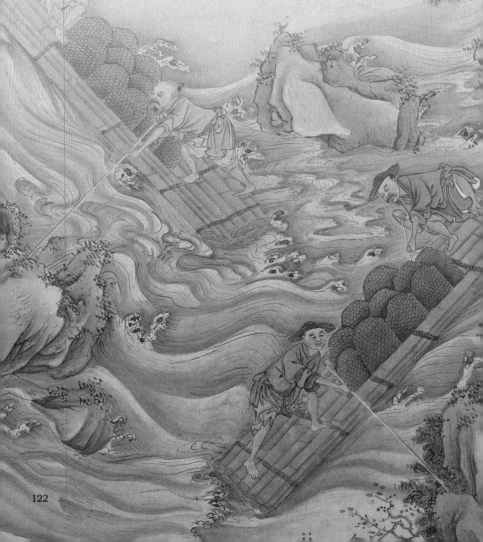

从图中的西方人物可以判断，此地是广州十三行。十三行是当时的国际茶叶流通中心。在此办理出口手续后茶叶将被装箱运往欧洲。

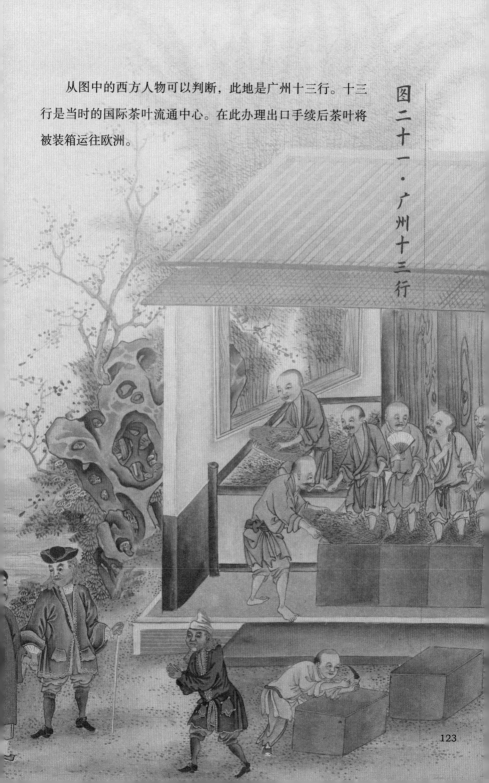

图二十一·广州十三行

图二十二至图二十五·装箱出海

　　图中制作的是运输茶叶的木箱，这些木箱可以保护海运中的茶叶。当时每年抵达广州购买茶叶的外国船舶有三十多艘，夏秋之际来到广州，冬季归国，装载的商品中最重要的就是中国茶叶。

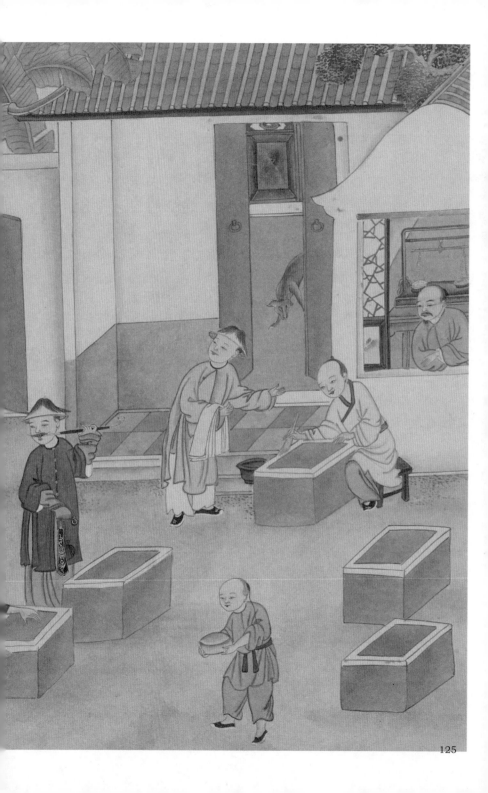

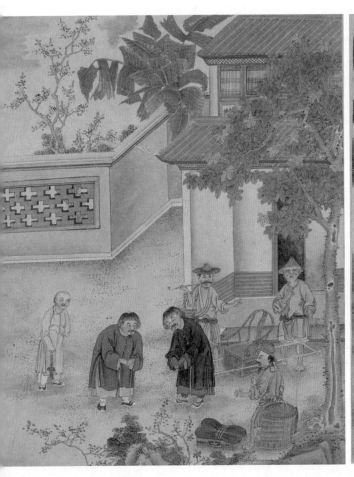

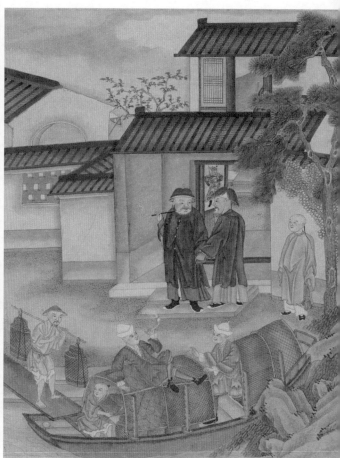

图二十六至图三十·社祭

古人通过社火庆祝一年的丰收。这五幅图描绘了当时南方民间过年前后的风俗，栩栩如生地展示了祈年祭祀、戏曲演出、节令食物、节庆花灯、儿童游戏等各种场景，是了解古代民间习俗和生活的生动材料。清代屈大均的《广东新语》中记载了当时广东一些地方"岁时伏腊，醵钱祷赛，椎牛击鼓，戏倡舞像，男女杂沓"的现象，大致与此类似。

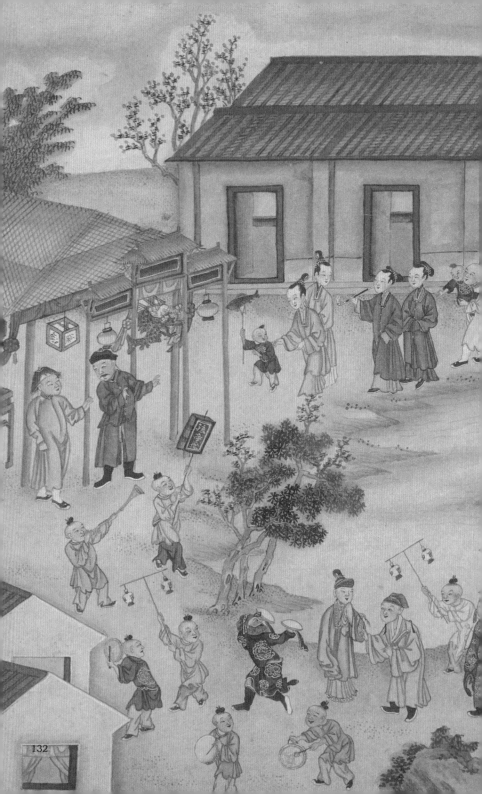

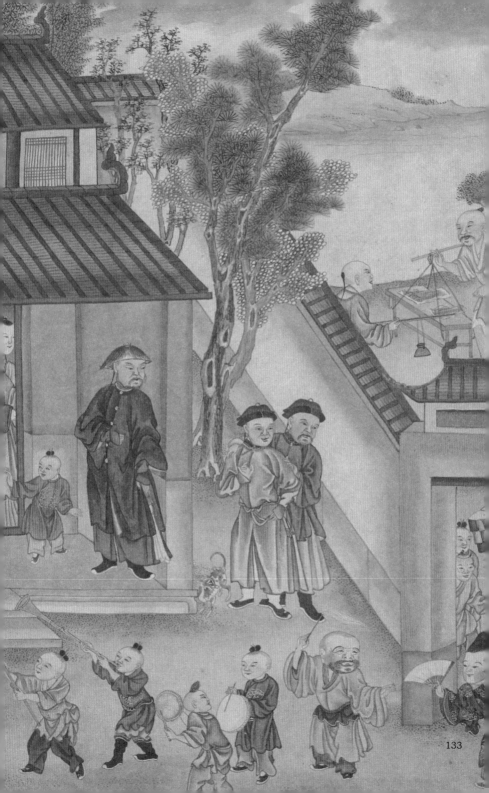

133

布

纺织十二图

棉花原产于印度，分南北两路传入中国，北路经中亚传入新疆、甘肃等地，主要是草棉，南路经缅甸、越南传入云贵两广地区，主要是木棉。从公元二三世纪一直到十三世纪左右，我国棉种植区域西北（新疆、甘肃等）、西南（云南、四川、贵州等）、华南（海南、广东、广西等）和华东（福建等），并未在中原地区广泛传播。宋、元以后，中原才广泛种植棉花。一般来说，古代文献中的吉贝、古贝、古终、木棉、木绵等大都指多年生的树棉（亚洲棉），白叠是一年生的草棉（非洲棉），而攀枝花（斑枝花）则是类似树棉的属木棉科的一种落叶乔木。但古人也往往混淆，所以具体文献也需要具体分析。

木棉在西南和南方较早地流行起来，宋代彭乘《续墨客挥犀》记载："闽岭以南多木棉，土人竞植之，有至数千株者。采其花为布，号吉贝布。"南宋周去非《岭外代答》中描述了吉贝树的形态和用途："吉贝木如低小桑，枝萼类芙蓉，花之心叶皆细茸，絮长半寸许，宛如柳绵，有黑子数十。南人取其茸絮，以铁筋碾去其子，即以手握茸就纺，不烦缉绩。以之为布，最为坚善。"草棉就是我们今天习惯所称的棉花，最早传入我国新疆，据说始于张骞出使西域，南北朝时期新疆地区已经普遍栽种。《梁书·西北诸戎传》记载："高昌国（今吐鲁番一带）多草木，草实如茧，茧中丝如细，名为白叠子，国人多取织以为布。布甚软白，交市用焉。"从描述来看，这正是草本的棉花。"茧"指一瓢瓢的籽棉，"白叠子"就是

135

棉絮。1959年新疆民丰北大沙漠中发掘出的东汉合葬墓里，出土两块蓝白印花布、白布裤和手帕等棉织品。1976年又在民丰尼雅遗址的东汉墓中发掘出蜡染棉布，表明至迟在2世纪末或3世纪，新疆塔里木盆地南缘一带已经使用棉纺织品了。1959年新疆巴楚晚唐遗址中发现棉籽及棉布，经棉籽鉴定属非洲棉。这是一千二百多年前新疆塔里木盆地西缘种植棉花最可靠的实物证据，也是我国现存最古老的棉花种子。棉花在唐宋时期已经种植，在当时的诗词中可以找到印证，例如白居易云"吴绵细软桂布密，柔如狐腋白似云"，但显然还是罕见之物。

13世纪以后，棉花开始在长江流域、黄河流域普遍出现。宋末元初，女性棉纺织家黄道婆在海南岛向黎族妇女学习棉纺织技艺并进行改进，总结出"错纱、配色、综线、挈花"的织造技术，在元代初年返回故乡松江府，教乡人改进纺织工具，制造擀、弹、纺、织等专用机具，织成各种花纹的棉织品。陶宗仪的《辍耕录》中记载："初无踏车、椎弓之制，率用手剖去子，线弦竹弧置案间，振掉成剂，厥功甚艰。国初时（元朝元贞年间），有一姬名黄道婆者，自崖州来，乃教以做造擀、弹、纺、织之具。"这些工具对促进长江流域棉纺织业和棉花种植业的迅速发展起了重要作用。此后，以长江下游松江府为中心逐渐成为全国棉花生产重要基地和棉纺业的中心。18世纪中期李拔的《种棉说》记载"予尝北至幽燕，南抵楚粤，东游江淮，西极秦陇，足迹所经，无不衣棉之人，无不宜棉之土"，可见当时我国植棉区域已十分广泛，但据经济史学家研究，当时主要的产棉区在长江流域。

元代以来，历代皇帝和政府都重视棉花生产，清代初期，康熙皇

帝作《木棉赋》，提倡植棉。1765年，直隶总督方观承编撰《棉花图》，其以北方棉花栽培和加工为题材，绘图十六幅，其主题分别为：布种、灌溉、耘畦、摘尖、采棉、拣晒、收贩、轧核、弹花、拘节、纺线、挽经、布浆、上机、织布、练染。每图都有百字左右文字说明及七言诗一首，他趁乾隆皇帝南巡驻扎保定之际，将此书装裱后进呈，恭请皇上御览。乾隆反复阅读，倍加赞许，便也对每幅图各赋七言诗一首，刻成《御题棉花图》，广为流传，这是我国最早的棉花图谱。1808年，嘉庆皇帝命大学士董浩等根据乾隆《御题棉花图》编定十六幅《授衣广训》，也对每幅图各赋七言诗一首。清代江南地区也出现了棉纺织业技术专著，乾隆年间上海人褚华撰写了《木棉谱》，对中国植棉的历史文献做了汇总，并对从棉种、播种到施肥、锄草、套种、捉花（采棉花）的整套栽培技术和棉布纺织的整个过程都做了较为详细的介绍。此外还出现了三本《布经》，分别是范铜编著的《布经》八卷和安徽省图书馆藏《布经》（抄本、不分卷，简称皖图《布经》）和汪裕芳抄本《布经要览》（抄本、不分卷）。据研究，后两种都是布商所编辑，他们为了更好地收购和贩卖棉布，不仅要学会辨别棉布优劣与染色好坏，而且要研究棉布生产的各项技术。布商把这些经验和技术编成书籍，供学徒们学习，便成了系统总结纺织业技术的《布经》。

在清代的外销画中，也能见到棉花种植和棉布生产的情景。我们选取其中一种进行介绍说明。原图没有名称，根据《御题棉花图》，法国图书馆所藏的中国棉花生产通草画的名称及《木棉谱》《布经》中的相关记载，结合棉花种植史上的相关史料，分别予以定名。

在乾隆《御题棉花图》中，采棉之前还有种植耕耘的环节，分别是布种、灌溉、耘畦、摘尖，上一年冬天收取的种子，清明前后在热水中烫煮，等凉透后拌着草木灰种植，乾隆诗中说："雨足清明方布种，功资耕织燠黎元。"种植后需要灌溉，当时北方旱地种植棉花，会专门凿一口井来引水灌溉，一般一口井灌溉四十亩地。棉花发芽后还需要精细打理，当时一般是"一步留两苗"，疏朗有序，并且需要经常除去杂草。等到苗高一二尺的时候，会进行"打心"，就是今天说的摘尖、摘心或者打尖，将棉花小苗的顶芽进行摘取，控制旺长，促进花芽分化，可以达到"花繁而实厚"的目的。摘尖之后旁枝便会增多，等旁枝长到一

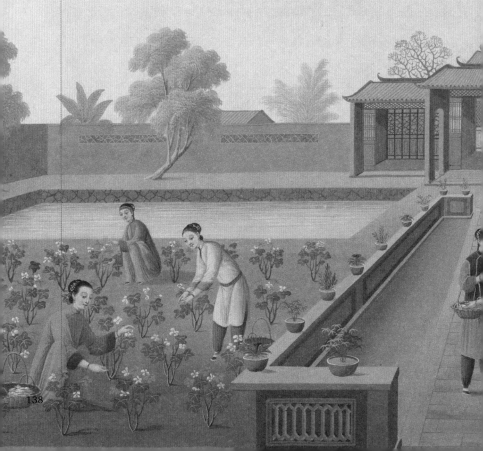

尺半以上，也要去尖。打尖一般是在三伏天进行，乾隆诗云："尖去条抽始畅然，趋晴避雨摘尖天。"

棉花也会开花，"花似葵而小，有三色，黄白为上，红则结棉有色，为紫花，不贵也"。花落而实生，棉花可能是唯一一种果实也叫花的植物。棉花实三瓣或四瓣，当时称为"花桃"，花桃裂开，棉花絮就在其中了，这时就到了采棉的时节。乾隆帝诗云："实亦称花花实同，携筐妇子共趋功。"在这幅图中，也可以看到妇女提筐采棉的情景。

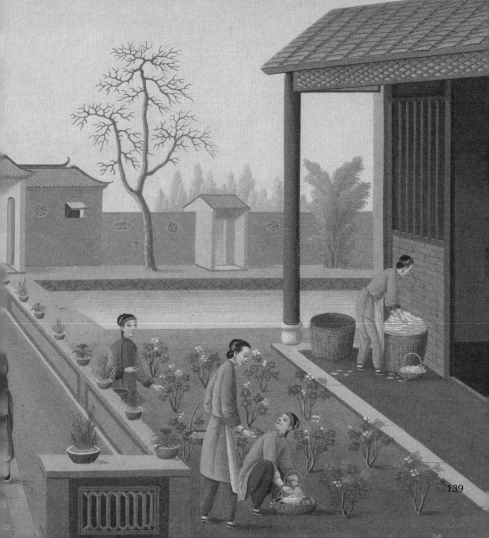

图
二
·
轧
核

轧核，一名轧棉，也叫"夹花仁"，就是去除棉花中的棉籽，以方便后续纺织。不少学者认为，黄道婆的重要贡献就是改良了轧核的机器。在她之前，人们都是徒手或使用辗轴手工脱棉籽，黄道婆从海南带来更好的纺纱、织布设备，同时还引进了轧棉籽技术，推广了轧棉的搅车，工效大为提高。图中两位坐姿的女性正在使用的工具就是搅车，也叫轧车。元代王祯《农书》云："夫搅车，四木作框，上立两小柱，高约尺五，上以方木管之，立柱各通一轴，轴端俱作掉拐，轴末柱窍不透。二人掉轴，一人喂上棉英，二轴相轧，则子落于内，棉出于外，比用辗轴工利数倍。"这时的搅车需要两人操作，明朝以后则改为一人搅车，明代徐光启《农政全书》中就说道："《农桑通诀》所载搅车，用两人，今止用一人。"明代宋应星《天工开物》中所绘的一人搅车，与图中所使用的几乎一致。

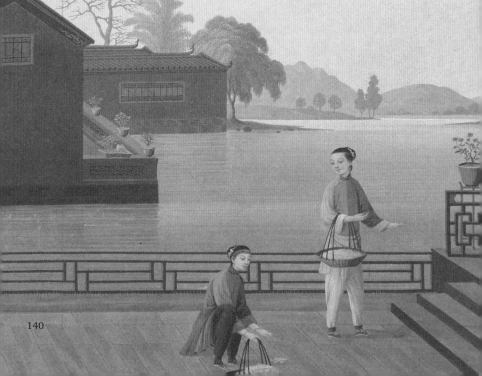

在乾隆《御制棉花图》中，方观承介绍了当时的轧车，"轧车之制，为铁木二轴，上下叠置之，中留少罅。上以毂引铁，下以钩持木，左右旋转，喂棉于罅中，则核左落而棉右出。"据方观承介绍，当时没有去核的棉花称为"子花"，去掉花核的棉花称为"瓤花"，瓤花中的精品则叫作"净花"。乾隆时期，一亩棉花地，能产出子花80—120斤，大约三斤子花可以得到一斤瓤花。乾隆有诗咏"轧核"云："转毂持钩左右旋，左惟落核右惟棉。始由粗末精斯得，耡杵同农岂不然。"从图中便可以看出，使用搅车两腿很不舒适。著名的清代笑话集《笑林广记》中也曾记录过有关轧棉花的笑话。

棉农摘取棉花轧好后，并非全部用来自己织布，而是大部份售卖给商贩，图中表现的便是将"净花"装袋售卖的情景。乾隆《御制棉花图》中，方观承说："每当新棉入市，远商翕集，肩摩踵错。居积者列肆以敛之，懋迁者牵车以赴之，村落乘虚之人，莫不负挈纷如，售钱缗，易盐米，乐利匪独在三农也。"清代棉花销售与其他物品不同，其他物品都是十六两算为一斤，每斤的价钱随行就市各有不同。棉花则是原则上二十两算为一斤，一斤的价格永远不变，变的是一斤棉花中具体包含的棉花两数，丰收的年份一斤可以达到二十四两，歉收的年份则相反。乾隆帝有诗咏叹棉花贩卖："艰食惟斯佐化居，列廛负贩各纷如。价常有定斤无定，巨屦言同记子舆。"

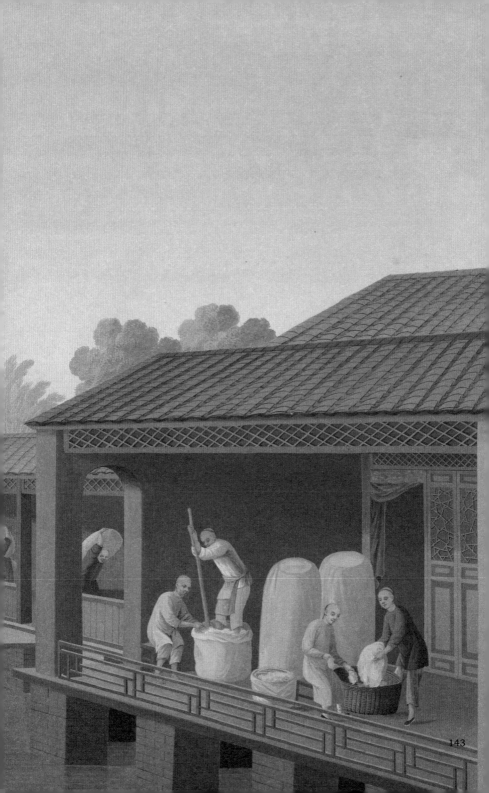

图中展示了两个流程，左侧和右侧各有人持弓弹花，也有人在"竖条"。

弹花也叫弹棉、弹棉絮、弹棉花，目的是让棉花更加松软，除去杂质，适合使用。弹花时使用的工具叫作"弹弓"。元代王祯《农书》载："木棉弹弓，以竹为之，长可四尺许，上一截颇长而弯，下一截稍短而劲，控以绳弦，用弹棉英，如弹毡毛法，务使结者开，实者虚。假其功用，非弓不可。"方观承在《御制棉花图》中介绍当时的弹棉流程："净花曝，令极干，曲木为弓弹之。弓长四尺许，上弯环而下短劲，蜡丝为弦。椎弦以合棉，声铮铮然，与邻春相应。"乾隆帝诗云："木弓曲引蜡弦弸，开结扬茸白靥成。村舍比邻闻相杵，

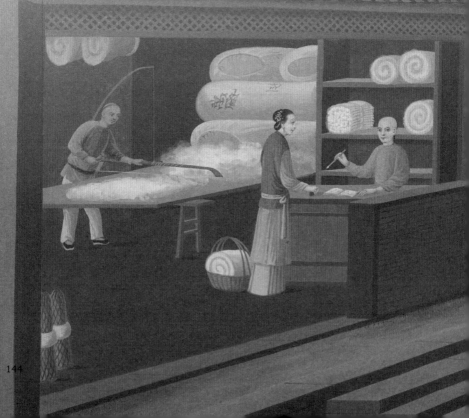

铮铮唱答合斯声。"

明清两代就已有专门替人弹棉花的工匠。明代李诩《戒庵老人漫笔》称："匠户有弹花匠名色，即今乡村弹棉花人也。当时棉花未甚行，纺织颇少，故亦与木匠、瓦匠、漆匠等同课云。"

拘节也叫擦条、竖条，是将弹好的棉花卷成棉条，方便后续处理。这道工序相当于现代的"梳棉成条"，使已经弹棉松散的纤维，呈筒条状，以便纺纱时纤维能连续顺利地从棉条中抽引出来。用纺车纺布必须经过这一步。拘节的工具叫作卷筳或擦条。最早用木质，后来多用无节竹竿，清代陈元龙《格致镜原》记载："其法先将棉毳条于几上，以此筳卷而扦之，遂成绵筒，随手抽筳，每筒牵纺，易为匀细，皆卷筳之效也。"乾隆帝诗云："擦条拘节异方言，总是斯民衣食源。几许工夫成严密，纺纱络绪事犹烦。"

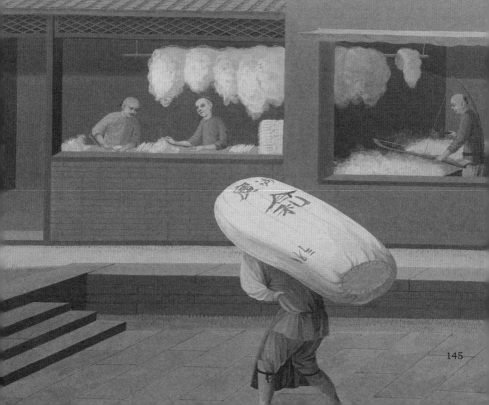

　　纺线就是将上一步加工好的棉条制作为棉线，这一步使用的工具是纺车。纺车不仅被用于纺纱，还可以用于络丝，学术界对其起源时间有一定争议，大概在东汉时期，已经出现脚踏单锭、二锭纺车，东晋时期出现脚踏三锭纺车，元代出现了脚踏五锭纺车，明清两代还出现了用水力驱动的大型纺车。明代徐光启《农政全书》记载明代末年的小纺车："其制比麻苎纺车颇小。夫轮动弦转，莩纑随之。纺人左手握其绵筒，不过二三，续于莩纑，牵引渐长，右手均撚，俱成紧缕，就绕纑上。欲作线织，置车在左，再将两纑线丝合纺，可为线绵。"

　　方观承则在《御制棉花图》中记录了清代纺线过程："纺车之制，植木以架轮，衡木以衔铤。纺者当

146

軒，左握棉条，右转轮弦，铤随弦动，自然抽绪如缲丝然，曰纺线。"乾隆帝又有诗云："相将抽绪转軒车，工与缲丝一例加。闻道吴淞别生巧，运轮却解引三纱。"

　　挽经也叫号经，即进一步处理棉线，将各管棉线绕于軖轮上，便于接长成绞纱。这一步的工具叫拨车，和处理麻苎的蟠车接近，因此也有人将拨车和蟠车认为是同一种设备。图中右侧女性操作的设备就是拨车，其中由四根竹子制成用来缠绕棉线的部分就叫軖轮。元代王祯《农书》记载："木棉拨车，其制颇肖麻苎蟠车，但以竹为之，方圆不等，特更轻便。"图中左侧女子手中持的就是挽经后的成品。

149

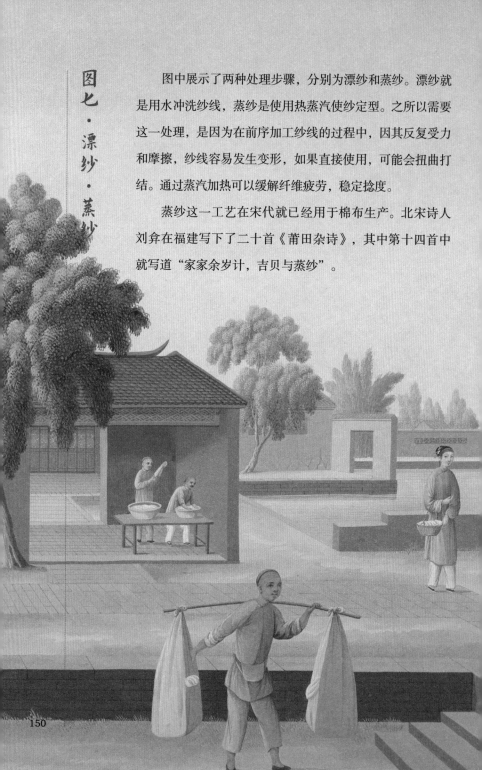

图中展示了两种处理步骤，分别为漂纱和蒸纱。漂纱就是用水冲洗纱线，蒸纱是使用热蒸汽使纱定型。之所以需要这一处理，是因为在前序加工纱线的过程中，因其反复受力和摩擦，纱线容易发生变形，如果直接使用，可能会扭曲打结。通过蒸汽加热可以缓解纤维疲劳，稳定捻度。

蒸纱这一工艺在宋代就已经用于棉布生产。北宋诗人刘弇在福建写下了二十首《莆田杂诗》，其中第十四首中就写道"家家余岁计，吉贝与蒸纱"。

图七·漂纱·蒸纱

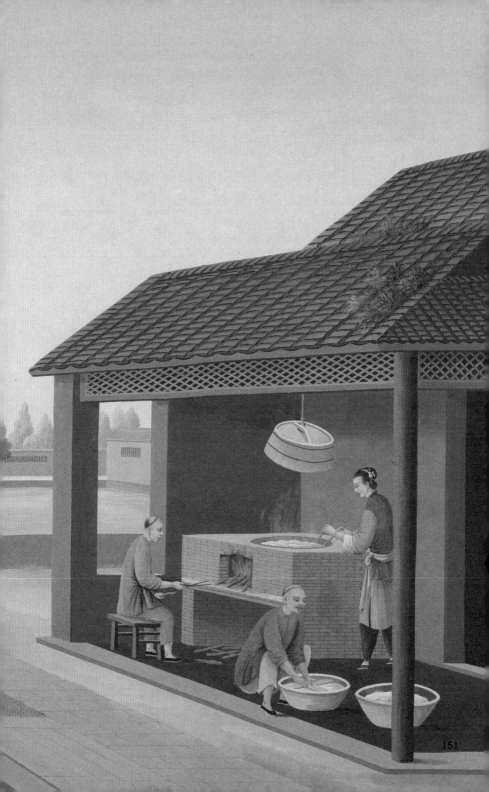

耕纱类似于挽经，图中的工具左侧的是拨车，右侧的是线架。元代《农书》中对线架的介绍是："木棉线架，以木为之，下作方座，长阔尺余，卧列四𦂄。座上凿置独柱，高可二尺余，柱下横木，长可二尺。用竹篾均列四弯，内引下

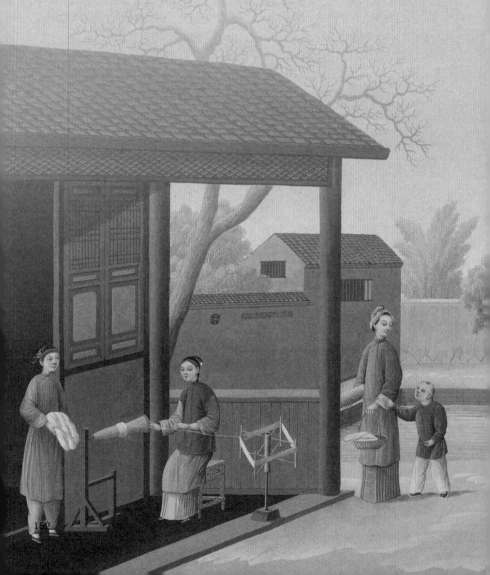

座四維，纺于车上，即成棉线。旧法先将此維络于篗上，然后纺合，今得此制，甚为速妙。"线架拈线不仅速度快，而且各根纱线的张力与捻度相近，有利于提高纱线质量。

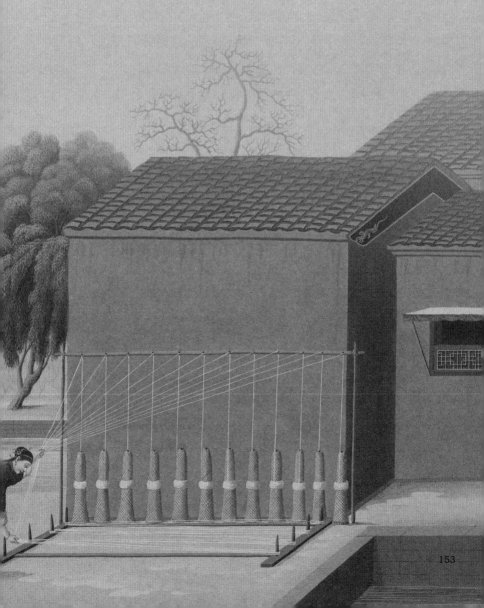

浆纱，也叫过糊、浆经、刷纱、帚纱。这是为了增大纱线的强度，改善其织造性能。其具体过程，是先将处理过的棉线放在小木架上，用重物压住，把棉线展开成五七丈的片状，连接到另一个有轴的木架（叫作经轴）上，将糨糊涂染在棉线上，等待干燥后，拿掉小木架上的重物，逐渐卷起。根据元代《农书》，浆纱的刷子叫纼刷："纼刷，疏布缕器也。束草根为之，通柄长可尺许，围可尺余。其纼缕秄轴既毕，架以叉木，下用重物掔之。纼缕以均，布者以手执此，就加浆糊，顺下刷之，即增光泽，可授机识。"纼刷在清代也叫帚或刷帚，所以这一步也叫帚纱。据

《嘉庆松江府志》，糨糊主要是以小麦粉和粳米粉为原料，比例为纱一斤，面粉四两，小粉二两，食盐五分。制作糨糊的过程中，调浆不可过熟，熟则令纱线黑；不可太生，生则令纱不紧。

明清江南地区，浆刷和刷纱技术已广泛使用。徐光启的《农政全书》对明代江南浆纱、刷纱工艺进行了说明："南中用糊有二法，其一先将绵、纡作绞，糊盆度过，复于拨车转轮作纴，次用经车縈回成纴，吴语谓之浆纱；其一线将棉纡入轻车成纴，次入糊盆度过……竹木作架，两端用縡急纴，竹帚痛刷，候干上机，吴语谓之刷纱。"

方观承在《御制棉花图》中记录"布浆有二法，先用糊而后作纴者为浆纱，先成纴而后用糊者为刷纱"，与《农政全书》记载的接近。同时期褚华的《木棉谱》中系统描述了江南浆纱工艺。乾隆皇帝诗云："经纬相资南北方，藉知物性亦如强。刷纱束络俾成绪，骨力停匀在布浆。"

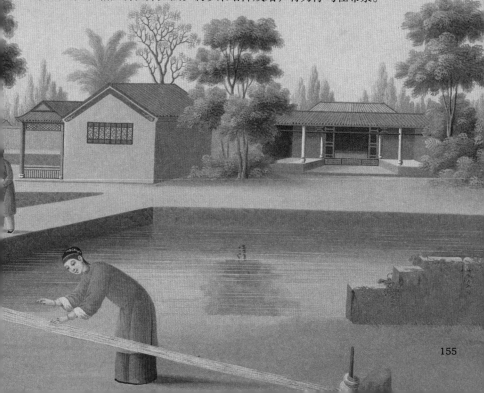

图十·织布

图中展示的是使用织布机织布的过程。织机在我国历史久远，最早出现的是席地而坐的踞织机，没有机架。春秋战国时期，逐步形成了完整的手工机器，代表织机是鲁机。鲁机也叫双轴织机，是一种用手提综开口，有机架，以卷布轴和经轴为主要特征的织机。到战国时期已逐步在手提综开口的基础上，形成了脚踏提综开口的斜织机，并在历史长河中得到发展。

纺织棉布常使用的是小布卧机，图中所绘的也正是这种织机。元代《农书》称为布机、卧机；明代《天工开物》称为腰机，民间也称为夏布机。据《中华文化通典》，这种机子的织机机架由立身子和卧身子构成。立身子是矗立的机身上面的两根直木，它是构成机身的主干，其顶端是一对鸦儿木，鸦儿木前端挂着综片，后端则

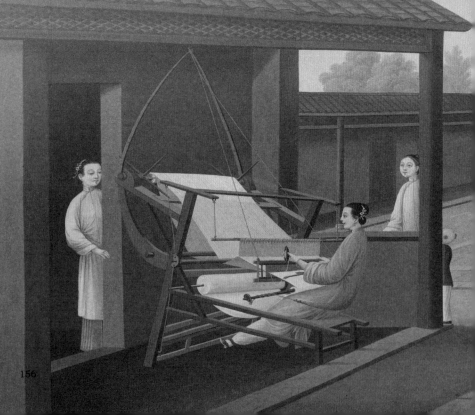

与踏脚板相连。但在两者之间还连有一个悬鱼儿，悬鱼儿中穿一辊轴，就是压经棒。立身子上向后伸出马头，滕子（经轴）就安置于此，卷布轴缚于织工腰上。卧机利用了张力补偿的原理，脚踏踏脚板使鸦儿木相连的提综上升，相连的经线也上升，同时悬鱼儿上的压经棒则将另一组经丝下压，这样梭口就形成了。当踏脚板放开时，织机恢复到最初的开口。

明清时期，江南松江府等地纺织极为普遍，很多人以此为生。正德《松江府志》记载："俗务纺织，不止乡落，虽城中亦然。里媪晨抱纱入市，易木棉以归，明旦复抱纱以出，无顷刻闲，织者率日成一匹，有通宵不寐者。田家收获，输官偿息外，未卒岁，庐已空，其衣食全赖此。"

乾隆皇帝诗云："横纬纵经织帛同，夜深轧轧那停工。一般机杼无花样，大辂椎轮自古风。"

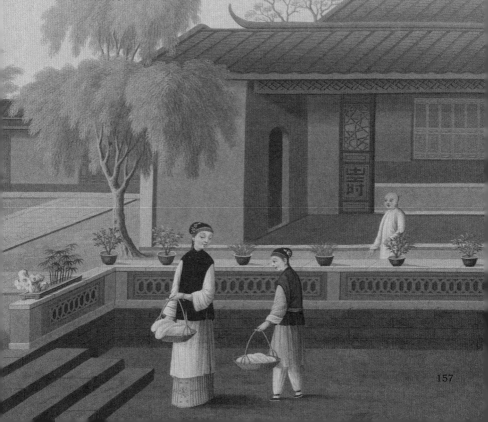

织布和丝绸一样，都需要到染房染色。中国人染色的历史可以追溯到旧石器时代。唐代设有官方的织染坊，宋代有染院。从元以后，织染分工，因为丝织业的高度发展，民间染坊非常盛行，据清代《长洲县志》记载："自漂布、染布及看布、行布各有其人，一字号常数十家赖以举火。中染布一业，远近不逞之徒，往往聚而为之，名曰踏布房。"当时仅苏州一地，就有数百座染坊，染匠多达万人。

染房的设备，有"一缸二棒"之说，清代的练染作坊，除了染缸和染棒，还使用了拧绞砧。图中可以看到四口大染缸，染棒用来搅动染液和翻动被染物，使染制品色光均匀。图中心有一个工人正在使用的设备就是拧绞砧。拧绞砧是一种脱水工具，是设有基座的垂直型木桩装置，将练染的绞丝或织物，一端套于木桩上，另一端用手或染棒拧绞，以脱去残液。

清代染房可以提供的颜色极多。李斗的《扬州画舫录》记载，

江南染房，盛于苏州。扬州染色，以小东门街戴家为最，如红用淮安红、桃红、银红、靠红、粉红、肉红。紫有大紫、玫瑰紫、茄花紫。白有漂白、月白。黄有嫩黄、杏黄、江黄、蛾黄。青有红青、金青、元青、合青、虾青、沔阳青、佛头青、太师青。绿有官绿、油绿、葡萄绿、苹婆绿、葱根绿、鹦哥绿。蓝有潮蓝、睢蓝、翠蓝。黄黑色则曰茶褐。深黄赤色曰驼茸，深青紫色曰古铜，紫黑色曰火薰，白绿色曰余白，浅红白色曰出炉银，浅黄白色曰密合，深紫绿色曰藕合，红多黑少曰红棕，黑多红少曰黑棕，二者皆紫类。紫绿色曰枯灰，浅者曰朱墨，外此如茄花、兰花、栗色、绒色，其类不一。

乾隆帝诗云："五色无论精与粗，茅檐卒岁此殷需。布棉题句厘民瘼，敬缋神尧耕织图。"

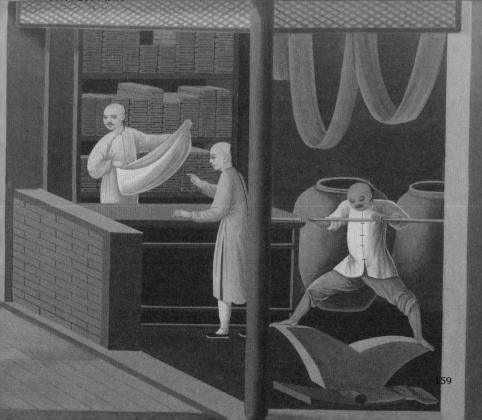

159

图中表现了染房的外景，这个染房的招牌写着"潮号染房 承接各江色布不悮"，大约是潮汕人所开设。

元明清时期，染房非常普遍，以至于在外国人编写的汉语教科书中，都有如何在染房进行交流的内容。元明时期朝鲜人学汉语的教材《朴通事》中就有这样的教学内容，有一课叫《染房里染东西去来》：

染家你来，看生活。这杨州绫子满七托长，两头有记事，染柳黄，碾的光着。这被面大红身儿，明绿当头，都是抬色的，里儿都全，要染的好看着。这十个绢里，五个大红碾着，五个染小红乾色罢。十个绢练的熟到着。这细绵绸染鸦青，摆一摆。这肉红妇人搭忽表儿，改染做桃红，碾到着。

商量染钱着。这柳黄绫染钱五钱半银子。五个大红绢，每一

图十二·染房

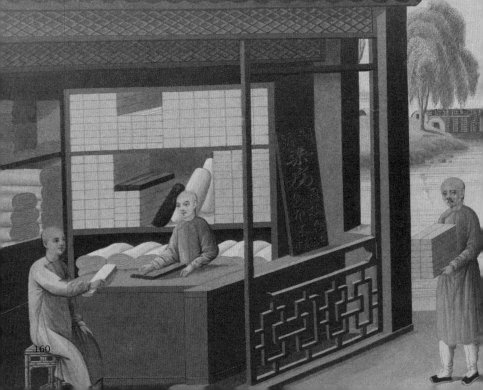

匹染钱四钱家，通是二两。五个小红绢，一两五钱。这鸦青绵绸六钱，被表带里儿八钱，都通染钱是五两四钱半银子。

你将样子来我看。你来，假如明日这样儿上的颜色，但有些儿不象时，你便替我再染。

我说与你，那的有甚么话说？几时来取？

外后日来取。

准的么？

你放心，不误了你的。

清代晚期，全国棉花和棉布，不仅可以自给，而且出口国外。据学者统计，自1786—1833年的四十八年间，经广州出口的我国土布总数达四千余万匹，平均每年八十四万匹。主要运往欧洲、美洲、东南亚等地。鸦片战争以后，洋布开始倾销中国，中国手工棉布的生存受到打击，趋于破灭边缘，但因其适合中国农村消费传统，因而也还保有一定的市场。

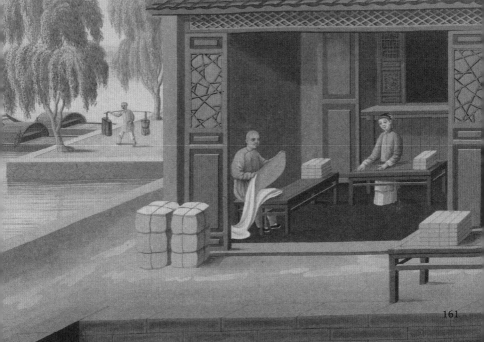

漆

制漆十五图

中国古人很早就掌握用漆，古人认为漆始于舜和禹时期，《韩非子》云，"禹作祭器，黑漆其外，朱画其内"。1978年在浙江余姚河姆渡遗址出土的朱漆木碗，距今约七千年。2001年，在杭州跨湖桥遗址出土的"漆弓"，距今八千多年，是迄今为止发现的世界上最早的漆器。漆弓由赤红色的变质的漆表膜、漆层、单色漆下层、木胎四部分组成。研究表明，它的表面有一种天然生漆。

在新石器时代遗址中发现的漆器有木胎、陶胎，良渚文化是新石器时期髹漆工艺的代表。所谓髹漆，就是用漆漆物，髹的本义是一种"赤多黑少"的颜色，作为漆艺的专有动词使用，《汉书》云，"其中庭彤朱，而殿上髹漆"，颜师古注，"以漆漆物谓之髹"。在商代，漆器在古人日常生活中已经普遍应用，漆器数量和种类不断增加，色彩和图案越来越丰富，在殷墟墓中多有发现，漆器制造业初具规模。西周时期，髹漆不仅用于祭祀用具和饮食之器，还使用于车舟、建

筑、乐器和兵器等方面，并且出现了镶嵌螺钿的工艺。春秋战国时期，漆器制作成为独立的手工部门，出现了专门培植漆树的园圃。庄子就曾"为蒙漆园吏"，可能就是蒙这个地方漆树园的管理员。楚国漆器是这一时期最具代表性的器物，在湖北、湖南、河南等地都有大量发现，其中一些漆器虽然历经数千年，但依旧光洁如新。曾侯乙墓出土的一件衣箱的漆箱盖上，绘有二十八星宿图，是世界上最早的二十八星宿天文图。秦汉时漆器发展进入鼎盛时代，《史记》记载，交通便利的大都市，一年要销售"木器髹者千枚……漆千斗"。魏晋南北朝存世的漆器非常稀少，可能与葬俗的改变有关，也与瓷器的发展有关。这一时期比较有代表性的是三国朱然墓出土的一批漆器，其中彩绘宫闱宴乐图漆案尤为知名。隋唐的堆漆、螺钿器、金银平脱器，装饰富丽堂皇，工艺超越前代，漆夹纻胎佛像等大型漆器也开始普遍制作，现存日本唐招提寺内的唐代干漆夹纻鉴真大师像就是其中翘楚。据唐代姚汝能的《安禄山事迹》，唐玄宗与杨贵妃赐给安禄山的器物中就包括大量的漆器。五代时期出现了我国第一部见于著录的漆工专著，朱遵度《漆经》，但遗憾的是此书已经失传。宋代发明了推光漆精制技术和器物的髹涂抛光技术，漆工艺以质朴的造型取胜。这一时期出现了各种专业性的漆行和店铺，商品

化特色浓厚。

明清漆文化高度繁荣，漆器分为一色漆器、罩漆、描漆、描金、堆漆、填漆、雕填、螺钿、犀皮、剔红、剔犀、款彩、炝金、百宝嵌等十四类，丰富多彩。明代是我国漆工史上重大发展和革新的时代，髹饰工艺得到极大发展，出现了全面记录漆艺的专著《髹饰录》。该书分乾、坤两集，共十八章一百八十六条。乾集主要介绍漆器制造技术、漆工原料、设备，兼及漆器容易出现的问题和病因，坤集主要讨论了漆器品类及形态，兼及制作方法。其作者黄成大约活跃于明隆庆年间（1567—1572年），而其注者杨明在序尾所署的日期则是天启五年（1625年）。此书孤本长期存于日本，民国时期在国内整理出版。《髹饰录》的序对漆之用做了精彩的总结："漆之为用也，始于书竹简，而舜作食器，黑漆之，禹作祭器，黑漆其外，朱画其内，于此有其贡，周制于车，漆饰愈多焉，于弓之六材，亦不可阙，皆取其坚牢于质，取其光彩于文也。……呜呼，漆之为用，也其大哉！……于此千文万华，纷然不可胜识矣。"

明代宫廷内官监下设"油漆作"、御用监所属"漆作"都承做漆工活计，内府供用库还特设丁字库，常储生漆、桐油等物。清代漆器集历代大成，最能代表其水平的是造办处制作的漆器。造办处"油作（油木作）"专管宫廷漆器

的制造，还经常将漆器制作的任务下达给地方，其中以苏州织造做的最多。

　　我国髹漆工艺与国外有着长期的交流。早在汉代，相关工艺就已经传到东亚国家。明代，日本的髹饰工艺反传国内，交流融合。清代康熙以后，广州生产的漆器通过十三行流向西方，被称为"广器（Canton Ware）"，在欧洲掀起一股中国漆器热潮，英国学者孔佩特在《广州十三行——中国外销画中的外商（1700—1900年）》一书中写道，在十三行时期的广东："西方人最常去的两条街分别是新中国街和老中国街……对第一次光顾商铺的西方人来说，商店里最吸引人的莫过于象牙雕刻、玳瑁壳、珍珠母、漆器和丝绸。"不少国家开始制造漆器，其中法国的洛可可艺术家具就受到清代漆艺的影响，后来又反而影响了清代工艺美术。日本学者将"洛可可样式"称为"中国一法国样式"。

　　这里介绍的制漆图谱，是法国国家图书馆所藏《中国自然历史绘画》图谱中的一种，记录了19世纪上半叶（1830—1849年）中国的漆树种植、生漆材料采集加工、漆器制作工序及流程。该图谱由法国图书馆于2012年在线公布。原

图下有较为详细的法文说明。经过辨别，图谱实际上可以分为七个板块，第一部分为图一至图三，主要介绍漆树及其养护种植。第二部分为图四，介绍割漆。第三部分为图五至图七，介绍制漆。第四部分为图八、图九，主要介绍髹漆的基本流程。第五部分为图十、图十一，介绍夹纻漆器的制作。第六部分为图十二，主要介绍灰料。第七部分为图十三至图十五，介绍油漆楹柱。

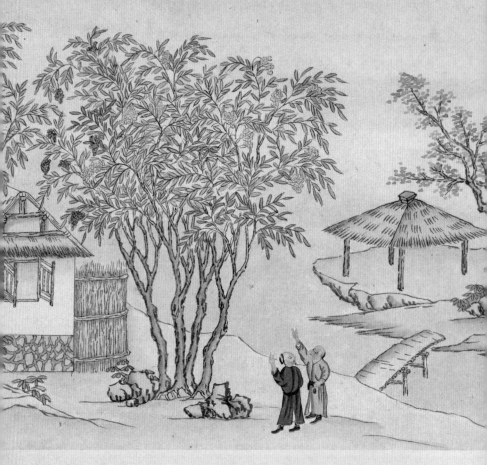

arbres du vernis en fleur & en fruit.

漆起源于中国，漆树是我国最古老的经济树种之一，不仅漆液是天然树脂涂料，漆树木材坚实，籽可榨油，是天然涂料、木材、油料兼用树种。考古发现，在河姆渡居民生活的村庄附近的四明山，就曾有大片漆树。山东博物馆所藏的山东临朐发现的漆树化石，更是距今已有一千八百万年。漆树在我国分布广泛，早在《山海经》中，便有广泛记录，如《西山经》中说"号山，其木多漆、棕"，"刚山，多柒木（即漆木）"，"英鞮之山，上多漆木，下多金玉"；《北山经》中说"虢山，其上多漆，其下多桐椐"，"京山，有美玉，多漆木，多竹"；《东山经》中说"姑儿之山，其上多漆，其下多桑、柘"；《中山经》说"熊耳之山，其上多漆，其下多棕"，"翼望之山……其上多松柏，其下多漆梓"。这些反映出当时漆树广泛分布的真实情况。

漆树在中国大部分省区均有栽培，从产地来看，主要可以分为毛坝漆（产于湖北利川、恩施等地）、建始漆（产于湖北建始、巴东等地）、西北漆（产于陕西安康等地）、西南漆（产于贵州毕节等地）。目前我国的漆树品种约有四十种。

不同地区的漆树所产生漆有不同特色，《本草纲目》引南朝陶弘景言，"今梁州漆最甚，益州亦有，广州漆性急易燥"，又说"漆树人多种之，以金州者为佳，故世称金漆"。金州就是今天陕西安康一带。

图中法文意为：开花结果的漆树。

图二·养护漆树

漆树分为雌树、雄树，雌树开花结籽，雄树则不结籽。野生的雌树叫作大木漆树，产生的漆液叫大木漆。人工栽培的漆树一般是小木漆树，所产的叫小木漆，野生雄树所产的漆也叫小木漆。图中表现的是人工栽培的漆林的养护情况。一般来说，人工种植的小木漆树生长较快，成熟期较早，一般七年便可采漆（野生漆树一般要十年以上）。

图中法文意为：

1.他们在漆树下翻地刨土。

2.他们将叶子堆到漆树下做肥料。

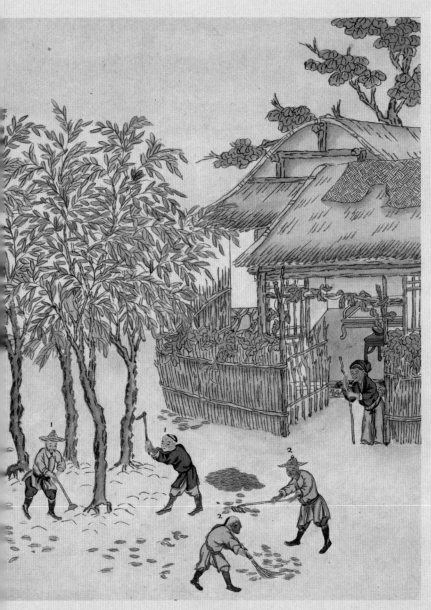

1. Ils béchent et piochent au pied des arbres du vernis.
2. Ils ramassent les feuilles pour en fumer la terre au pied des arbres du vernis.

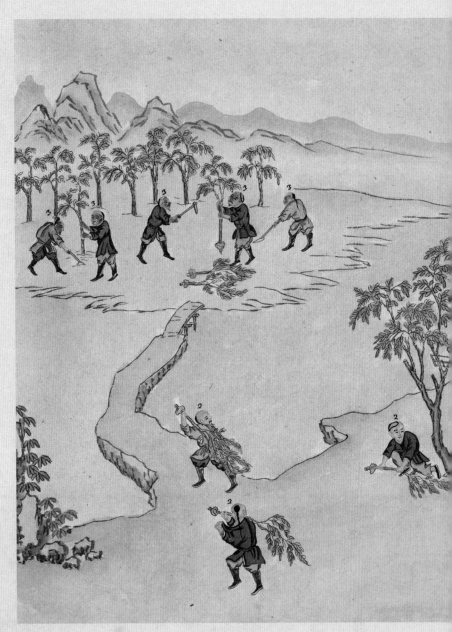

1. *Ils scient des branches qui ont poussé des racines dans les endroits qu'on a enveloppés d'argile.*
2. *Ils transportent les dites branches pour les planter.*
3. *Ils plantent les dites branches.*

这是用扦插的方法栽种漆树。中国在战国时代就出现了专业的漆树园，唐代大诗人王维就曾在自己的庄园中经营漆林。

图三·栽种漆树

图中法文意为：

1.他们将那些从裹着泥土的地方长出来的树枝锯下。

2.他们将这些树枝运走扦插。

3.他们扦插这些树枝。

崔豹《古今注》曰："漆树，以刚斧斫其皮开，以竹管承之，汁滴管中，即成漆也。"从漆树上采集的汁液就是生漆，也叫原漆、粗漆。历史上的采漆，分为火炙法与割漆法两种方式。火炙法是用烧红的金属伸入漆树上钻好的洞，使漆液从伤口处向外流出。这种方法对漆树伤害大，出液少，使用的人不多。割漆法一般用扁铲在漆树木质层与韧皮层之间割出刀口，在刀口下方安插竹筒或蚌壳，用来接取流下的漆液。一般每隔 3—7 天可以重新采割，仍在原有的刀口处割开。刚开始，一般每树只能切开 1—2 个割漆口。大木漆和小木漆分桶收装，桶一般为木质，以榉木桶或桐木桶为最佳，不能使用铁制桶。

漆树在 5—6 月间开花，10—11 月果实成熟。清代邹澍《本经疏证》云："漆树如柿，高二三丈，皮白，叶似椿，花似槐，子若牛李，六七月以刚斧斫其皮开，钉竹筒其中承之，汁滴则成漆在筒子内。"又有《群芳谱》记载："漆木高二三丈，皮白，六月中以刚斧斫皮开，以竹筒承之液，滴之则成漆。先取其液，液满则树菌蘙。一云取于霜降后者更良。"一般来说，割漆分为头刀漆（小满至小暑期间）、中刀漆（夏至至立秋期间，其中伏天所割的叫伏漆，品质最好）、末刀漆（立秋以后）。割漆期间，每日黎明入漆林开割。明代宁国府（今安徽宣城）地区流传的《割漆谣》说："周官漆林裨王政，宣州睦州产较胜。吾乡风土颇茂淳，漆栗笔蜜物宜盛。戕皮取汁翻蔚然，割不宜数全其天。唐魏俭啬见篇什，至今利用宁弃捐。"

生漆不仅是髹饰的重要原料，也是一种药材。清代邹澍《本经疏证》说："漆，木液也，虽出自皮，而上自巅杪，下及根荄，彻内彻外之液，无乎不具，且其质黏，其状若水，断者得之可续，离者得之能合，又必著于物，方有以施其用，此主'绝伤、补中、续筋骨、填髓脑'，取其形以为治也。"

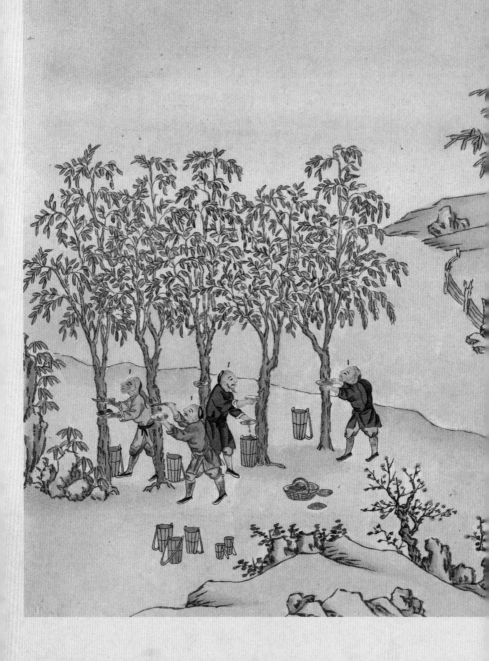

1. Ils placent des coquilles pour recevoir le vernis qui coule des incisions qu'ils ont faites aux arbres.
2. Ils transportent du vernis dans des seaux.

图中法文意为：

1.他们用贝壳来盛放从树上割开的口子里流出来的漆液。

2.他们用桶子运漆。

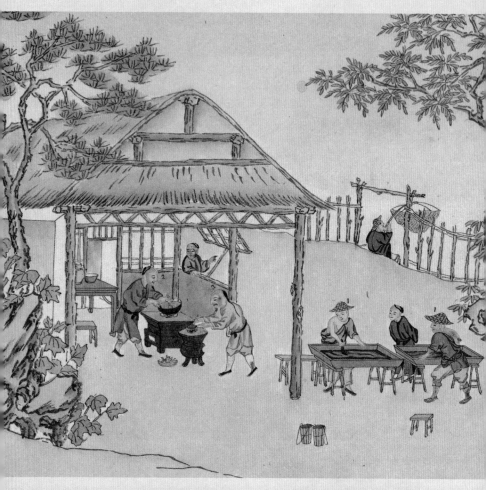

1. Ils évaporent du vernis, pour en tulever ce qu'il y a d'aqueux.
2. Il vend stealise l'huile de thé.
3. Il prepare l'arsenic.

生漆中的水，又称为漆水、骨浆水、苦水、母液、卤水、白露脚等。熟漆的炼制，首先要将生漆加热，脱去水分。古人在制漆时，将生漆盛于器皿内，放在阳光下曝晒或用火加热，同时用木棍不停地搅拌生漆，促使水分快速蒸发。这种使生漆脱水的方法，俗称晒漆或煮漆。

之所以处理茶油，是因为古人在髹饰时要将植物油加入经过处理的漆中使用，这就是"油漆"一词的由来。我国使用油漆的历史非常悠久，在战国时期的漆器上，就有用油调制的色漆所描绘的花纹。明代杨明在《髹饰录》注文中说："黑唯宜漆，而白唯非油则无应矣。"凡颜色鲜艳、素淡的饰色、饰画、饰物，均是由油来完成的。可以说，油与漆共同创造了中国几千年的漆器文化。一般使用的油有荏油、麻油、核桃油、桐油等。

图中各人在同时进行三项工作，法文意为：
1. 他们蒸发漆中的水分，将水性物质带走。
2. 他们将茶油炒干。
3. 他们在制备砷。

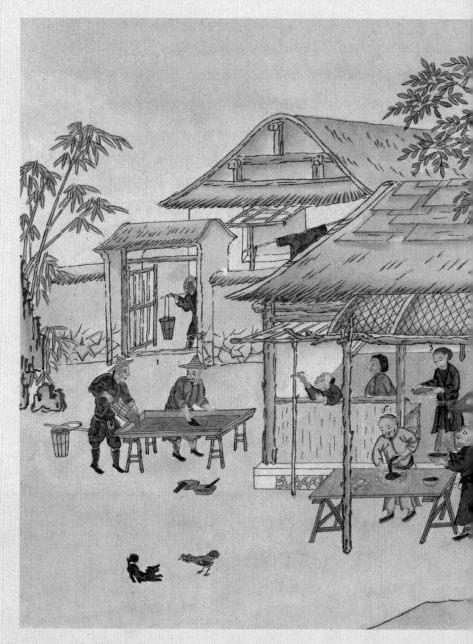

1. Ils évaporent du vernis.
2. Elle prépare des feuilles de coton.
3. Elle porte une feuille de coton.
4. Il porte du vernis préparé, pour verser sur le coton préparé.
5. Il verse du vernis sur le coton préparé.

这些工作都是为下一步绞漆做准备。

图六·准备绞漆

图中法文意为：

1.他们准备将漆蒸干。

2.她在准备棉片。

3.她手持棉片。

4.他端着蒸干的漆将要倒在准备好的棉片上。

5.他往棉花上倒漆。

图
七
·
绞
漆

绞漆是一种传统的制漆过滤方法。图中右侧两人操作的木架就是绞漆架，其操作过程是将裹满生漆的棉花条或装有生漆的白布装入一个漆布袋，绑在绞漆架上。两名工人在两头分别一快一慢转动绞漆架，使得生漆在匀速转动的漆布袋中不断挤压翻卷，液体便从布袋的细孔中渗出，滴入下方的盆中。之后两位工人再一次反方向一快一慢转动绞漆架，如此反复操作，最终杂质留在了布袋中，较为纯净的漆全部被过滤出来。

绞漆是一种过滤方法。图中法文意为：
1. 他将漆裹进一片棉花。
2. 他们准备好裹着漆的棉花，用一块布包起来，准备去绞漆。
3. 他们把漆绞出来。
4. 桶里和钵里都装满漆。

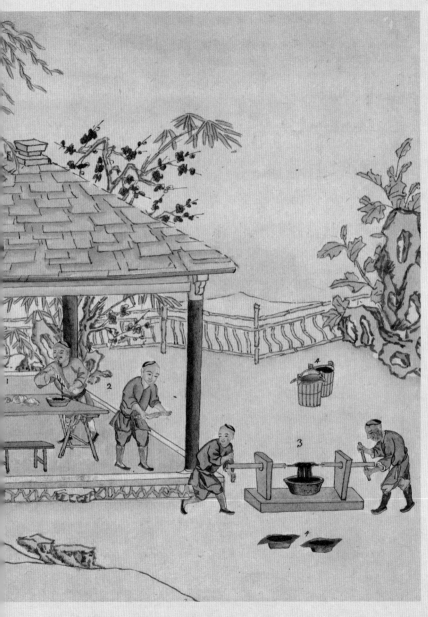

1. Il enveloppe le vernis dans une pièce de toile.
2. Il presserait le vernis enveloppé dans la toile. Il fait rougissant dans un morceau de toile, prêts à mettre la presse.
3. Il exprimant le vernis à la presse.
4. Sont de diverses espèces de vernis. On ôte d'une feuille de papier appliqué dessous l'on.

图八 · 开始髹漆

图中介绍的是髹漆的前期步骤。需要被髹漆的初坯称为胎骨，从材质来看，我国历代漆器的胎质有木、麻、布、陶、铜、铁、竹、皮、角等，其中以木胎最为大宗。其髹漆工序，依次为作地、糙油、糙灰、上漆。"作地"就是作底，通过涂抹灰料，对胎体缺陷处进行弥补与修整（也叫嵌缝），增加胎体附着力，以利于糊布和涂漆。灰料又称为填充料，制作方法在本图谱后面的图片中有介绍。

新的木胎首先要进行"捎当"，就是用生漆加胶和细灰料调和，挤填木胎上小的裂缝。《髹饰录》云："捎当，凡器物先剒剼缝会之处，而法漆嵌之，及通体生漆刷之，候干，胎骨始固，而加布漆。"杨明注云："器而窳缺、节眼等深者，法漆中加木屑、斯絮嵌之。"

除去用生漆刷上一遍外，也可以用生油刷上一遍，俗称糙油、糙生漆（钻生漆）。主要是为隔绝木料与空气的直接接触。清代漆木匠也是用此法处置木胎。《漆作用料则例》云："凡靠木钻生漆一遍，内务府无定例。都水司每折见方一尺，用漆四钱。今拟每折见方一尺，用严生漆三钱。"

之后需要糊布，在已刷糙生漆的木胎上，用漆胶将布糊贴在重要部位，这一步骤的主要目的，是让木胎加强牢固性，不易变形、裂开，即便是偶有开裂，因其被漆布包裹，也不会扩大变形。《髹饰录》云："布漆。捎当

后用法漆衣麻布，以令麲面无露脉，且棱角缝合之处，不易解脱，而加垸漆。"具体做法是将"捎当"后的木胎通体刷生漆灰，干燥后用砂石轻磨，剔除不平整的地方，再将粘好漆胶、裁剪好尺寸的麻布贴在胎体上。为了让布能紧紧地贴在胎体或漆灰上，一般会使用压子反复擀压。古琴往往以"断纹"作为判断年代的依据，这其实就是糊布后在漫长的历史时期中出现的情形，虽然糊布出于人工，但断纹的纹路则成于天然，古人对不同的纹路往往有不同的评价。南宋赵希鹄《洞天清禄集》云："古琴以断纹为证，不历数百年不断，有梅花断，其纹如梅花，此为最古。"《髹饰录》中说："断纹，髹器历年愈久而断纹愈生，是出于人工而成于天工者也。古琴有梅花断，有则宝之；有蛇腹断，次之；有牛毛断，又次之。他器多牛毛断。又有冰裂断、龟纹断、乱丝断、荷叶断、縠纹断。"杨明注云："又有诸断交出，或一旁生彼，一旁生是，或每面为众断者，天工苟不可穷也。"

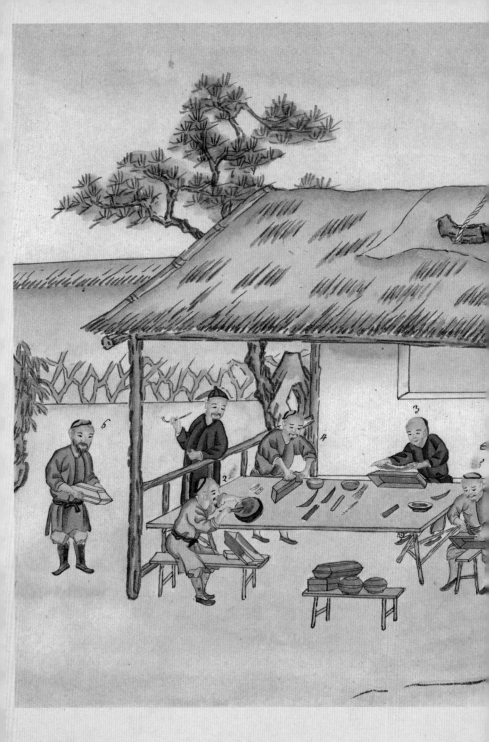

1. Boetes sortans des mains du menuisier.
2. Il applique une legere couche de composition pour boucher exactement les fentes du bois.
3. Il applique sur les jointures des bandes de papier, ou de gaze.
4. Avec une pierre un peu rude, il polit une piece avant d'y appliquer le vernis.
5. Il applique la premiere couche de vernis.
6. Il porte une piece pour en boucher les fentes.

图中法文意为：

1.工匠们制作的器皿。

2.他将一层薄薄的涂料涂在木头的裂缝处。

3.他在接头处贴上纸质或纱布的条带。

4.上漆前，他用一块较粗糙的石块打磨器具。

5.他上第一道漆。

6.他手拿一件器具，给它填补缝隙。

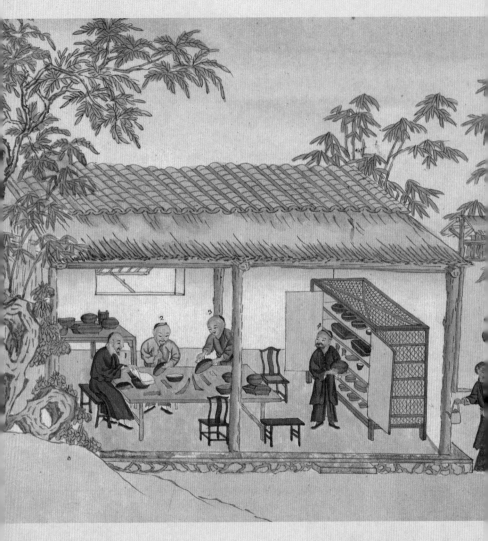

1. Il applique une second couche de vernis.
2. Il passe une brosse mouillée sur une pièce, avant de la polir.
3. Il polit une couche de vernis avec un morceau de bique préparée.
4. Il porte une pièce de vernis pour la mettre sécher.

糊布完成后，在布面上刮刷生漆灰，俗称"压布灰"。当所有生漆灰干燥后，统一磨平，然后进入光漆工序。

古人从髹漆的先后顺序中感悟出哲学思考。《淮南子》中说："染者先青而后黑则可，先黑而后青则不可。工人下漆而上丹则可，下丹而上漆则不可。万事由此也，所先后上下，不可不审也。"

清代李斗的《扬州画舫录》中，介绍了一种复杂的"油漆匠三麻二布七灰糙油垫光油朱红饰做法"，"计十五道，盖捉灰、捉麻、通灰、通麻、苎布、通灰、通麻、苎布、通灰、中灰、细灰、拔浆灰、糙油、垫光油、遍光油十五道也。用料为桐油、线麻、苎布、红土、南片红土、银朱、香油，见方折料"。此外还有"二麻一布七灰糙油垫光朱红油饰"，还有"二麻五灰、一麻四灰、三道灰、二道灰诸做法"，工序虽略少，但依旧极为繁难。

图中法文意为：
1. 他上第二道漆。
2. 抛光前，他用一把浸湿的刷子在器具上刷一遍。
3. 他用一块备好的砂石抛光一层漆。
4. 他将一件漆器拿去晾干。

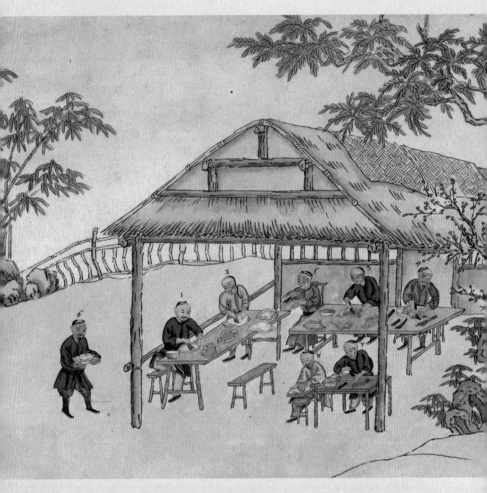

1. Il passe une brosse mouillée sur le moule avant d'appliquer le papier.
2. Il applique sur le moule une feuille de papier avec une brosse mouillée.
3. Il étend une couche de Composition sur un morceau de toile.
4. Il applique la toile enduite de Composition sur le papier.

5. Il détache une pièce du moule, l'ayant avec un tissu lequi déside à ... dessus du moule.
6. Il porte un moule.
7. Il applique par dessus la toile une couche de Composition.
8. Il polit avec une pierre un peu rude la couche de Composition.

190

夹纻漆器技术直接使用布作为胎体。这种技艺在战国时期已经出现，南北朝以后随着佛像制作而盛行，宋代达到高峰。元代也叫"博换""博丸"或"脱活"。明清不如宋元盛行。一般立体脱胎大体上分为三大步骤，先用泥塑出阳模子，再用石膏脱出阴模，再用夏布生漆脱出阳胎。例如清代造办处的《圆明园内工佛像现行则例》中记录了制作夹纻佛像的用料、制作办法、用工的要求："佛像脱纱堆塑泥子坐像，法身高一尺四寸至三尺，立胎糙泥一遍，衬泥一遍，长面像粗泥一遍，中泥一遍，细泥二遍。每高一尺用：黄土一筐，西纸六张，砂子三分筐，麦糠三分筐。麻经二两，塑匠一工二分。每尊用秫秸半束……漆灰脱纱使布十二遍，压布灰十二遍，长面像衣纹熟漆灰一遍，垫光漆三遍，水磨三遍，漆灰粘做一遍，脏膛朱红漆二遍。每尺用：严生漆十二两六钱，夏布一丈四尺四寸，土子面三斤十五两二钱，笼罩漆六钱，漆朱一两二钱，退光漆一斤十五两六钱，脱纱匠二工四分。"

瓶类、盒类或盘类的布胎则可以采用相对简单的脱胎方式，直接用泥塑出阳模，再用夏布生漆脱出布胎。图中介绍的正是这种简单方式。脱胎的布料，除了用夏布之外，还可以使用麻丝、麻刀、麻袋、绢、绸、棉布等。

图中法文意为：

1. 他在糊纸前用湿刷子刷一遍模具。
2. 他用湿刷子将一张纸糊在模具上。
3. 他在一块布上涂一层涂料。
4. 他将有涂料的布覆盖在纸上。
5. 他揭起一片模具，用凿子将模具底部溢出的部分凿去。
6. 他拿着模具。
7. 他将涂料涂在布上。
8. 他用备好的砂石抛光。

图十一·夹纻漆器（二）

今天提到夹纻往往联想到造像，但实际上这种小型器具的夹纻做法才是夹纻的起源。早期的夹纻做法，便是用木头做好器型，再以麻漆交叠而成。朝鲜乐浪所出土的汉代漆器大都是这类处理方法，称为"木胎夹纻"。

图中法文意为：

1.他取下一块模具。

2.他用湿刷子揭掉器具上的纸。

3.他在器具内部上一层涂料。

4.他用一块略粗糙的石头打磨。

5.他上一层漆。

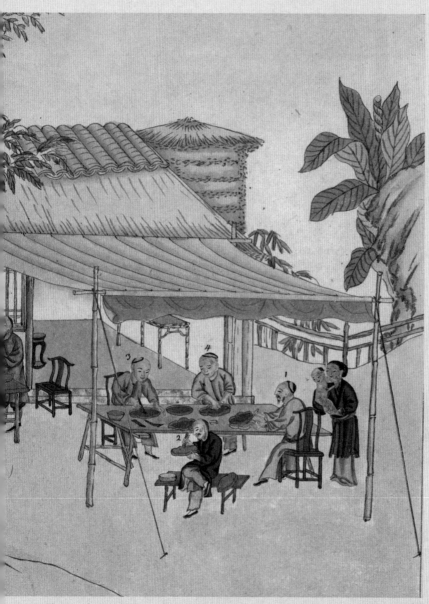

1. Il detache une piece du moule.
2. avec une Brosse mouillée il bilive le papier qui tenoit au moule.
3. Il met une Couche de Composition en dedans de la piece.
4. il polit la Couche de Composition avec une piece un peu ride.
5. Il met une Couche de vernis.

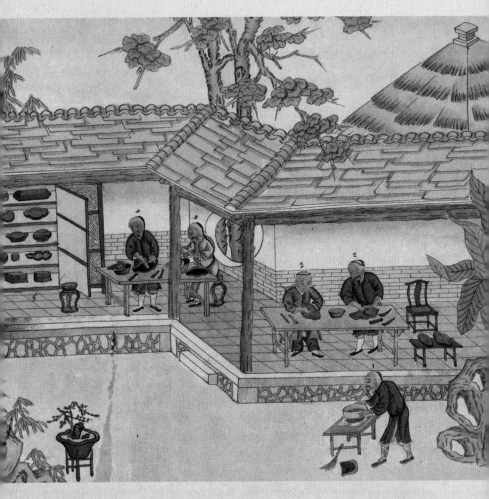

1. Il tamise de la poudre de brique.
2. Il met une couche de Composition fine.
3. Il polie avec une pierre fine et douce la couche de Composition.
4. Ils mettent une couche de vernis.
5. Espece d'armoire ou natle ou l'on mets les pieces sécher.

194

灰料是指加工的矿物或动植物颗粒，《髹饰录》云："灰有角、骨、蛤、石、砖及坯屑、磁屑、炭末等。"从古代漆器实物来看，主要有砖灰、土子灰、瓦灰、陶灰、瓷灰、角灰、蛤灰、骨灰、炭灰等。高档的古琴等，灰料会使用象牙粉。《琴经》云："凡合缝，用上等生漆，入黄明、胶水调和，挑起如丝，细骨灰拌匀，如饧丝后，涂于缝，用绳缚定，以木楔楔紧。缝上漆出，随手刮去。"这是用生漆、骨灰、胶水共同调制的用于嵌缝和黏合的黏合剂。

图中的柜子叫作"荫柜"，用于晾干器具。如有专门的房间，则称为"荫室"。这类设备至今在漆艺制作中仍在使用。

图中法文意为：

1.他将砖灰过筛。

2.他上一层精细的涂料。

3.他用精细的砂石打磨涂层。

4.他上一道漆。

5.一种席编的柜子，用于晾干器具。

图十二·灰料和髹漆

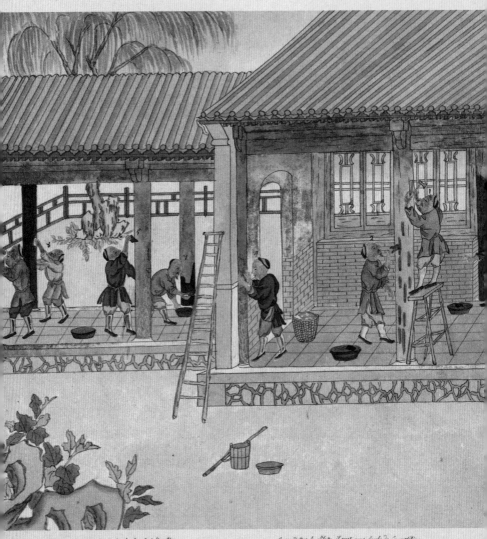

清代李渔说，"门户窗棂之必须油漆，蔽风雨也；厅柱榱楹之必须油漆，防点污也"。图谱的最后三幅图表示的正是相关手艺。

图中使用不同的人物详细介绍了打底（捎当）和糙生漆、布漆的过程，和前面提到的日常用具的髹漆步骤是一致的。

"糙漆"也叫"垫光漆""底漆""垫底漆"。《辍耕录》云"粗尘灰过停，令日久坚实，砂皮擦磨，却加中灰，再加细灰，并如前。又停日久，砖石车磨去灰浆洁净，一二日，候干燥，方漆之"，"细灰车磨方漆之，谓之糙漆"。

为楹柱髹漆需要搭架子，图中便绘有架子和梯子。在清代，有一种专门配合油漆匠的行业就叫搭材匠，专门负责搭架子。李斗《扬州画舫录》中记载："搭材匠，木瓦、油漆、裱画诸作之所必需者也。殿宇房座坚立大木架子，皆折方给工，所用架木、撬棍、扎缚绳、壮夫、以架见方有差。"

图中法文意为：

1. 他用木片修补柱子上的裂缝。

2. 他用涂料填满缝隙。

3. 他涂上一层涂料。

4. 在刚涂好的涂料层上，他贴上一层苎麻皮。

5. 他在苎麻皮上涂一层涂料。

6. 他用粗砂石打磨一层涂料。

7. 他上一道漆。

8. 他用准备好的砂石打磨漆层。

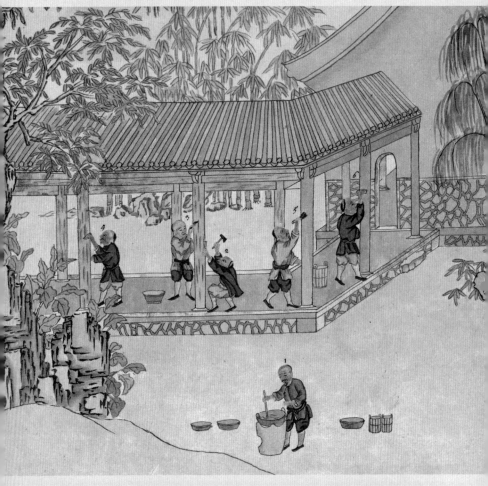

1. Il prepare une Couleur jaune avec des couleurs de fleur d'un faux acacia.
2. avec des Eclats de bois il bouche les fentes du bois.
3. avec une Composition il remplit tous les vuides.
4. Il met une Couleur jaune.
5. Il met la premiere couche de Tsï yeou.
6. avec une pierre douce il polit la Couche de Tsï yeou.

198

传统髹漆使用各色染料，主色有红、黄、黑、绿、紫，过渡色更多。清代李斗《扬州画舫录》中记载："其他各色油饰做法，如朱红、紫朱广花诸砖色；定粉、广花、烟子、大碌、瓜皮碌、银朱、黄丹、红土烟子、定粉、土粉、靛球、定粉砖色、柿黄、三碌、鹅黄、松花绿、金黄、米色、杏黄、香色、月白诸色。次之，油饰红色瓦料钻糙满油各一次，及天大青刷胶、柿黄油饰、洋青刷胶、花梨木色、楠木色、烟子刷胶、红土刷胶诸法。所用料为烟子、南烟子、广靛花、定粉、大碌、三碌、彩黄、黄丹、土粉、靛球、栀子、槐子、青粉、淘丹、土子、水胶、天大青、洋青、苏木、黑矾诸物。桐油加白灰、白面、土子、陀僧、黄丹、白丝、丝棉，油饰菱花加牛尾，其煎油木柴另法有准。"

图中法文意为：

1.他用槐树花蕾制作黄色染料。

2.他用木片填补柱子上的缝隙。

3.他用涂料填缝隙。

4.他刷黄色涂料。

5.他上第一层桐油。

6.他用细砂石打磨桐油层。

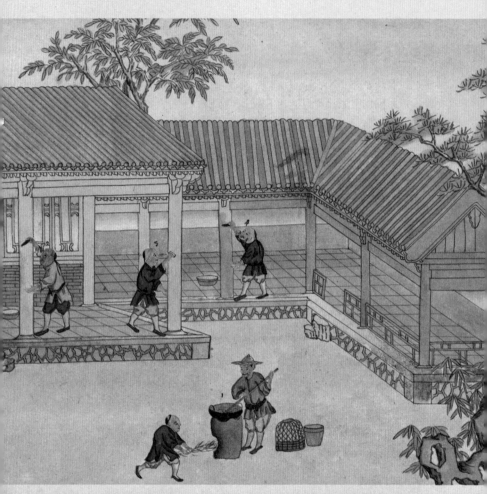

1. Il vend le long yeou [fixatif.](positif)
2. Il met la 2.^e couche de long yeou.
3. avec une pierre douce il polit la 2.^e couche de long yeou.
4. Il met la 3.^e et dernière couche de long yeou.

桐油在宋朝就已经被漆工使用。南宋程大昌《演繁露》记载："桐子之可为油者，一名荏桐。予在浙东，漆工称尝用荏油。予问荏油何种，工不能知。取油视之，乃桐油也。"王世襄先生在《髹饰录解说》中论断，商、周、战国时期调油色很可能用的是荏油，而魏晋南北朝以后，麻油、核桃油也逐渐被使用，自宋代起则主要用桐油了。桐油与生漆或颜料调配，可以辅佐生漆干燥成膜，而且不影响染料色泽。《髹饰录》中记载："露清，即罂子桐油。色随百花，滴沥后素。"杨明注："油清如露，调颜料则如露在百花上，各色无所不应也。"

图中法文意为：

1.他蒸干桐油的水分。

2.他上第二道桐油。

3.他用细砂石打磨第二次桐油。

4.他上第三道也是最后一道桐油。

瓷

瓷器制造及贸易五十图

瓷器是中国人最伟大的发明之一，在世界文化史、科技史和艺术史上都有重要的地位，时至今日，依然活跃在我们的日常生活中。在古代，它也被视为中国的象征，成为传播中国文化的重要媒介。

瓷器可能是在陶器技术的基础上发展起来的，但两者还是有很大不同，最重要的区别在于材料，任何有黏性的土都可以用来烧制陶器，但只有特殊的瓷土才可以烧成瓷器。温度是另一个区别，烧制陶器的温度大都在1000℃以下，瓷器则往往需要1200℃以上的高温烧制。此外，瓷器外表的釉也是它和陶器的一个重要区别，这使得瓷器更加洁净美观和便于擦洗。大约在商周时期（甚至更早），陶器就已经向瓷器转变，虽然火候的控制尚不成熟，但这种瓷器在胎骨、釉料方面已经和后来的瓷器非常接近了，这种早期的瓷器往往施以青绿色的釉，所以一般称为"原始青瓷"。经过漫长的发展，在东汉时期，真正意义上的瓷器诞生了。

东汉有少量黑瓷，但以青瓷为主。随后的魏晋南北朝时期，因为北方战乱频繁，瓷器业开始向南方转移，这一时期的瓷器依旧以青瓷为主流，有时也会点缀褐色彩饰。但北方瓷器业并非完全停滞，白瓷就孕育于这一时期的北方。

唐代经济文化繁荣，形成南方青瓷（以越窑为代表）和北方白瓷（以邢窑为代表）平分秋色的局面，著名的秘色瓷也属于越窑青瓷。唐代还有其他窑系，以瓷器上题写诗句著名的长沙窑（其中最有名的句子是"君生我未生，我生君已老。君恨我生迟，我恨君生早"，20世纪70年代出土）和黑釉彩斑的鲁山窑最著名。

　　宋代是瓷器发展的璀璨时期，出现了著名的五大名窑，也就是汝窑、官窑、哥窑、定窑、钧窑。汝窑流行时间短，传世真品极少，大部分汝窑瓷器胎色呈淡雅香灰色，釉色天青，很能体现宋代审美。官窑是宋代官办的瓷窑，依年代也分为北宋官窑、南宋官窑。哥窑以"金丝铁线"著称，看起来瓷身上布满了裂纹。定窑位于北方，继承了白瓷传统，其瓷器大都胎质微黄、釉呈米色。钧窑的色彩最为丰富，虽属青瓷系，但颜色千变万化，甚至绝不重样。其颜色由窑变而成，非人工所能控制。宋代瓷器史上有著名的八大窑系，除了定窑、钧窑，还有龙泉窑、磁州窑、耀州窑、建窑、越窑和景德镇窑。龙泉窑被认为是与"哥窑"相对的"弟窑"，其所烧制的一种青瓷釉色青翠，犹如青梅，称为"梅子窑"，极负盛名；磁州窑是北方民窑，以白底黑花瓷器最有特色。耀州窑也在北方，但生产青瓷，其色泽与越窑青瓷近似，独创了不少有趣的器型，比如陕西历史博物馆收藏的著名的倒流壶；建窑生产的黑色茶具最富特色，

也称为"乌泥窑"，油滴盏、兔毫盏、曜变天目碗都是其名品；越窑在唐代较为兴盛，在宋代逐渐衰落；景德镇窑调和南青北白，烧造出青白瓷，也称"影青"。辽、金也生产瓷器，辽国瓷器以白瓷为主，鸡冠壶是其创新的器型。金国瓷器以色彩极其鲜艳的红绿彩瓷为特色。

元代的瓷器中白色的枢府瓷和蓝色的元青花堪称代表。枢府瓷也被叫作卵白釉，色泽洁净。元青花一般胎体厚重，器型硕大。浓翠蓝色的元青花，可能是使用了从中亚进口的钴料，也就是"苏麻离青"。灰淡蓝色的元青花则可能使用的是被称为"回青"（产自新疆）的钴料。

明代青花瓷继续发展，其中以永宣时期、成化时期最为精致；清代康熙时期青花采用"珠明料"，青翠鲜艳，乾隆以后，青花瓷装饰更加规模化，但逐渐缺少创新。明清瓷器浓墨重彩，出现大量彩瓷，相较于宋代瓷器的幽静风格，显得华丽热闹。颜色釉在元代就已经出现，在明清时期不断增加，有名的有永乐时期的"甜白釉"、弘治时期的"鸡油黄"等。色彩纷呈的五彩、斗彩瓷器也得到发展，其中大概以明代成化时期的斗彩鸡缸杯最为有名。作为有玻璃质感的颜料，珐琅在元代就已经传入，明代景泰年间铜胎画珐琅开始流行，称为"景泰蓝"，清代康熙晚期成功烧制了瓷胎画珐琅。五彩和珐琅彩结合还产生粉彩，它是在五彩的基础上嫁接了部分珐琅彩的工艺，成品有一

种粉润的效果，也被称为"软彩"。

元代以后，中国出现了一批关于瓷器的著作，最早的是元人蒋祈的《陶记》。明代曹昭《格古要论》和宋应星《天工开物》中都有介绍瓷器的章节，后者还详细介绍了当时的陶瓷工艺。明末项元汴的《历代名瓷图谱》，介绍了历代名瓷80多件，附有彩图。清代朱琰的《陶说》、蓝浦的《景德镇陶录》、未署名的《南窑笔记》和邵蛰民的《增补古今瓷器源流考》都是讨论陶瓷史的重要文献。

清代有一批专门记录陶瓷生产过程的图像，可以统一称为《陶冶图》，现存最早的是雍正年间的《陶冶图》八帧，现藏北京故宫博物院（图像收入朱诚如编《清史图典》）。宫廷画家孙祜、周鲲、丁观鹏绘有一组《陶冶图》二十帧（原本可能更多），描绘了御窑生产瓷器的全过程，乾隆八年（1743年）唐英进行编次，并根据图画的内容，为每图撰写了百余字的说明，称为《〈陶冶图〉说》或《〈陶冶图〉编次》。德国萨克森－阿尔腾堡－施劳丝与斯皮卡藤博物馆收藏有二十三帧乾隆年间的《陶冶图》。香港海事博物馆藏《陶冶图》手卷，署名为王致诚（Jean Denis Attiret，法国人，天主教耶稣会传教士，清朝宫廷画家），但不可信。此卷大致绘于嘉庆道光时期，描绘了制瓷工序中的凿土、炼土、造匣钵、修胎、施釉、画彩等情景。

《陶冶图》很早就传入西方，同时西方学者也关注了这些图

像，并为其撰写注释。他们认为，有一部分《陶冶图》是西方商人雇佣中国画家所绘，其目的就是让西方工匠了解和学习中国制瓷技术。本书介绍的《瓷器制造及贸易五十图》或许也是此类。

这七张图用类似连环画的形式，描绘了工匠寻找和采集瓷石的详细过程。制瓷需要专门的瓷石，瓷石粉碎后就是瓷土。古人在烧制陶器的过程中发现有些原料制作的陶坯能在更高温度中烧成，更加坚实耐用，便开始逐渐有意识地选择这类材质。这些材质大都是花岗岩一类的岩石受到热液作用和风化作用形成的，不同矿场瓷石的化学成分有所不同。南方最早使用瓷石质的黏土，后来发展为用瓷石瓷土，之后又在瓷土中加入高岭土配方。北方以高岭土或沉积黏土为主。明代宋应星《天工开物》中《陶埏》一节提到景德镇不产瓷土："土出婺源、祁门两山。一名高梁山，出粳米土，其性坚硬；一名开化山，出糯米土，其性粢软。两土和合，瓷器方成。"清代唐英《〈陶冶图〉说》中说景德镇，"惟陶利用范土作胎，其土须采石炼制。石产江南徽群祁门县，距窑厂二百里，山名坪里、谷口，二处皆产白石，开窖采取"。

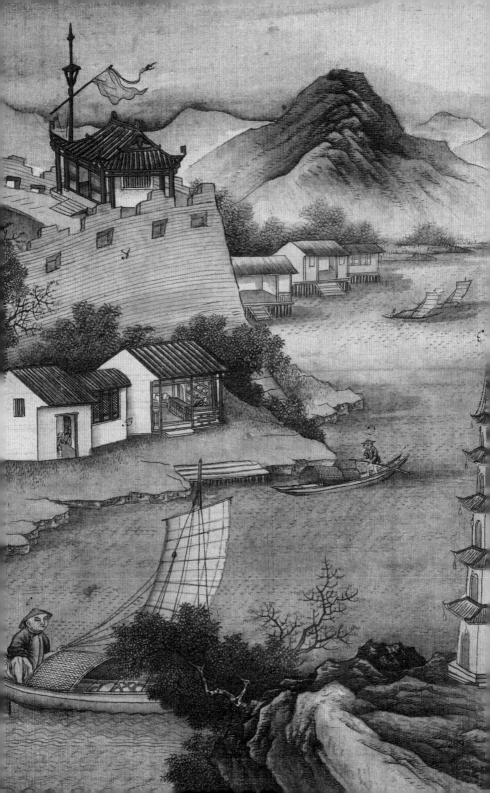

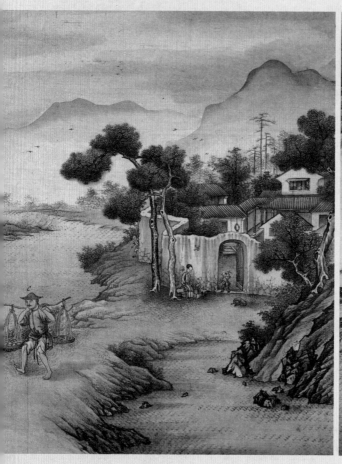
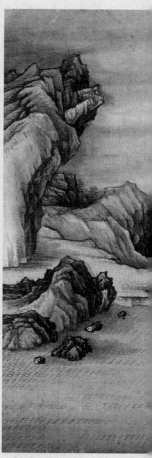

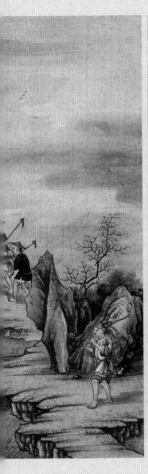
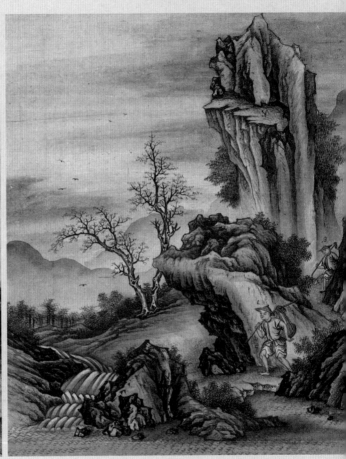

211

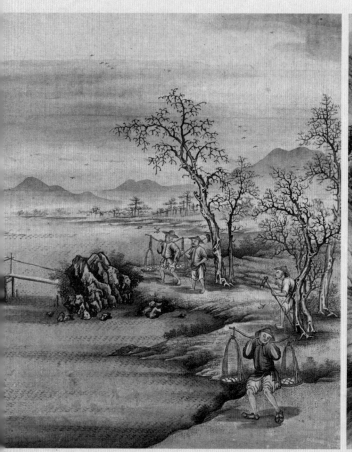

212

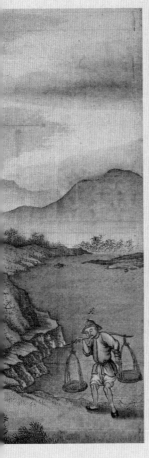
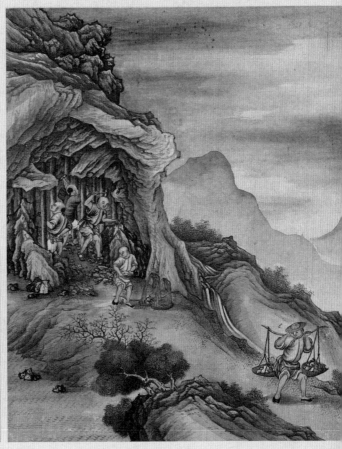

这七张图描述了采集到瓷石后进行初步淘洗，之后运送到专门的场地进行处理的过程。磁石粉碎成瓷土后并不能直接使用，需要经过粉碎、过筛、淘洗、沉淀，尽量去除粗颗粒和杂质。瓷泥再经过反复踩踏、揉搓，才能制成具有延展性可塑性的制胎坯料，一般会制作成砖形。

清代景德镇将这种处理后的泥土称为"白不"（"不"字发音为 dǔn）。唐英《〈陶冶图〉说》中写道："土人藉溪流设轮作碓，舂细淘净，制如土砖，名曰白不。色纯质细，用制脱胎、填白、青花、园琢等器。"图十五中便是"藉溪流设轮作碓"的情景，这种水碓能够借水力自己运行，非常便捷。明代张自烈《正字通》引《新论》注云："今俗依水涯壅上流，设水车，转轮与碓身交激，使自舂，即其遗制。"

白不也叫"不子"，清代佚名《南窑笔记》（约成书于乾隆年间）中说："取山中深坑石骨，舂碎，淘澄为素泥，做成方块，晒干，即名'不子'。上、中、下三品。诸凡瓷器坯胎，用不子泥骨，其性软。其石出祁门县。有祁山，容口、高沙、东埠、平里为佳。次则郭口。婺源之开化，浮梁县之茶圹、牛坑皆出名作不子。此时镇中所用者，多平里。平里有柏叶纹，青色者为佳，在石者择焉。又有箭滩不子一种，用作粗瓷，品之最下者。"

唐英《〈陶冶图〉说》中记载了景德镇当时的淘练工艺："造瓷首需泥土，淘练尤在精纯，土星、石子定带瑕疵，土杂泥松必至圻裂。淘练之法，多以水缸浸泥，木耙翻搅，标

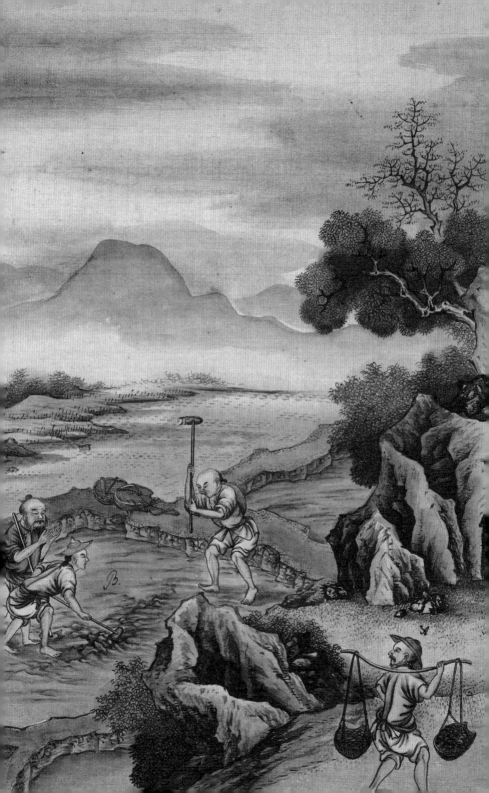

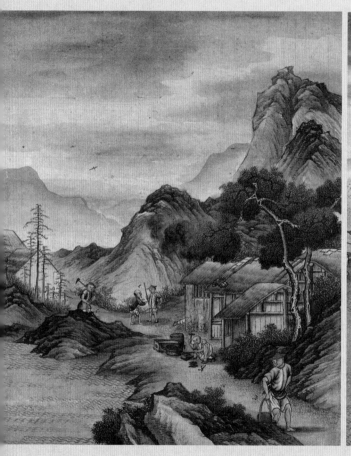

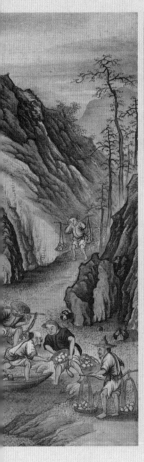
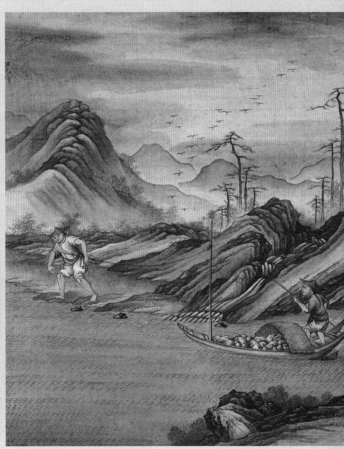

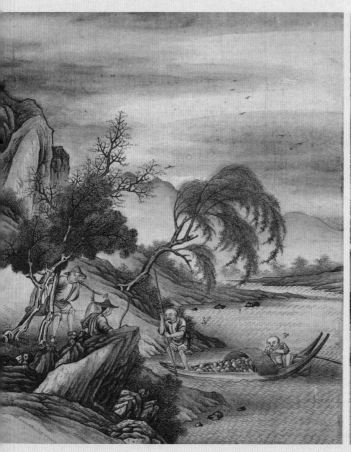

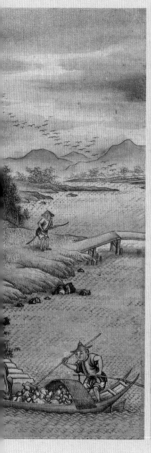
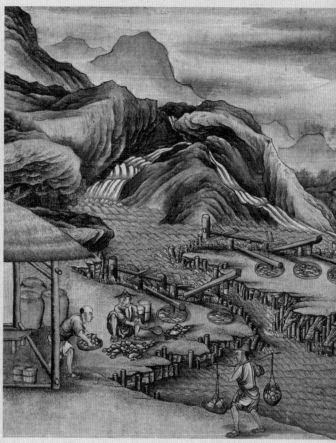

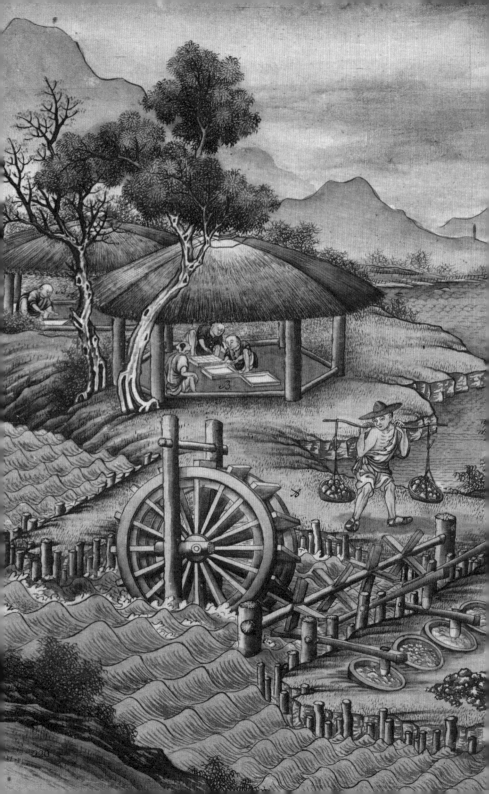

起渣沉，过以马尾细箩，再澄双层绢袋，始分注过泥匣钵，俾水渗浆稠，用无底木匣下铺新砖数层，内以细布大单将稠浆倾入紧包，砖压吸水，水渗成泥，移贮大石片上，用铁锹翻扑结实，以便制器。凡各种坯胎不外此泥，惟分类按方加配材料以别其用。"

图中详细展示了合泥工艺过程。清代南方制瓷的坯料，往往由瓷土和高岭土参合而成，这个过程也叫"合泥"。《南窑笔记》中说："不子性软，高岭性硬。用二种配合成泥，或不子七分、高岭三分，或四六分，各种配搭不同。入水淘澄极细，其粗渣取漂赋者和匀，如湿面相似。凡一切瓷器坯胎骨子，俱用合泥做造。"合泥有"七三"（瓷土七、高岭土三）、"六四"（瓷土六、高岭土四）等不同比例，在当时，南方基本所有小型瓷器都使用合泥制作坯胎。

高岭土因出自高岭山而得名，唐英《〈陶冶图〉说》中说"别有高岭、玉红、箭滩数种，各就产地为名，皆出江西饶州府属各境"。《南窑笔记》中详细介绍了高岭土："出浮梁县东乡之高岭山，挖取深坑之土，质如蚌粉，其色素白，有银星，入水带青色者佳。淘澄做方块，晒干，即名高岭。其性硬，以轻松不压手者为上。近有新坑，色白，坚重如不子状。"

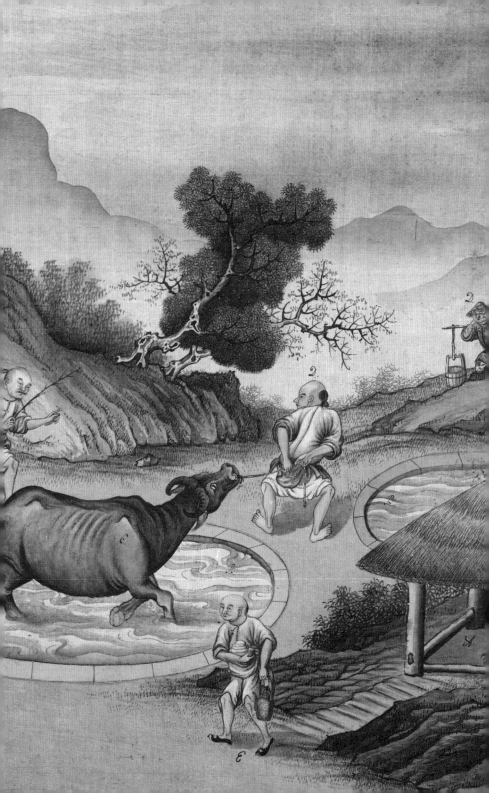

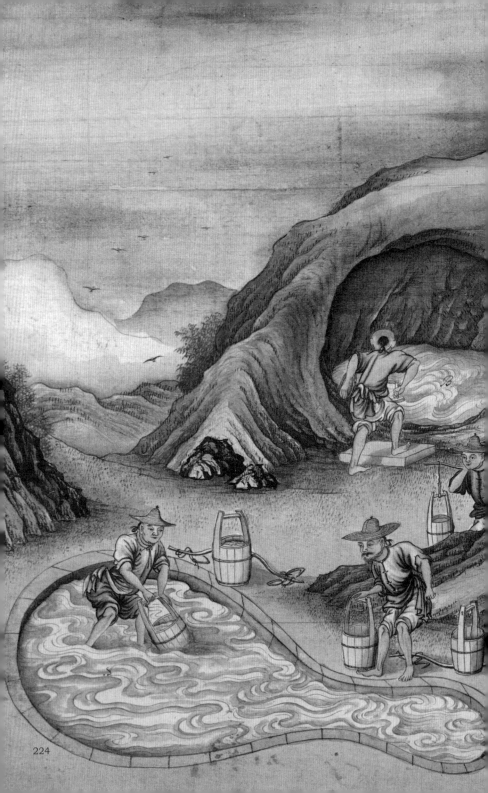

224

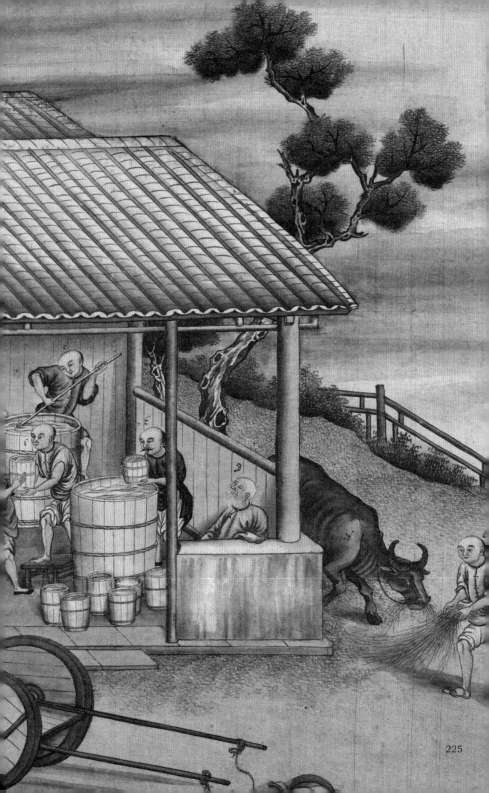

225

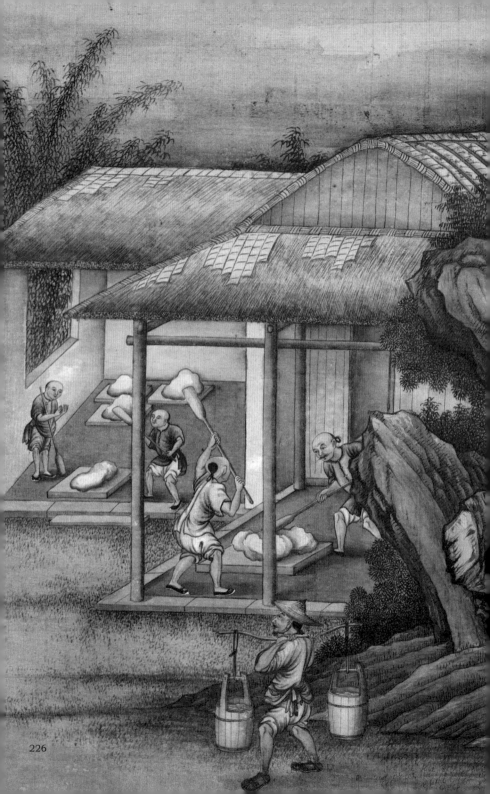

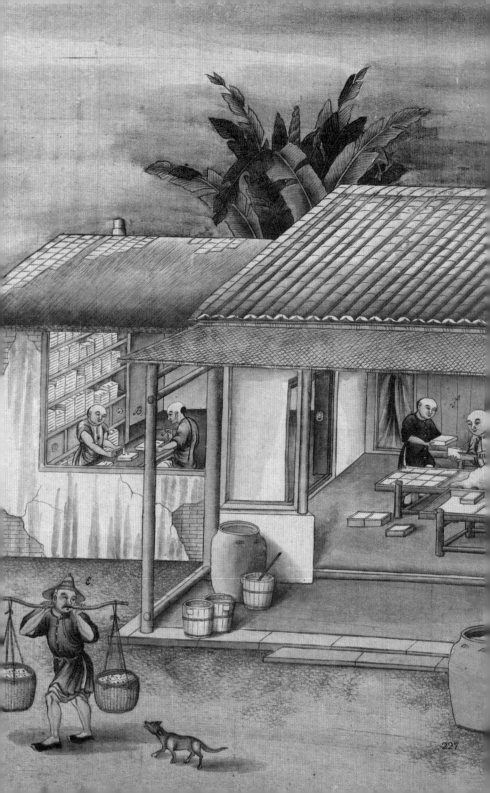

图中描绘了制作匣钵的过程。匣钵是放置瓷坯的窑具，早在南朝时期就已经在使用。瓷坯在入窑烧制时，需要放入匣钵内，使得瓷器在烧制过程中受热均匀，而且能让瓷器隔绝窑火，避免釉面受到污染。唐英《〈陶冶图〉说》中详细记载了这一工艺："瓷坯入窑最宜洁净，一沾泥渣便成斑驳，且窑风火气冲突易于伤坯，此坯胎之所必用匣钵套装也。匣钵之泥土，产于景德镇之东北里淳村，有黑、红、白三色之异。另有宝石山出黑黄沙一种，配合成泥，取其入火禁炼，造法用轮车与拉坯之车相似。泥不用过细，俟匣坯微干，略镟。入窑空烧一次方堪应用，名曰镀匣。而造匣钵之匠，亦常用粗泥拉造砂碗，为本地乡村、坯房人匠等家常之用。"

又有《南窑笔记》记载："用以装护坯胎入火之具。匣土出景镇左右十里之内。有白土、黑土、沙土数种，配合作匣。凡匣极宜选土做造，务令坚厚为上。瓷内渣滓、硫黄点等疵，皆匣不选土做之故。最忌油土太多，以致松脆不能耐火，多有脱底漏笼之害。每一厂土掺入镟坯泥百余斤，其匣自然坚固，亦一法也。匣厂开于景德镇之里村、官庄二处。有钢匣、镇坛匣、皮坛匣、桶匣、碗盘匣、鼓儿匣二十余种。做匣有配土工、拉匣工、踹底工。"

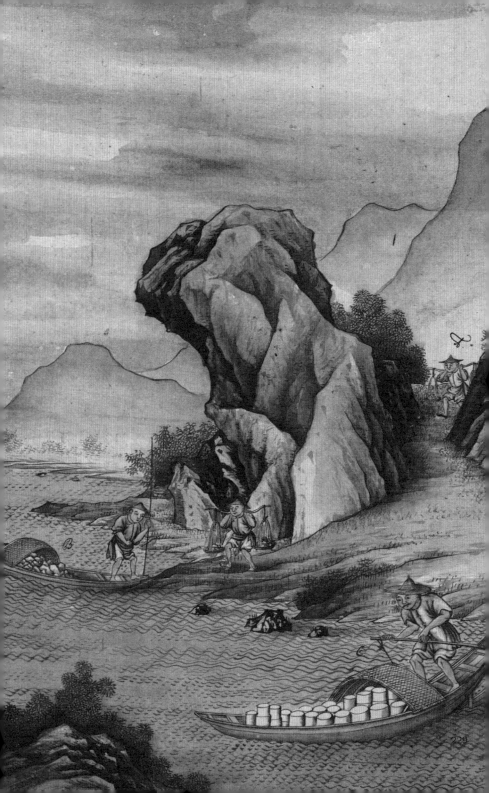

229

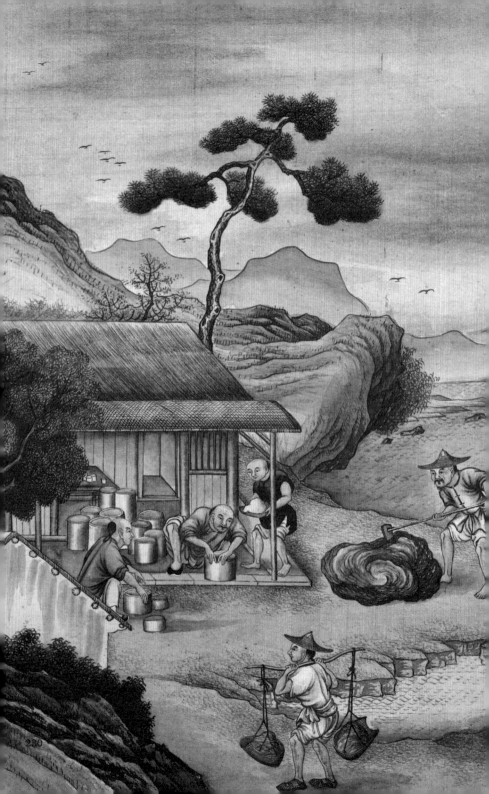

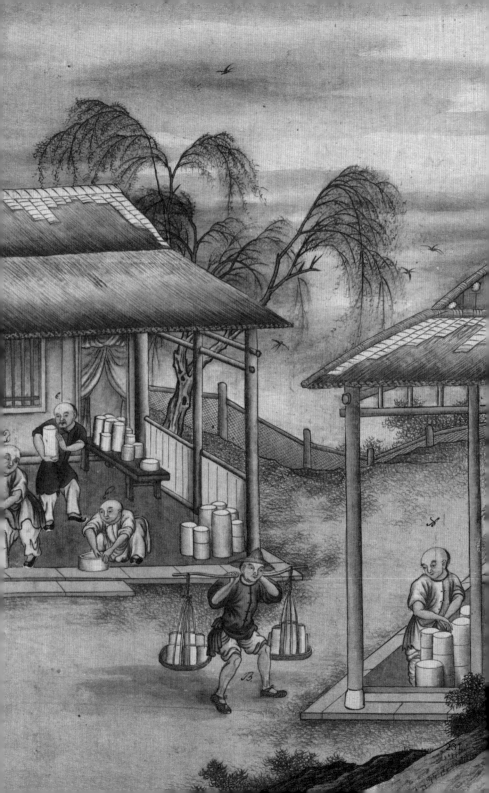

图中描绘的是制作和运送瓷器坯胎的过程。当时根据器型，坯胎分为五种。《南窑笔记》记载："坯有圆、琢、雕削、镶、印五种。"其中"一切碗、盘、酒杯、碟俱名圆器。工匠则有拉坯工、印坯工、镟坯工、剐坯工、煞合坯工、淘泥工、擦坯工、吹坯工、打杂工、吹青工、写款工、削坯工"，而"一切大小花瓶、缸、盆圆式者，俱名琢器。工匠有拉坯工、煞合坯工、吹釉工、陶泥工、打杂工、写款工、镟坯工"。所谓的雕削，则"凡人物、鸟兽，各种玲珑之类，俱名雕削。工匠有淘泥、雕削、上釉等工"。镶器则是"凡六方、八方花瓶之类为镶器。工有陶泥、打饼、镶方、吹釉等工"。印器"凡腰匾式样及小件瓶爵之类，俱名印器。工匠有淘泥工，印坯工，补洗、上釉工"。

批量制作圆器，往往先需要做一个模范。清代景德镇制作圆器的模范不称为"造"，而称为"修"。唐英《〈陶冶图〉说》中解释说："园器之造，每一式款动经千百，不模范式款断难画一。其模子须与原样相似，但尺寸不能计算放大，则成器必较原样收小。盖生坯泥松性浮，一经窑火，松者紧、浮者实，一尺之坯止得七八寸之器，其抽缩之理然也。欲求生坯之准，必先模子是修，故模匠不曰造，而曰修。凡一器之模，非修数次，其尺寸、式款烧出时定不能吻合。此行工匠务熟谙窑火、泥性，方能计算加减以成模范。景德一镇，群推名手不过三两人。"模范的尺寸很有讲究，要是做的和想要的成品大小完全一样，则该模范实际烧制后会缩小，反而会和成品尺寸差别很大，所以要适当放大，并对一些细

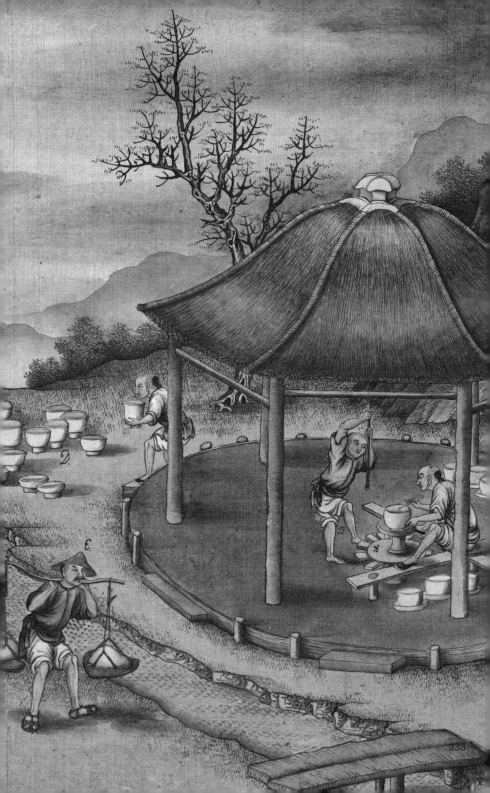

233

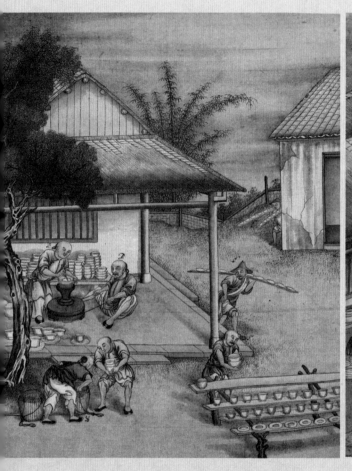
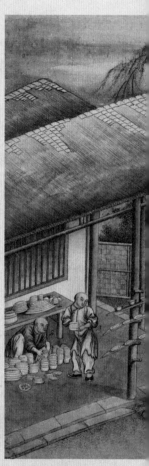

节进行修饰调整。这就是要称为"修"的原因。这个工作只有非常熟悉泥性和火性的老工匠才能胜任。

图中制作圆形瓷器的工具叫"轮车",用来制作纯圆形状的坯胎。唐英《〈陶冶图〉说》中记载:"浑园之器,又用轮车拉坯,就器之大小分为二作,其大者拉造一尺至二尺之盘、碗、盅、碟等。车如木盘,下设机局,俾旋转无滞,则所拉之坯方免厚薄偏侧,故用木匠随时修治。另有泥匠抟泥融结,置于车盘,打坯者坐于车架,以竹杖拨车使之轮转,双手按泥随手法之屈伸收放以定园器款式,其大小不失毫黍。"这种工艺和手法我们今天在各种陶器瓷器作坊中还可以见到,甚至还有不少地方可以参与体验。

如果制作形状复杂的"琢器"或者"雕削器"的坯胎,其中圆形的部分也用轮车拉坯,而复杂的部分,有的需要镶贴,有的还需要专门的工匠手工雕镂而成。唐英《〈陶冶图〉说》中记载:"瓶、尊、罍、彝,皆名琢器。其浑园者亦如造园器之法,用轮车拉坯,俟其晒干仍就轮车刀镟定样……其镶方棱角之坯,则用布包泥,以平板拍练成片,裁成块段,即用本泥调糊粘合。另有印坯一种,系从模中印出,制法亦如镶方、镶印二种,洗补磨擦与园琢无异。凡此坯胎有应锥拱雕镂者,俟干透定稿,以付专门工匠为之。"

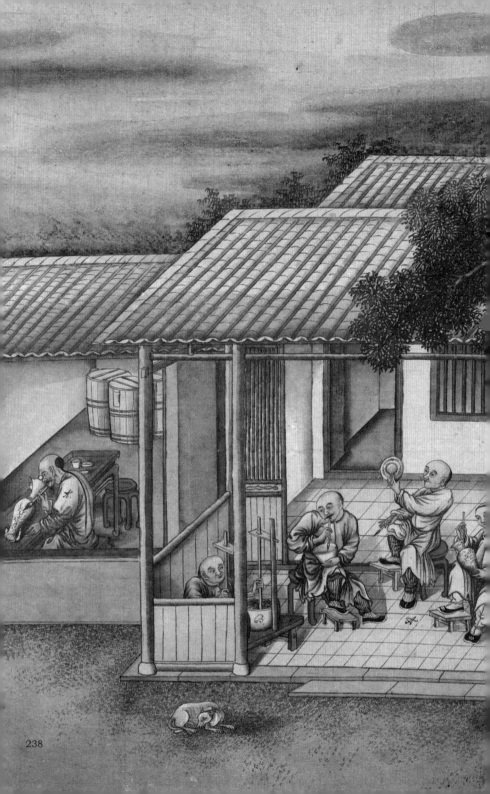

这里指在坯胎上绘画。清代景德镇的画工非常专业，分工明确。《南窑笔记》记载画作的匠工"有人物工、花鸟工、印板工、宣花工、捷花工、湿水工、锥花工、拱花工、堆花工。瓷器成，细者工计七十二道，粗者六十四道"。唐英《〈陶冶图〉说》中说"青花绘于园器，一号动累千百，若非画款相同，必致参差互异。故画者，止学画而不学染；染者，止学染而不学画，所以一其手而不分其心也。画者、染者各分类聚处一室，以成其画一之功"。

图二十九·画作

釉是瓷器区别于陶器的重要特征。釉由石灰石、草木灰和瓷土制成。唐英《〈陶冶图〉说》中介绍道："陶制各器，惟釉是需，而一切釉水，无灰不成其釉。灰出乐平县，在景德镇南百四十里，以青白石与凤尾草迭垒烧炼，用水淘细即成釉灰。配以'白不'细泥，与釉灰调和成浆，稀稠相等，各按瓷之种类以成方加减。盛之缸内，用曲木横贯铁锅之耳，以为舀注之具，其名曰'盆'。如泥十盆、灰一盆为上品瓷器之釉，泥七八而灰二三为中品之釉，若泥、灰平对或灰多于泥则成粗釉。"《南窑笔记》记载灰石"出浮梁之长山，取山之坚石，火炼成灰，复用蕨炼之三昼夜，舂至细，以水澄之，用入釉内，以发瓷之光气。盖釉无灰则枯槁无色泽矣。凡一切釉俱入灰为本。如销银不离于硝也"，还详细记载了配釉的方法："将釉与灰淘洗极细。各注一缸，或合甜白釉，用釉十五盆，入灰一盆。如合成窑釉，用釉八盆，入灰一盆。灰多则釉色青；灰少则釉白。青者入火易熟，白者入火难熟。盖釉之青白不同者，在灰之添减多寡。凡配各种釉，约数十余种，俱以灰为主。如调百味，必须盐也。夫釉水配法，非有书传，亦无定则，法多配试，自有独得之妙。五金八石，皆可配入。色之诡怪、奇异，不一而足，千变万化，俱成文章，神而明之，存乎其人。"釉的配置往往没有定法，正可谓"运用之妙，存乎一心"。

古代有不同的施釉方法，图中工匠施釉的方法就各有不同。浸釉法是将瓷器坯体浸入釉浆之中，片刻后取出，一般

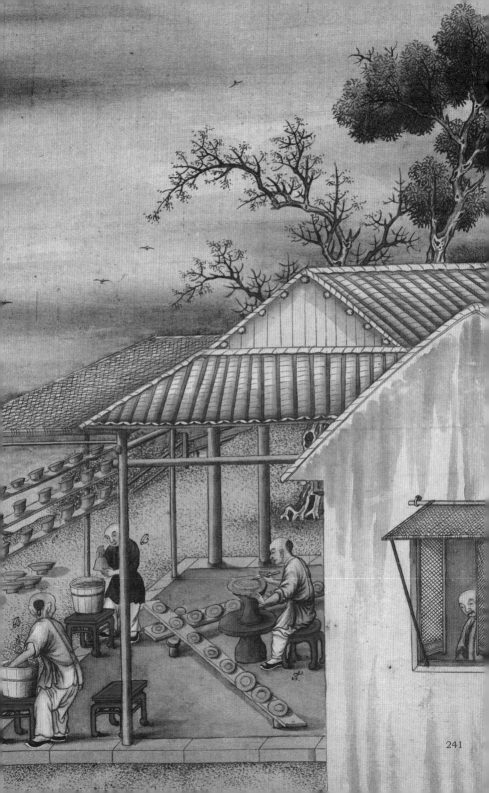

241

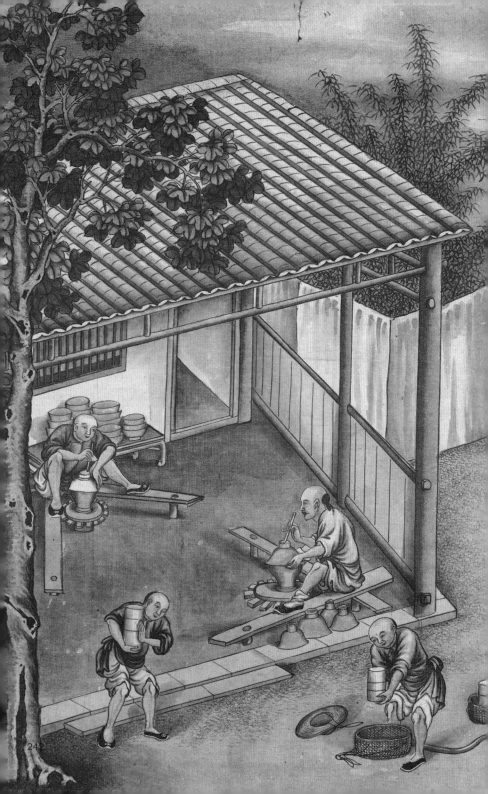

适用于较厚的坯体以及碗、杯类器具。刷釉法也叫涂釉法，是用毛笔或刷子将釉浆刷到器具坯体上，一般用于有棱角的器物。浇釉法一般用于大型器物，在釉缸上架木板，将器物放置在木板上，直接用勺舀釉浆浇在器具上。轮釉法也叫旋釉法，将器具坯体放置在轮车上，用勺舀釉浆倒在坯体中央，利用离心力将釉浆均匀散附在坯体表面。图三十中可以看到工匠在使用浸釉法和轮釉法施釉。

图三十一中的施釉方法较为独特，是明清时期景德镇发明的"吹釉法"，用一端蒙有纱布的竹管蘸取釉浆，对准器物吹釉，往往需要吹多遍。唐英《〈陶冶图〉说》中记载："今园器之小者，仍于缸内蘸釉，其琢器与园器大件俱用吹釉法。以径寸竹筒截长七寸头蒙细纱，蘸釉以吹，俱视坯之大小与釉之等类，别其吹之遍数，有自三四遍至十七八遍者。此吹、蘸所由分也。"

使用窑炉是瓷器生产最关键的一步，坯体装入匣钵后送入窑内。窑炉的结构、火力，都会影响瓷器烧造的成败与品质。《南窑笔记》记载窑炉"窑形似卧地葫芦，前大后小，如育婴儿鼎器也。其制用砖周围结砌，转篷如桥洞。其顶有火门、火窗、库口、对口、引火处、牛角抄、平风起、未墙、火眼、过桥处、鹰嘴、余堂、靠背，以至烟冲。深一丈五尺，腹阔一丈五尺，架屋以蔽风雨，烟冲居屋之外，以腾火焰"；唐英《〈陶冶图〉说》中也对窑炉有详细的描述："窑制长园形如覆瓮，高宽皆丈许，深长倍之，上罩以大瓦屋，名为窑棚。其烟突围园，高二丈余，在后窑棚之外。"

送坯入窑烧制的过程，《南窑笔记》亦有记载："凡坯入窑，俱盛以匣，上下四围俱满粗瓷卫火，中央十路位次俱满细瓷。火用文武，经一昼夜，瓷将熟时，凡有火眼处，极力益柴，助火之猛烈十余刻，名曰'上爎'。用铁锹从火眼出坯片，验其生熟，然后歇火，缓去门砖，俟冷透开之，便无风裂惊破之患矣。"唐英《〈陶冶图〉说》则记载："瓷坯既成，装以匣钵，送至窑户家。入窑时，以匣钵叠累罩套，分行排列，中间疏散，以通火路。其窑火有前、中、后之分，前火烈、中火缓、后火微。凡安放坯胎者，量釉之软、硬以配合窑位，俟坯器满足，始为发火。随将窑门砖砌，止留一方孔。将松柴投入片刻不停，俟窑内匣钵作银红色时止火，窨一昼夜始开。"

清代景德镇一般在第四天早上开窑，此时套在瓷器外面

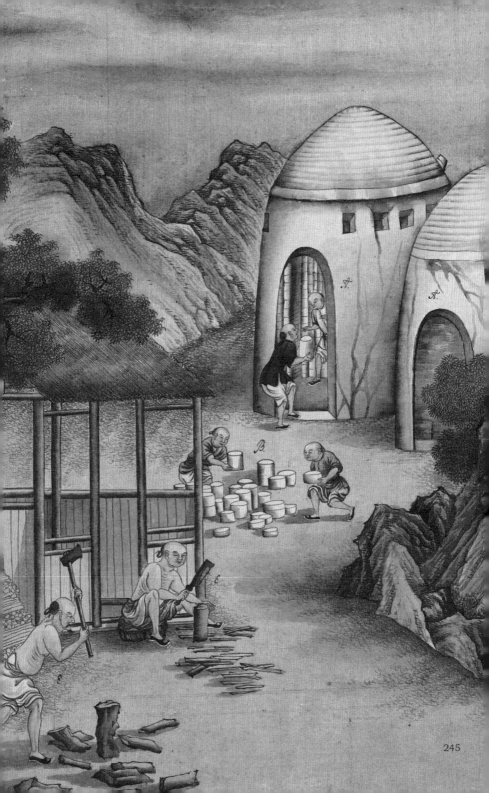

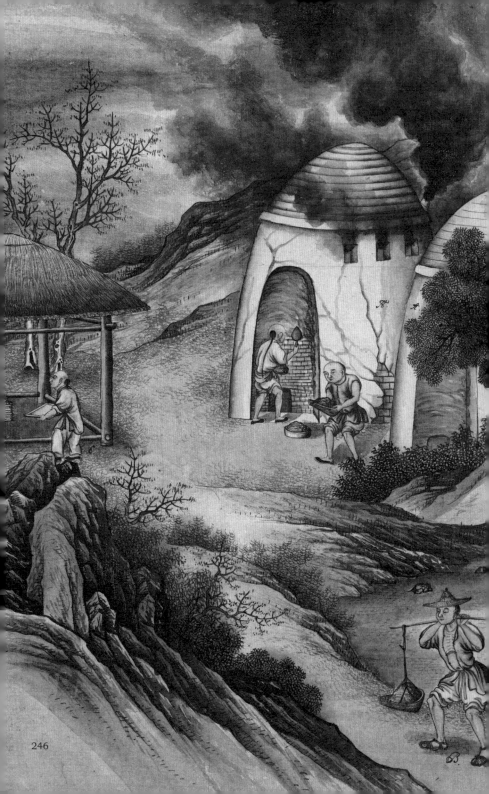

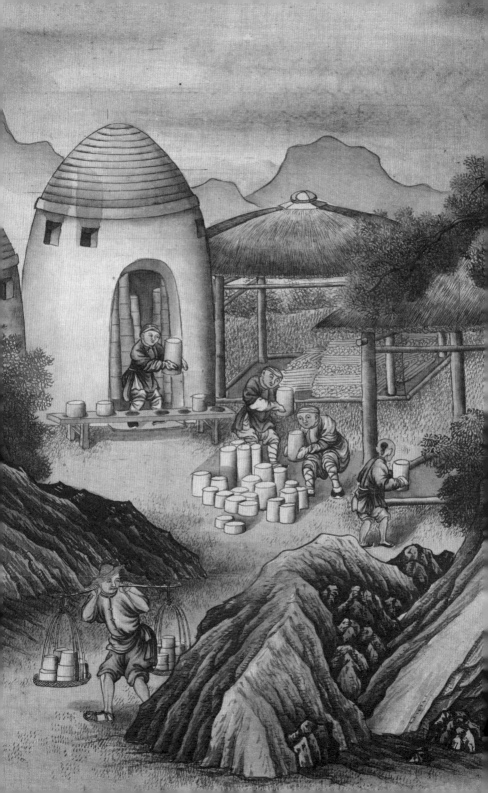

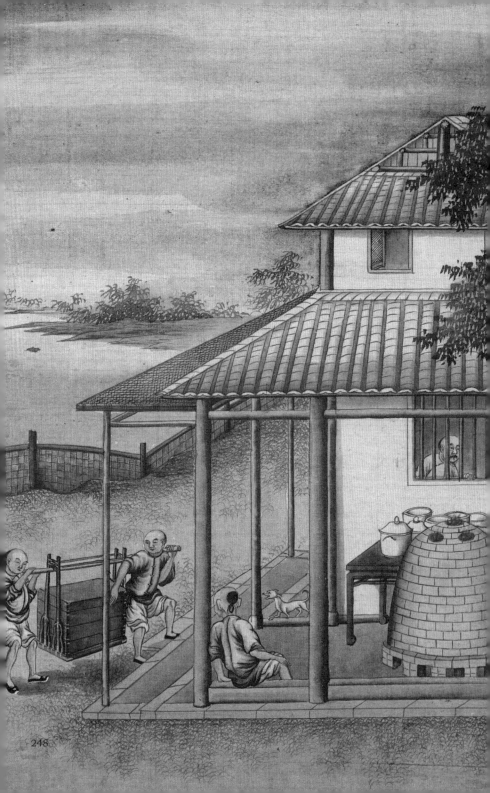

的匣钵冒着紫红色的火光，人难以靠近，需要工人全副武装，尤其是要戴上特制的数十层布做成的手套才能搬取。唐英《〈陶冶图〉说》中记载："瓷器之成，窑火是赖。计入窑至出窑，类以三日为率，至第四日清晨开窑。其窑中套装瓷器之匣钵尚带紫红色，人不能近，惟开窑之匠用布十数层制成手套，蘸以冷水护手，复用湿布包裹头面肩背，方能入窑搬取瓷器。瓷器既出，乘热窑以安放新坯，因新坯潮湿就热窑烘焙，可免火后坼裂穿漏之病。"

窑炉的火力至关重要，图中还绘有工人砍柴的情形。据《南窑笔记》记载："每窑计柴三百余担。盖坯胎精巧，成于各工，物料人力可致。而釉水色泽，全资窑火。或风雨阴霾，地气蒸湿，则釉色黯黄惊裂，种种诸疵，皆窑病也。必使火候、釉水恰好，则完美之器十有七八矣。"

图中所绘的是出窑后的瓷器在当地展示和销售的情形。清代景德镇出窑的瓷器分为四等，唐英《〈陶冶图〉说》中称"瓷器出窑每分类拣选，以别上色、二色、三色、脚货等名次，定价值高下。所有三色、脚货即在本地货卖"，凡是低等次的瓷器，都在本地直接售卖。

图三十六至图三十九·货卖

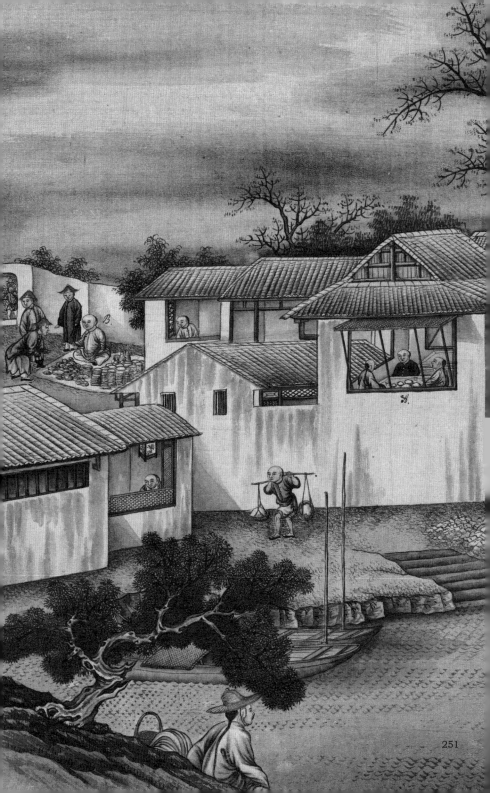

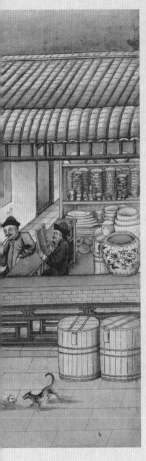
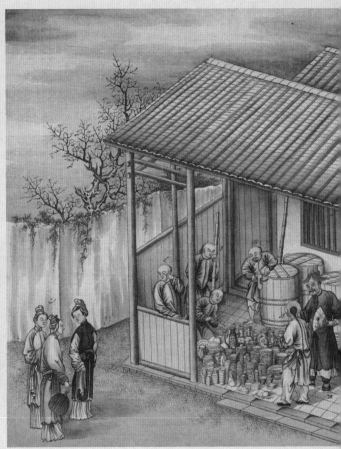

较高等级的瓷器需要包装远售外地，唐英《〈陶冶图〉说》中有所描述："其上色之园器与上色、二色之琢器俱用纸包装桶，有装桶匠以专其事；至二色之园器，每十件为一筒，用草包扎装桶以便远载。"图中便分别展示了纸包装桶和束草包扎两种方式，其中用草包扎的方法，《〈陶冶图〉说》中也有记载："其各省行用之粗瓷，则不用纸包装桶，止用茭草包扎或三四十件为一仔，或五六十件为一仔。茭草直缚于内，竹篾横缠于外，水陆搬移便易结实，其匠众多以茭草为名目。"束草包扎的单位叫"仔"，一仔往往有三四十件乃至五六十件瓷器。

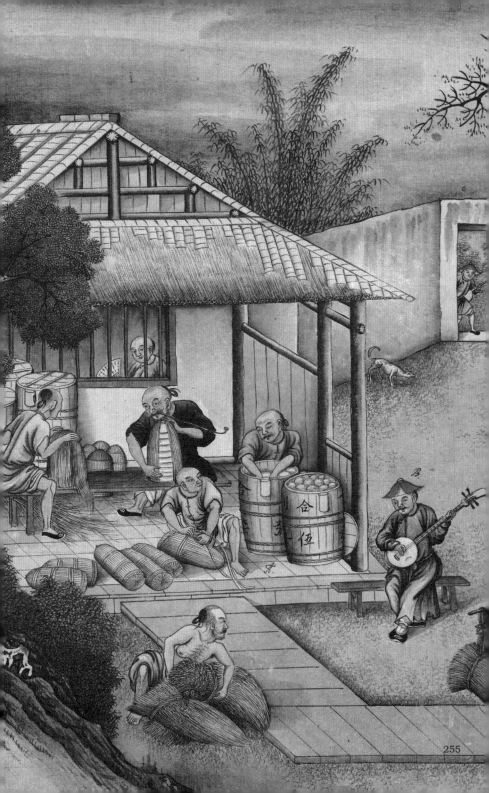

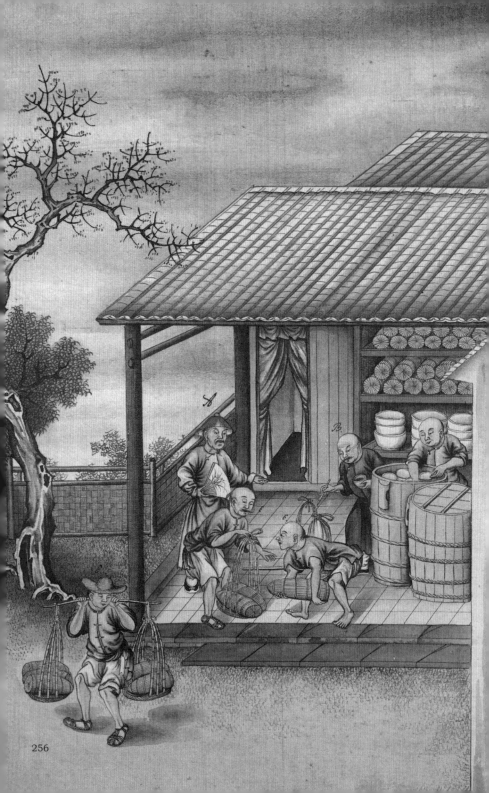

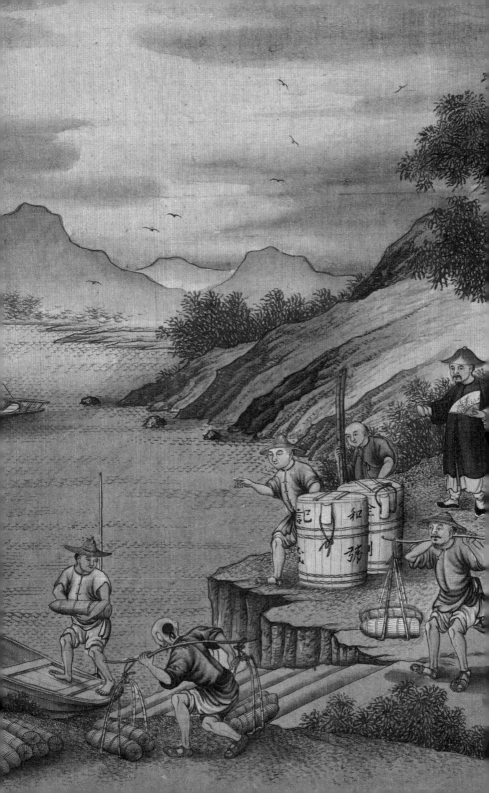

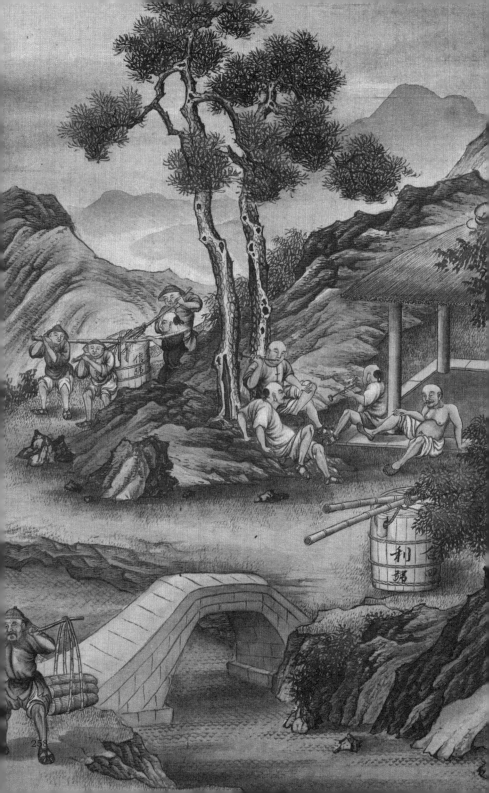

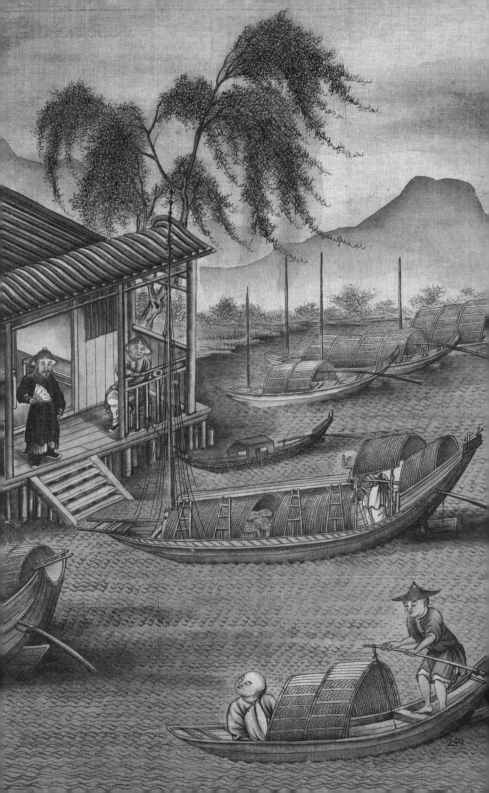

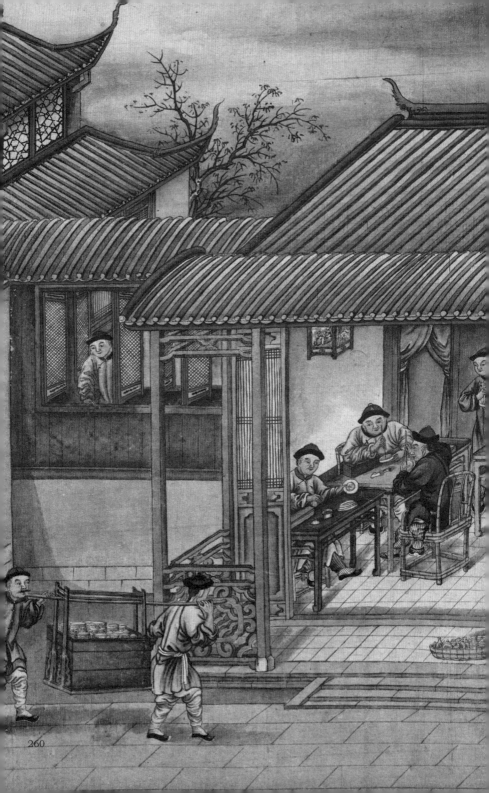

有一部分白胎瓷器，在烧制完成后在瓷器上又一次进行绘画，唐英《〈陶冶图〉说》称之为"园琢洋采"，并记录其详细过程："园琢白器，五采绘画，摹仿西洋，故曰洋采。须选素习绘事高手，将各种颜料研细调合，以白瓷片画染烧试，必熟谙颜料、火候之性，始可由粗及细，熟中生巧，总以眼明、心细、手准为佳。所用颜料与法（珐）琅色同，其调色之法有三：一用芸香油，一用胶水，一用清水。盖油色便于渲染，胶水所调便于拓抹，而清水之色便于堆填也。画时有就案者，有手持者，亦有眼侧于低处者，各因器之大小，以就运笔之便。"清代只允许欧洲商人在广州贸易，所以我国商人往往在景德镇烧制白瓷，运到广州请工匠进行彩绘，制成釉上彩瓷。这种瓷器的绘画和纹样往往采用西方风格，称为"广彩"。

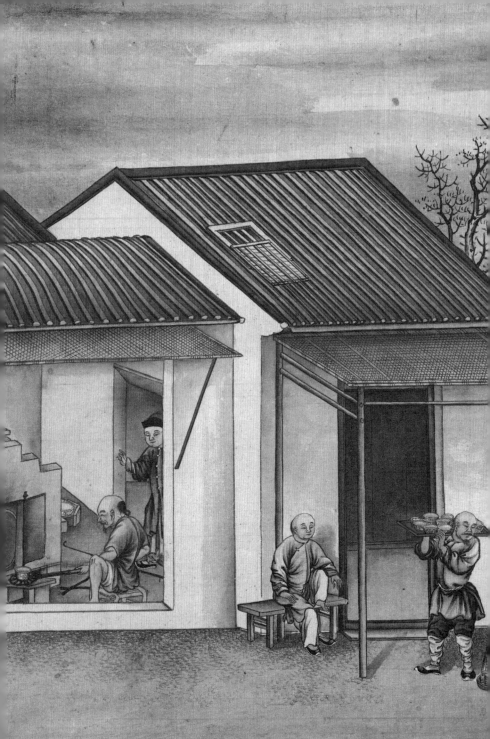

彩画后的瓷器需要再送进窑炉，有明炉和暗炉之分，一般小件瓷器用明炉，大件瓷器用暗炉。唐英《〈陶冶图〉说》称："白胎瓷器于窑内烧成始施采画，采画后复需烧炼以固颜色。爰有明暗炉之设。小件则用明炉，炉类法（珐）琅所用，口门向外，周围炭火，器置铁轮，其下托以铁叉，将瓷器送入炉中，傍以铁钩拨轮令其转旋，以匀火气，以画料光亮为度。大件则用暗炉，炉高三尺、径二尺六七寸，周围夹层以贮炭火，下留风眼，将瓷器贮于炉膛，人执园板以避火气，炉顶盖版，黄泥固封，烧一昼夜为度，凡烧浇黄、绿、紫等器，法亦相同。"

图四十六·复烧

图
四
十
七
至
图
五
十
·
远
销
海
外

图中描绘有外国人选购瓷器的情景。景德镇瓷器不仅国内市场广大，"其所被自燕云而北，南交趾，东际海，西被蜀，无所不至，皆取于景德镇，而商贾往往以是牟大利"，而且远销海外，甚至可以根据外国人的需求定制瓷器，但大部分外国商人都是从外贸口岸选购瓷器。

十三行设立后，在中西瓷器交易中处于垄断地位。江西景德镇的瓷器一般通过水路运送到广州。溯赣江而上，经江西的清江、吉安而到达赣州，然后从江西越过大庾岭，到达广东的南雄，再从南雄顺北江而下，经韶关、英德，最后到达广州。广州瓷器商店早在明代就已经很常见，葡萄牙神父加斯帕尔·达·克鲁斯（Gaspar da Cruz）嘉靖三十五年（1556年）到达广州时，发现广州城中大小街道均有瓷器商店，销售的商品包括一些五彩釉瓷器，有红、黄、绿釉，有的还描金。当时有不少商人以对外贸易为业。1602年，荷兰东印度公司在海上捕获葡萄牙"克拉克号"商船，船上装有大量来自中国的青花瓷器，欧洲人不明瓷器产地，把这种瓷器命名为"克拉克瓷"。"克拉克瓷"一度成为中国瓷器的代名词。清代乾隆二十四年（1759年）以后，广州是唯一的外贸港口，外商抵达广州便匆匆走访瓷器商行，以尽快备齐货品。根据荷兰公司的通商报告记载，1764年，广州经营高级瓷器的商店有五十多间。欧洲各东印度公司都大量购买销售广州瓷器，据统计，1729—1793年间，英国来华商船共计六百一十二艘，茶叶和瓷器是主要贸易商品。仅1639年一年，荷兰东印度公

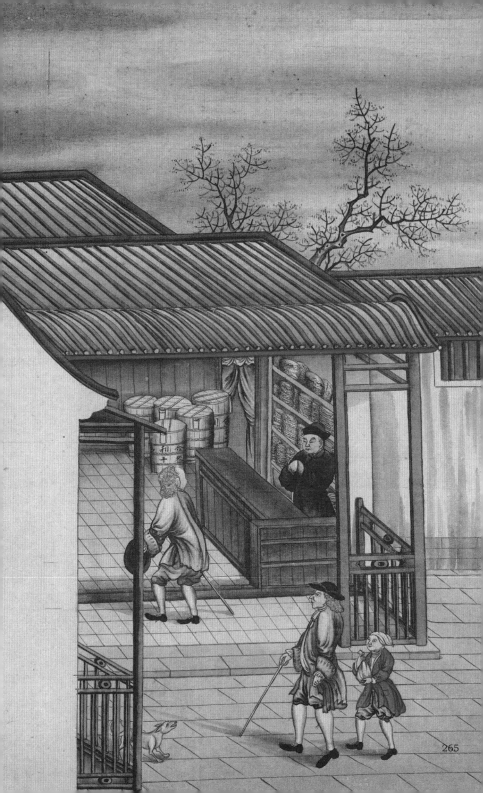

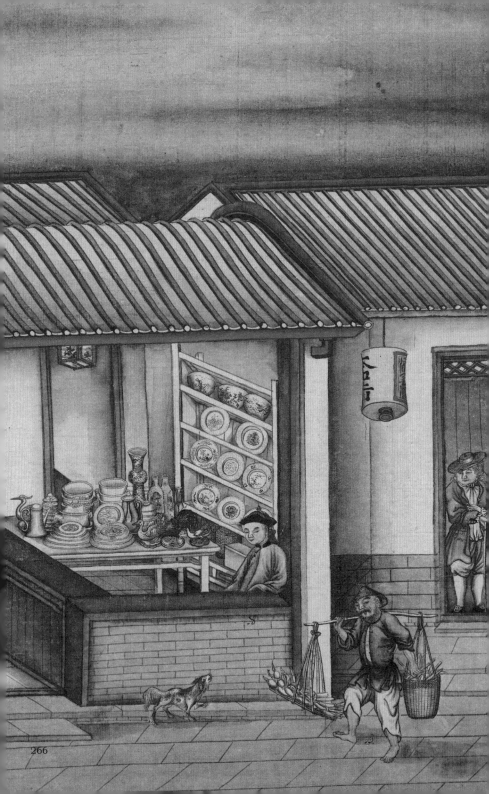

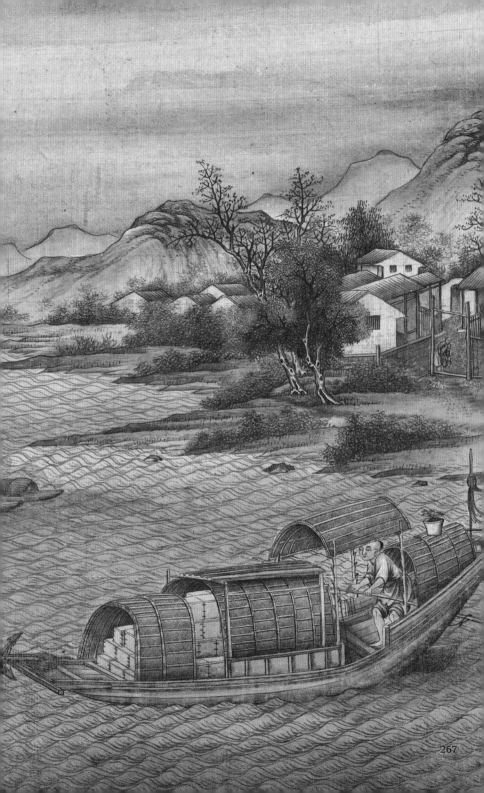

267

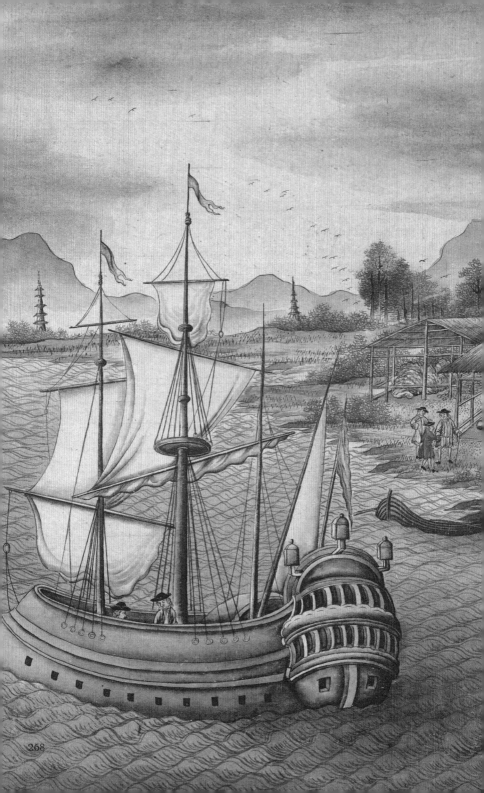

司购买的中国瓷器就有三十六万六千多件。1730—1789 年间，荷兰东印度公司从广州运回的瓷器，累计有四千二百五十万件。清代中期以后，清政府进一步闭关锁国，加上日本瓷器的竞争以及欧洲国家瓷器烧制的成功，中国瓷器的外销渐渐减少。

玻璃

玻璃制作十二图

许多文明古国都很早就开始制作玻璃。考古发现的最早的玻璃制品来自古埃及，而中国的玻璃制作工艺也历史久远，《尚书》中的"璆琳"一词，后来成为玻璃的美称。陕西扶风、岐山，山东曲阜等地均有西周时期的类玻璃制品出土。1965年，湖北江陵望山一号楚墓出土的一把保存完好的青铜"越王勾践"剑，剑身上有八字鸟篆错金铭文"越王鸠浅（勾践）自乍（作）用鐱（剑）"，剑格的两面镶嵌了玻璃和绿松石，据推测，中国的玻璃制作技术，可能是从原始瓷釉技术演变而来的。战国时期已经采用模铸法制作较大件的玻璃物品，如1955年湖南长沙陈家大山墓出土的深绿色的涡纹玻璃璧，直径达14.1厘米。这一时期玻璃制作方法逐步成熟，形成铸、缠、嵌、磨等多种工艺。汉代玻璃出现了更多新的品种形式，如玻璃耳坠、玻璃带钩、玻璃琀。最值得注意的是由玻璃制成的生活用品开始出现，如河北满城刘胜墓出土的玻璃盘等，这意味着玻璃器走进了日常生活。西汉桓宽《盐铁论》中说"璧玉、珊瑚、琉璃，咸为国之宝"，用"琉璃"称呼玻璃一直沿用到明代。据说清初皇家认为"琉璃"一词与"流离"同音，不够吉利，于是通称为"玻璃"。玻璃古时尚有流璃、陆离、颇黎、火齐、琅玕、明月珠、瑟瑟等称呼。

魏晋南北朝时，随着以佛教传入为主的中外频繁交流，大量外国玻璃器进入中国，在外来玻璃器的影响下，开始出现吹制技术。河北定县北魏塔基所出土的玻璃瓶和玻璃钵，就是以无模吹制的方法制成的。这一时期玻璃瓶和玻璃杯也开始普遍出现。隋唐时期，玻璃制造产业非常繁荣，品种多，用途广，除了生活用品、陈设品，唐宋时期女性开始用玻璃作为饰品，出现各种玻璃戒指、珠、钗、钏等。宋代元宵节前后，苏州到处都有店铺出售各种彩灯，其中就有玻璃灯。宫中也在节令张挂苏州进贡的玻璃灯，称为"苏灯"。元代设有"瓘玉局"，是官办玻璃作坊，专门烧制"罐子玉"。明代曹昭《格古要论》中说："雪白罐子玉系北方用药于罐子内烧成者，若无气眼者，与真玉相似。""罐子玉"亦称"药玉"，是一种仿玉玻璃器，这个词在晋代郭璞注《穆天子传》时已经使用。从元末始，山东博山颜神镇逐渐成为北方的玻璃生产基地。明代，宫廷御用监在此设作坊。清初，颜神镇琉璃世家的后人孙廷铨撰写了我国第一部有关琉璃工艺的专著《颜山杂记·琉璃》。1982 年，在博山发现了古代玻璃作坊遗迹。

清代是我国古代玻璃发展最辉煌的时期，清代玻璃生产主要分布在北京、广州和山东博山三地。康熙三十五年（1696年），内廷设立琉璃厂（养心殿造办处下设的玻璃厂），并邀请德国人纪理安（Kilian Stumpf）传授西方玻璃制作技术，专门

为皇室制造玻璃器。乾隆年间，玻璃制作发展达到高潮，品种包括单色玻璃器、套色玻璃器、画珐琅玻璃器、金星玻璃器、刻花玻璃器、戗金玻璃器、搅胎玻璃器、缠丝玻璃器、描金玻璃器种种类型，玻璃的颜色达到三十多种。内画鼻烟壶也是这一时期出现的独特艺术品。19世纪中后期，玻璃厂逐渐衰落荒废。

本图册是原藏法国国家图书馆的两种玻璃制作工艺图谱之一，绘于1850年。从首页"Youqua Painter/old street No.34"（煜呱画，老街34号）的红色牌记来看，图谱的作者是煜呱（Youqua），这是一位19世纪40—70年代活跃在广州的外销画家，以擅长绘制海港巨景闻名西方。他的工作室采用纯商业化的思路，经常流水线制作外销画，所以很多署名他的画作质量并不很高。本图册介绍的玻璃制备工艺比较独特，是制作平板玻璃，这种工艺在中国真正成熟是在晚清。

"料"既是对玻璃料的称呼，也是清末北京流行的对玻璃的称呼。北京本地不产，需从外地购买玻璃料加工成玻璃器，因此也将玻璃成品称为"料"。图中"料"主要是炼制玻璃的矿石。

传教士约翰·亨利·格雷（John Henry Gray）的《广州行记》（*Walks in the city of Canton*，一译《漫步广州城》）一书中很详细地记录了其在广州看到的用来制作玻璃材料的原料细节："在永兴大街的毗邻街道中我们进入了一家名为仁信吹琉璃铺的玻璃吹制工厂，我们在那里愉快地观看了制作过程，显然，吹制玻璃技术已经被广州人继承。"以下列举广州人用来制作玻璃的原材料成分：铅、砂、硝石、锡铅合金和碎燧石玻璃。

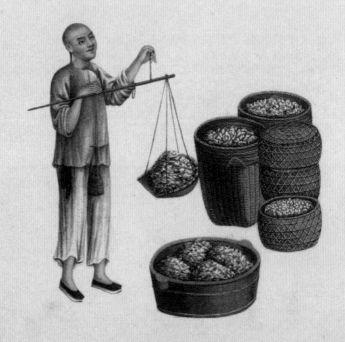

落料指在缸中混合各种原料。孙廷铨《颜山杂记·琉璃》记载："琉璃者，石以为质，硝以和之，礁以煅之，铜、铁、丹铅以变之。非石不成，非硝不行，非铜铁丹铅则不精，三合而后生。"清代玻璃的制作，以矿石为主要原料，以硝（硝酸钾）来调和（发生化学反应），以礁（就是焦炭）来烧炼，以铜末、铁屑、丹铅等金属物做着色剂，使玻璃呈现各种颜色。

《广州行记》中记录了他所见到的原料混合："首先，在铁盘中放入 20 公斤的锡铅合金和 20 公斤的铅一起烧熔，在烧熔时进行充分的搅拌，并且加入 30 公斤的砂（广东人取名为 Shek-fun），该砂取自广东重要的政治划分区域，人们收集含有这种砂的石头，将它们放在研钵中由水力驱动的杵捣研磨成较细的粉末。铅、锡铅合金和砂的混合物会充分烧熔，倒入由泥或土制成的罐（坩埚）中，在接下去的 24 小时中，还会加入 30 公斤的硝石和一定量的碎燧石玻璃，再次充分烧熔，这一过程会持续整整 24 小时，然后制得的玻璃液体就可以用来吹制了……"

图中描绘的是劳动者在向窑炉中添加原料的场景。英国传教士李太郭（George Tradescant Lay）1843 年来到广州，在其《真实的中国人》（*The Chinese as They are: Their Moral Social and Literary Character*）一书中记载了他亲见的广州玻璃窑炉："窑炉是一座圆柱形的石造建筑，一侧凿孔，底部火源加热，内部的坩埚倾斜成一定的角度以便存放热熔玻璃液体。加热时，窑炉口部分遮盖一半圆形铁质圆盘。"

图三·做料炉

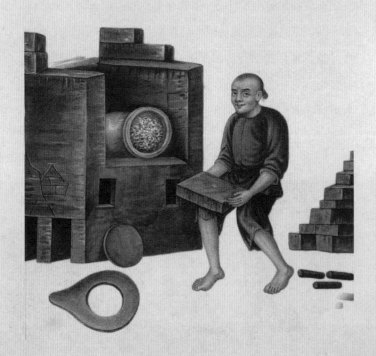

图中的人正敲碎煤炭作为原料。

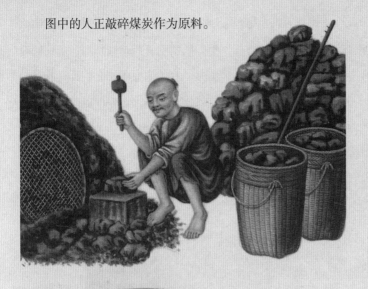

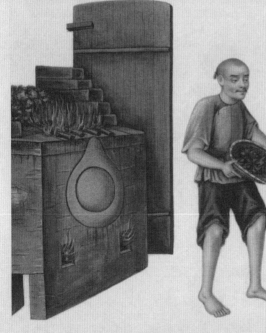

这是往窑炉中添加煤炭燃料。

矿石原料在熔炉中熔化成液体，这个时候需要用铁质吹管入炉取料。在清朝早年，铁质吹管尚未被使用，需要同时使用琉璃管和铁杖两种工具。具体的操作工艺，孙廷铨《颜山杂记·琉璃》中记载："凡制琉璃，必先以琉璃为管焉，必有铁杖、剪刀焉，非是弗工。石之在冶，涣然流离，犹金之在熔，引而出之者，杖之力也。受之者，管也。授之以隙，

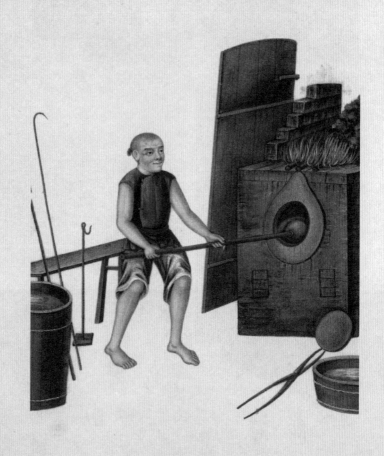

纳气而中空，使口得为功，管之力也。乍出于火，涣然流离，就管矣，未就口也。急则流，缓则凝，旋而转之，授以风轮，使不流不凝，手之力也。施气焉，壮则裂，弱则偏，调其气而消息之，行气而口舌皆不知，则大不裂，小不偏，口之力也。"熔料时要适时用嘴通过吹管吹气，将玻璃吹成空泡。但吹之前需要注意，刚从炉中取出的玻璃温度很高，是以一种稀薄的流体状态缠在管上的。这之后需要掌握温度，吹得太早液体玻璃就会流掉，吹得太晚玻璃就会凝固，所以需要把吹管不断转动，以防止流掉，也可以将吹管在空气中舞动，使其快速冷却。等到温度合适，玻璃不流不凝之时，就可以进行吹制生产。吹的时候要注意控制吹气时用力的大小，并且要使用特别的呼吸吐气方法。

李太郭在《真实的中国人》中这样描述："吹制铁管一般长 3.5 尺、直径为 1 寸，一端为球形用于挑取液体玻璃料。吹制工匠们将吹管伸入窑炉内，接触玻璃液体后连续转动吹管，挑取一定量的玻璃后取出，在搁凳上用带有较长手柄的铲形工具均匀塑成球形。多次重复这一过程直到获得足够的玻璃液体后，工匠们便开始吹气，根据重力作用玻璃膨胀，通常人们会在地上开个凹槽，以塑造玻璃球体。"

约在公元前 200 年，巴比伦发明了吹管制造玻璃的方法，此后传入罗马、波斯，又在魏晋南北朝时期传入我国。

孙廷铨《颜山杂记·琉璃》中称："吹圆球者抗之，吹胆瓶者坠之。一俯一仰，满气为圆，微气为长。身如朽株，首如鼗鼓，项之力也。引之使长，裁之使短，拗之使屈，突之使高，抑之使凹，剪刀之力也。"

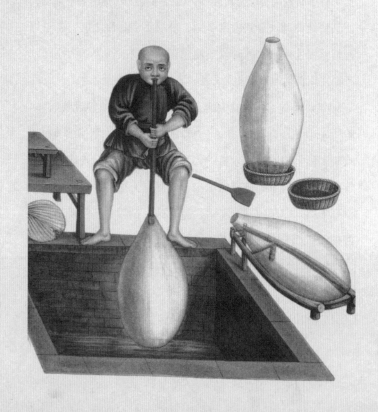

图中的男子正通过用扇子扇风使玻璃冷却。李太郭在《真实的中国人》一书中也有记录："作坊中一般雇佣三人，一个会在窑炉边为挑料者扇风冷却，以至于不被窑炉中的热量灼伤，世界上也许没有人比中国人更懂得扇子的原理了。另一个助手会在挑料后关闭炉门，并进行必要的吹制。由于使用木炭，因此有足够的热量。"

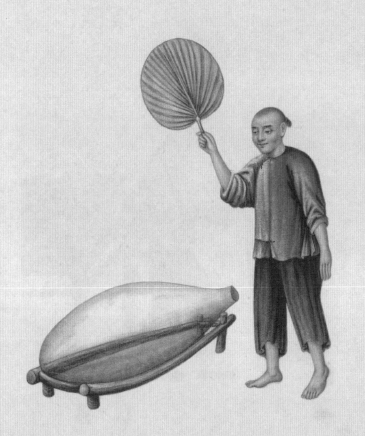

　　图谱记载了制作平板玻璃的技术，虽然此前的文献中也存在有关玻璃屏风和玻璃窗的记载，但综合文献和考古发现来看，清代晚期这一技术才真正成熟。这时使用的平板玻璃制作技术并不是现代工业中的平拉法、浮法或者引上法，而是先吹出大玻璃泡，再进行裁片磨制。图中反映的就是裁片前用墨线进行标记的场景。从图中可以看出，为了确保裁片大小合度，古人会用专门的木片以辅助画线。

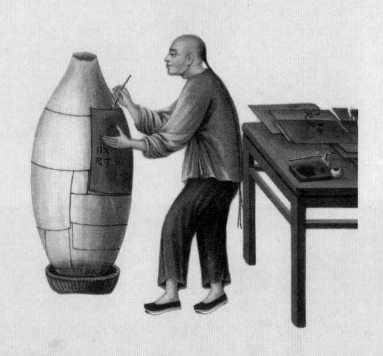

图中的人是在将大玻璃泡按所画的墨线裁开，以方便后续磨平。裁片所用的工具是金刚石。清同治年间王侃《江州笔谈》中记载了他在重庆看到的类似工艺："见炉炽石瓮通红，瓮身欹侧。其口外向深二尺余，消冶石粉，如金之在熔，匠者力持四尺铁管，挑起如饧，旋转其管裹之，急以拍板相规，再入火中，移时，自管端吹使微空，复挑复裹，视其大如茹，持登木架，俯向地坑中，手转口吹，渐长二尺余，大过合抱。既冷，赤色转绿，光明透澈可爱。脱其管，以金钢划开，有若瓦解。承以大土坯，入别炉烘之，则渐展平，以作镜屏各物，随料取用。问其火候，盖三昼夜乃能熔化。"

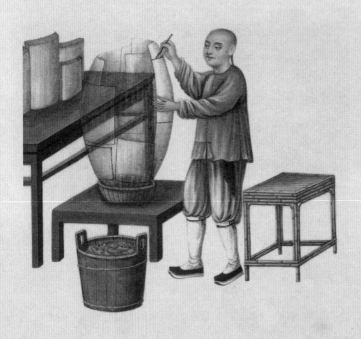

裁好的玻璃片需要再一次入炉加热，其目的是让从大圆泡中裁下的呈一定弧度的玻璃片变平展。这就是王侃《江州笔谈》中所说的"承以大土坯，入别炉烘之，则渐展平"。

李太郭在他的书中也描述了这个过程："当玻璃被吹成薄球冷却后，用墨划分成窗格大小，随后在热源中慢慢延展成平板状。"

图十一·磬光片

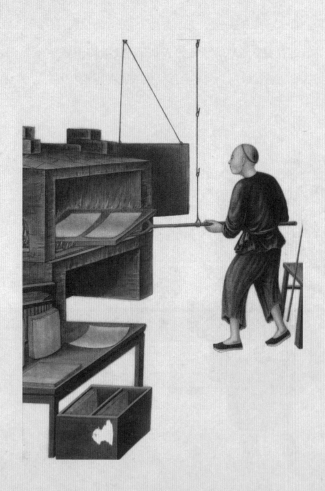

图中是在对玻璃片进行打磨抛光。这些玻璃片的用途可能并不是用来制作窗户，而是做成镜子。李太郭在《真实的中国人》中说："这些玻璃并不用在窗户上，而是制成光学用镜。古时候，妇女们只能在抛光的金属镜中凝视自己暗淡的面容，但现在人们只需要很少的支出就能在漂亮的玻璃镜中欣赏美丽的容颜，其他许多用于节日场合的瓶子和装饰物品都由玻璃制成，由于人们对于玻璃器的需求，广州城郊玻璃吹制工坊十分普遍。"

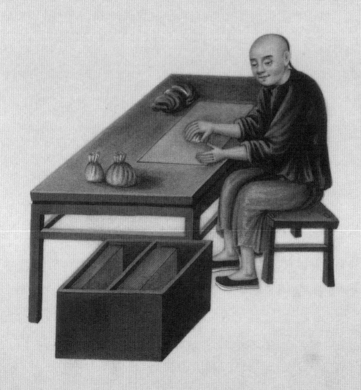

说明

　　因部分藏品年代久远或有质量缺陷，书中
有些图片无法修复，敬请谅解。